SCULPTORS 03

2020 WINTER

原創造型＆原型製作作品集

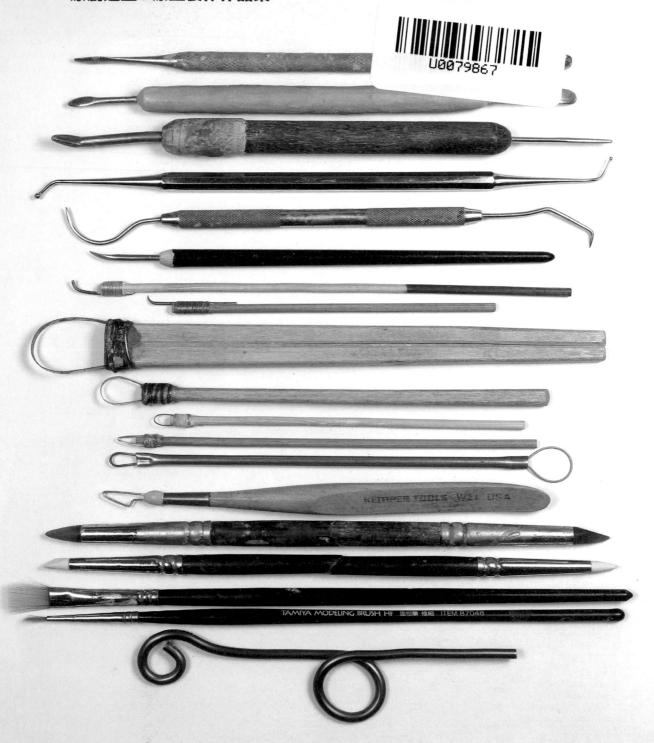

Meetissai

めーちっさい

めーちっさい
基於興趣，約一年前開始製作
有趣的動物模型。〔深受影響
（喜歡）的電影、漫畫或動畫〕
《星際效應》《我家的街貓》
〔一天平均工作小時〕5小時

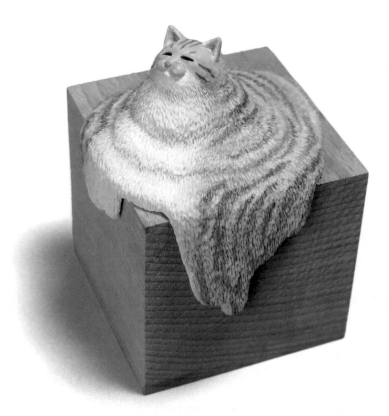

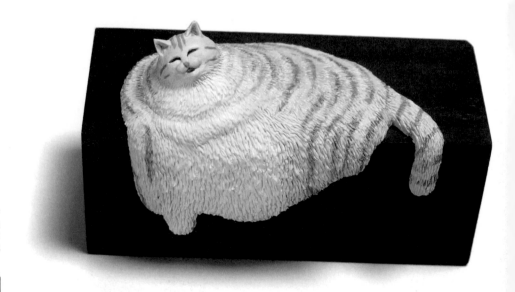

液體貓咪

Original Sculpture, 2019
■全高約6cm■GSI Creos Mr.CLAY
輕量石粉黏土、TAMIYA AB補土
（高密度型）■Photo：めーちっさ
い■表現出貓咪全身放鬆，彷彿溶化
成液體般的睡姿。

你認為要實出原創角色，
最重要的是什麼？
讓人感到「雖然說不太上來，總
覺得一直很想要這樣的模型」。

原創造型＆原型製作作品集

SCULPTORS 03
2020 WINTER

光固化3D列印機
Hunter震撼上市

如果你打算購買一台家用3D列印機以製作微縮模型，便得擁有支援微縮模型所需的高解析度，這時性能與價格便是重要考量因素。說到滿足這些條件，且供個人使用的高端光固化3D列印機，一直以來都是Form2一枝獨秀，但如今Flashforge的Hunter亮眼登場。以其價格而言擁有極其出色的品質，為市場投下了一顆震撼彈。

撰文：HISTONE

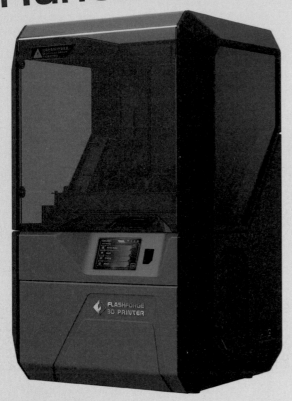

給正考慮購買光固化列印機的你。從以下客觀角度審視Hunter的優點與缺點。

Hunter的優點

- 採用DLP成型技術，擁有極高的輸出精度。
- 列印速度既快且穩定。
- 在個人負擔得起的光固化高端機種當中，擁有極高CP值。
- 標準樹脂密度高，強韌無比。
- 內附軟體操作簡單。
- 軟體與硬體高度協調，輸出效果極佳。
- 硬體部分製作精良，堅固耐用。
- 樹脂耗材槽的操作與維護簡單。
- 配備的LED光相當耐用。

Hunter的缺點

- 和低價的光固化列印機相比，價格較高。若使用者的使用頻率較低，換算下來成本稍高。
- 因輸出精度高之故，輸出尺寸相對也較小。
- 因使用較高強度的LED光，若使用設計給低強度LED光的他牌泛用樹脂，需要具備自行設定的技巧。

詳細商品介紹▶
APPLE TREE 股份有限公司

Hunter的3D列印範例：基本流程

以下說明使用Hunter進行3D列印輸出的基本步驟。多數光固化機款都附有專用軟體，Hunter也不例外，隨機附有專用軟體FlashDLPrint。以下以1/9比例的衝鋒槍模型為例。

1.先讀取檔案。〔移動 調整位置〕將Z軸設定為2.00mm，物件本體高出底座約2mm，以便於本體與底座之間加入支撐材。

〔本體曝光時間〕
輸出物件本體的時間。若使用標準樹脂，1.7～2秒左右為佳。若使用非標準樹脂、他牌製的SLA／DLP泛用樹脂，必須自行摸索出適合的設定值。由於大部分他牌製樹脂都是設計給光強度較低的機種使用，通常需要比標準樹脂多3秒左右。

〔底座曝光時間〕
底座的曝光時間。一般來說，10秒左右為佳。若使用他牌樹脂，通常要調整成15～20秒。

〔光的強度〕
設定光的強度。標準樹脂的設定是100%。若使用他牌樹脂，強度調低一點才能得到良好的效果，通常會落在50～70%的範圍內。

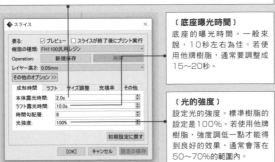

2.〔成型時間〕索引頁的設定範例。

〔厚度〕
通常在0.2mm左右即可。若使用較硬而容易碎裂的樹脂，建議調整比較厚一點。

〔邊界〕
物件本體與底座範圍的邊界。可隨意設定。

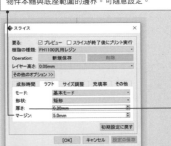

3.〔底座〕索引頁的設定範例。

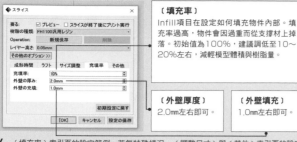

〔填充率〕
Infill項目在設定如何填充物件內部。填充率越高，物件會因過重而從支撐材上掉落。初始值為100%，建議調低至10～20%左右，減輕模型體積與樹脂量。

〔外壁厚度〕
2.0mm左右即可。

〔外壁填充〕
1.0mm左右即可。

4. 〔填充率〕索引頁的設定範例。若無特殊情況，〔調整尺寸〕與〔其他〕索引頁的設定值保持原狀即可。

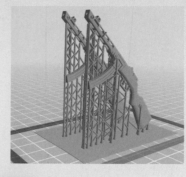

5. 此時已加入支撐材，列印準備工作完成。光固化機款的列印形式是以倒吊狀態從上方開始列印。由於與列印方向由下至上的FDM相反，因此必須懂得轉換思考角度，加入支撐材時必須注意以下幾點。

①最下方支撐材需設得很牢固。
②造型物本體調整成一個角度。
③設置支撐材不能完全交付自動處理，還需結合手動調整。

6. 將檔案傳送至列印機，輸出完成。由於光固化機種的列印是呈倒吊狀態，因此設置支撐材時必須考慮支撐倒吊狀態的物件本體。假如支撐力太弱，模型便會在列印過程中掉落。

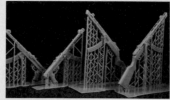

7. 拆下底座，以酒精清洗、除去樹脂，完成。

●關於清洗
除了可以水洗的樹脂之外，樹脂輸出後皆以酒精清洗。清潔用酒精以無水酒精與異丙醇為主流。

	無水酒精	異丙醇
購買便利性	◎	○
價格	△	◎
臭味	○	△
洗淨力	○	◎

●關於UV固化
輸出後的樹脂尚未徹底硬化，因此必須進行固化作業「二次固化處理」。一般的作法是使用UV光來固化，但因Hunter標準樹脂的密度與硬度較高，因此實際操作方式需視使用樹脂的品質與物體部位而異，有時較適合採取自然固化。細小的部位不適合強行採取急速固化，採取自然固化反而能保有一定程度的柔軟狀態，如此便能減輕掉落時受到的損傷。此外，還有加工與組裝較容易等優點。

以Hunter進行3D列印範例：輸出模型

以下是使用Hunter輸出1/9比例的完整模型範例。

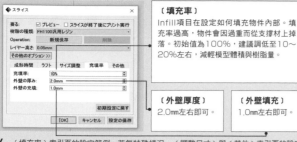

1. 以Zbrush完成的檔案。

2. 以FlashDLPrint讀取檔案，並配置支撐材。

3. 以Hunter輸出完成。

4. 頭部的感覺大概是這樣。表面極為平滑。

5. 仔細看看槍側面的細溝槽。連如此細緻的部分也能達到高精度輸出。

6. 簡單組裝後的感覺。

7. 完成！

其他輸出範例
將3D掃描而成的檔案，以1/35比例輸出。即使是如此小的比例，依然擁有極高精度。

總結
製作微縮模型必須使用能輸出高解析度的光固化機種，但除此之外，列印機自身品質之外的要素也非常重要，例如：輸出的穩定性、因應每天輸出所需的維修便利性、樹脂的品質與購買便利度、完備的售後服務等。具備以上所有條件的Hunter便是最推薦給微縮模型師的機種。

HISTONE
微縮模型師。於Euro Militaire（英國）與IPMS（美國）、Monte San Savino Show（義）等各國的知名模型比賽榮獲Best of Show與金牌等各種獎項。3D建模使用Zbrush、3D列印機則使用日本產FDM機與Hunter。除了以Zbrush進行作品與原型製作外，還推出電子書《以Zbrush製作微縮模型半身像造型技法》（ZBrushで作るミニチュア胸像造型技法）與《美術用壓克力顏料的微縮模型半身像塗裝技法》（アート用アクリル絵の具で塗るミニチュア胸像塗裝技法）等著作，皆可於Amazon購買。

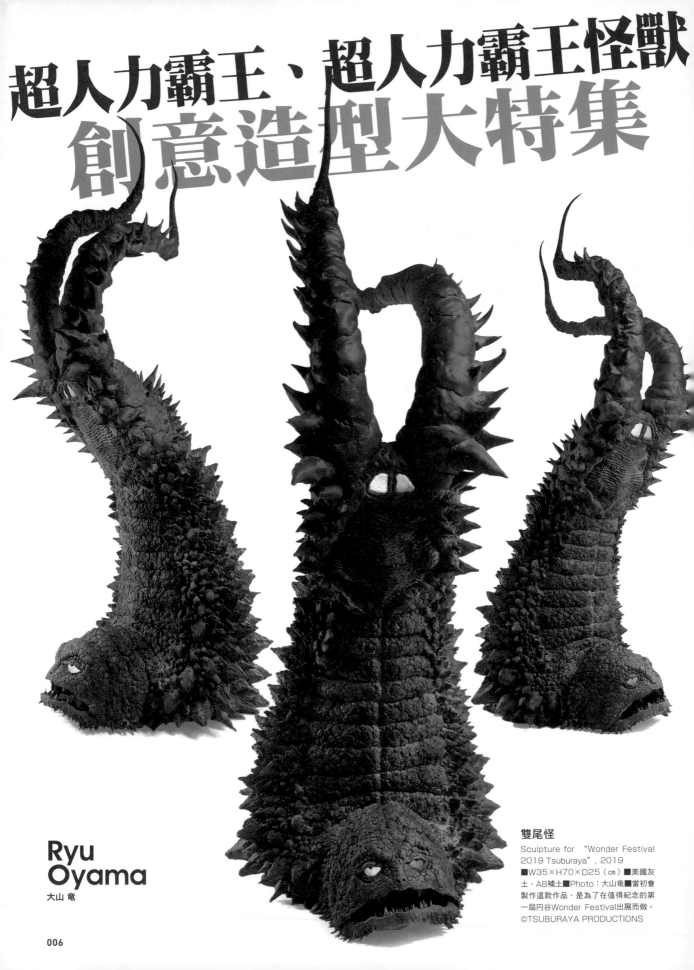

超人力霸王、超人力霸王怪獸
創意造型大特集

Ryu
Oyama

大山 竜

雙尾怪
Sculpture for "Wonder Festival 2019 Tsuburaya", 2019
■W35×H70×D25（cm）■美國灰土、AB補土■Photo：大山竜■當初會製作這款作品，是為了在值得紀念的第一屆円谷Wonder Festival出展而做。
©TSUBURAYA PRODUCTIONS

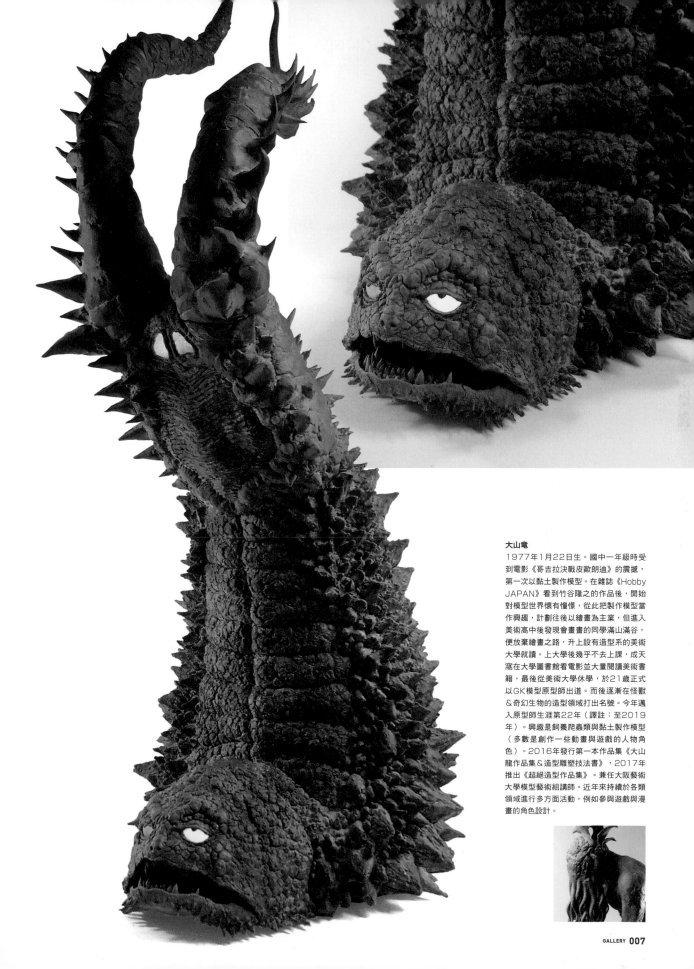

大山竜
1977年1月22日生。國中一年級時受到電影《哥吉拉決戰皮歐朗迪》的震撼，第一次以黏土製作模型。在雜誌《Hobby JAPAN》看到竹谷隆之的作品後，開始對模型世界懷有憧憬，從此把製作模型當作興趣，計劃往後以繪畫為主業，但進入美術高中後發現會畫畫的同學滿山滿谷，便放棄繪畫之路，升上設有造型系的美術大學就讀。上大學後幾乎不去上課，成天窩在大學圖書館看電影並大量閱讀美術書籍，最後從美術大學休學，於21歲正式以GK模型原型師出道。而後逐漸在怪獸＆奇幻生物的造型領域打出名號。今年邁入原型師生涯第22年（譯註：至2019年）。興趣是飼養爬蟲類與黏土製作模型（多數是創作一些動畫與遊戲的人物角色）。2016年發行第一本作品集《大山龍作品集＆造型雕塑技法書》，2017年推出《超絕造型作品集》。兼任大阪藝術大學模型藝術組講師。近年來持續於各類領域進行多方面活動，例如參與遊戲與漫畫的角色設計。

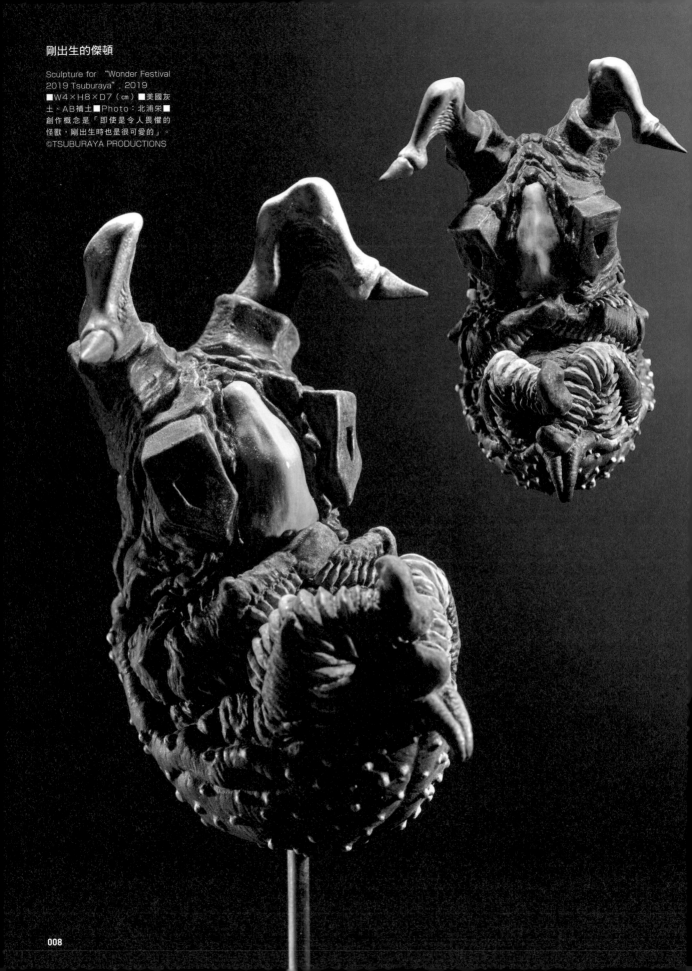

剛出生的傑頓

Sculpture for "Wonder Festival 2019 Tsuburaya", 2019
■W4×H8×D7（㎝）■美國灰土、AB補土■Photo：北浦栄■創作概念是「即使是令人畏懼的怪獸，剛出生時也是很可愛的」。
©TSUBURAYA PRODUCTIONS

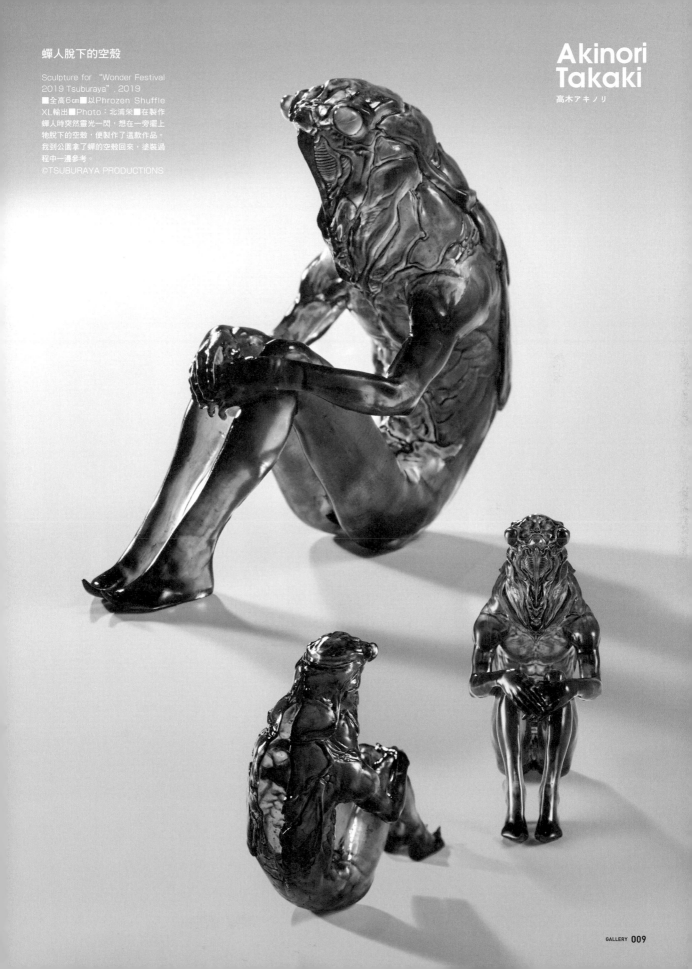

蟬人脫下的空殼

Sculpture for "Wonder Festival 2019 Tsuburaya", 2019
■全高6㎝■以Phrozen Shuffle XL輸出■Photo：北浦栄■在製作蟬人時突然靈光一閃，想在一旁擺上地脫下的空殼，便製作了這款作品。我到公園拿了蟬的空殼回來，塗裝過程中一邊參考。
©TSUBURAYA PRODUCTIONS

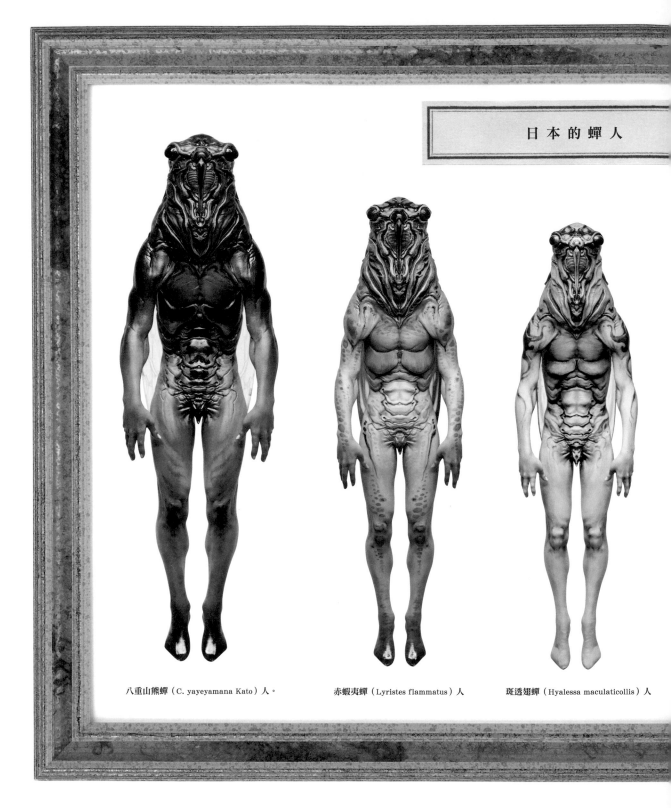

日 本 的 蟬 人

八重山熊蟬（C. yayeyamana Kato）人。　　赤蝦夷蟬（Lyristes flammatus）人　　斑透翅蟬（Hyalessa maculaticollis）人

日本的蟬人
Sculpture for "Wonder Festival 2019 Tsuburaya", 2019
■全高8.5cm～14.3cm■以Phrozen Shuffle XL輸出■Photo：高木アキノリ
■以日本各地的蟬品種為主題所創造的蟬人模型。從體型最大的依序為「八重山
熊蟬人」、「赤蝦夷蟬人」、「斑透翅蟬人」、「蟬人（新品種？）」、「螻
蛄」。製作蟬人（新品種？）的點子是來自大山竜的提議：「如果能讓手比出剪
刀的手勢，像巴爾坦星人那樣，感覺是不是很棒？」
©TSUBURAYA PRODUCTIONS

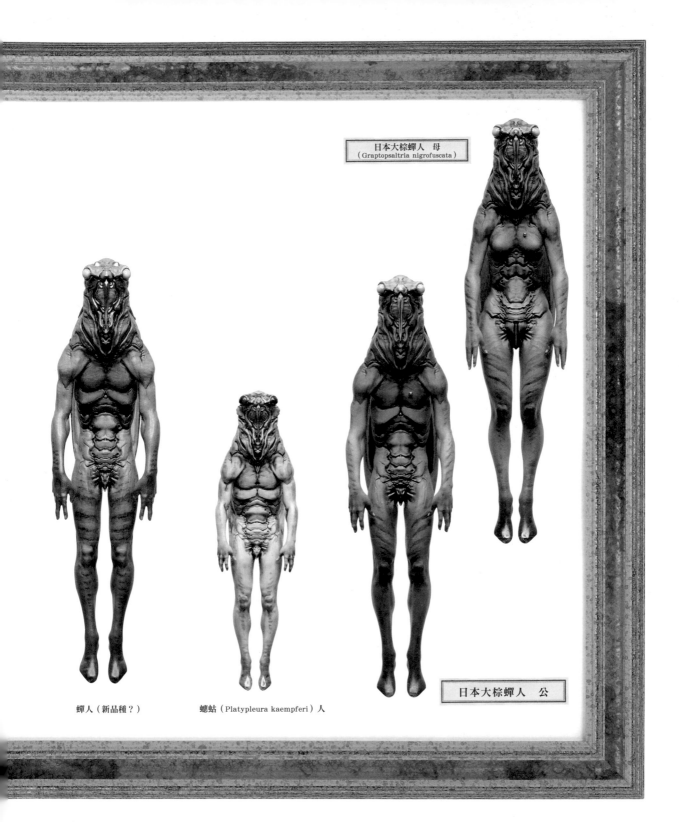

蟬人（新品種？）

螻蛄（Platypleura kaempferi）人

日本大棕蟬人　母
（Graptopsaltria nigrofuscata）

日本大棕蟬人　公

高木アキノリ
以美國土與Zbrush製作模
型。打算從今年起逐步增
加原創人物的造型作品。

日本大棕蟬人（雄性與雌性）

Sculpture for "Wonder Festival 2019 Tsuburaya"，2019
■全高12㎝■以Phrozen Shuffle XL輸出■Photo：高木アキノ
リ■這是蟬人系列作之一。因為想將無數蟬人排排放而製作了這個系
列。當初我規劃將最常見的品種日本大棕蟬製作出雌雄兩種形態，但
事後詢問大阪人才得知，他們最常見的是熊蟬。
©TSUBURAYA PRODUCTIONS

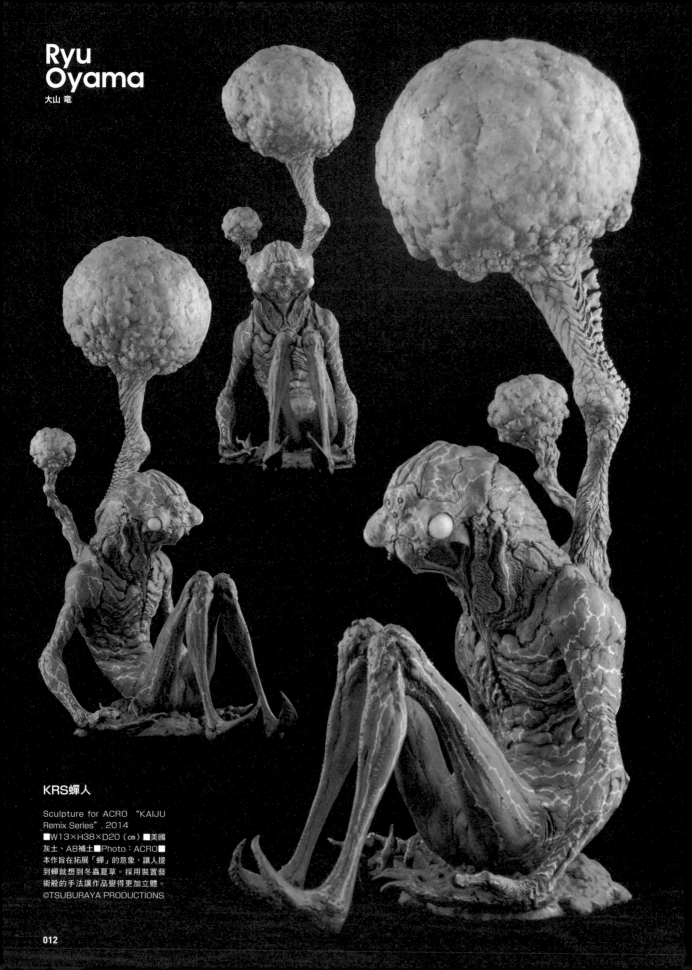

Ryu Oyama
大山 竜

KRS蟬人

Sculpture for ACRO "KAIJU Remix Series", 2014
■W13×H38×D20（cm）■美國灰土、AB補土■Photo：ACRO■本作旨在拓展「蟬」的意象，讓人提到蟬就想到冬蟲夏草。採用裝置藝術般的手法讓作品變得更加立體。
©TSUBURAYA PRODUCTIONS

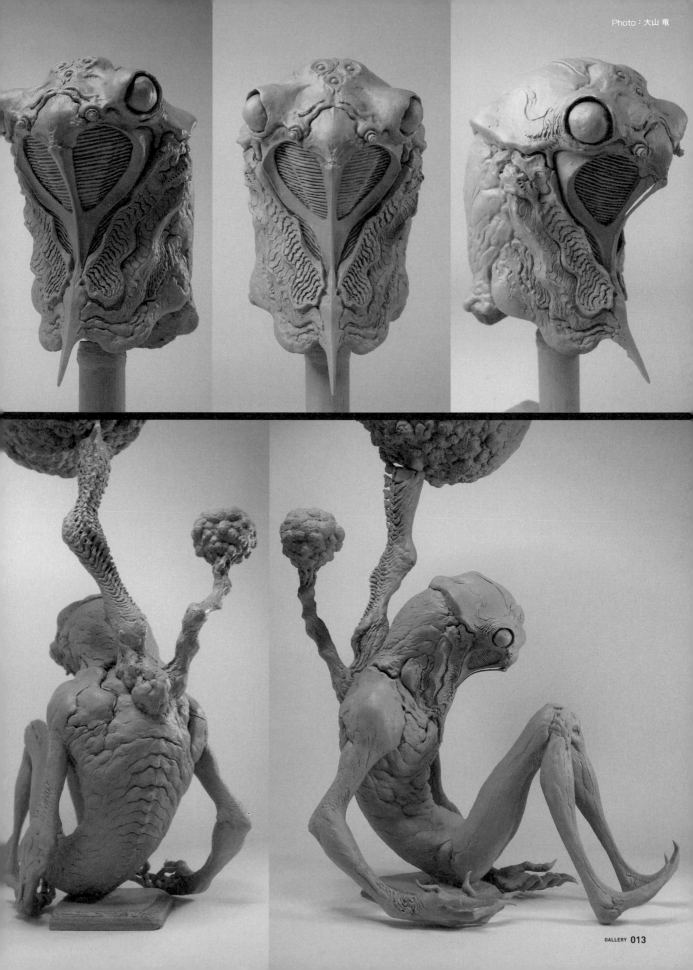

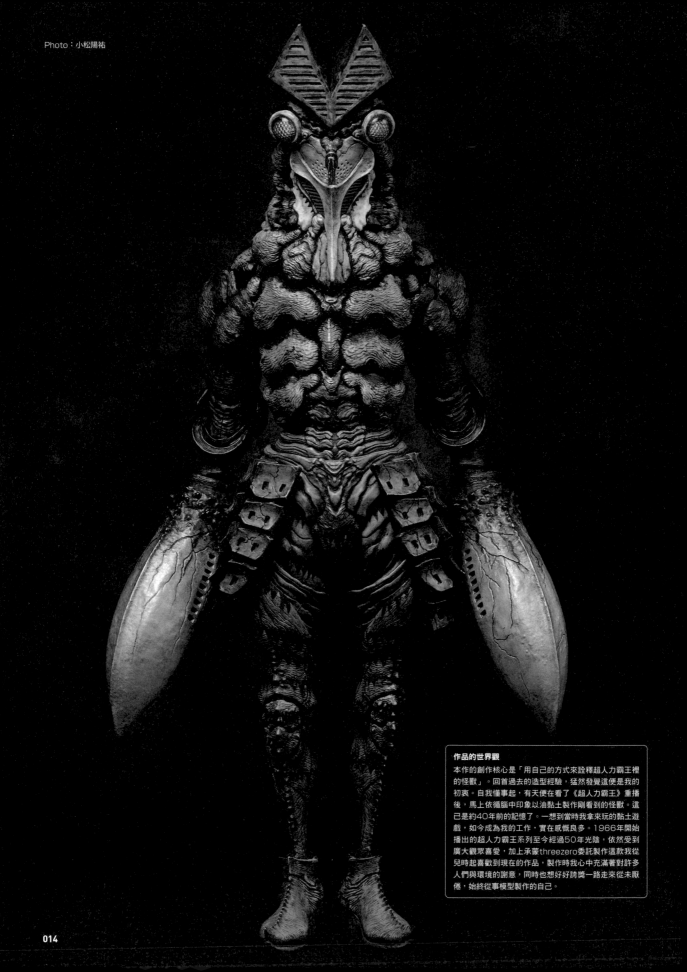

作品的世界觀

本作的創作核心是「用自己的方式來詮釋超人力霸王裡的怪獸」。回首過去的造型經驗，猛然發覺這便是我的初衷。自我懂事起，有天便在看了《超人力霸王》重播後，馬上依循腦中印象以油黏土製作剛看到的怪獸。這已是約40年前的記憶了。一想到當時我拿來玩的黏土遊戲，如今成為我的工作，實在感慨良多。1966年開始播出的超人力霸王系列至今經過50年光陰，依然受到廣大觀眾喜愛，加上承蒙threezero委託製作這款我從兒時起喜歡到現在的作品，製作時我心中充滿著對許多人們與環境的謝意，同時也想好好誇獎一路走來從未厭倦，始終從事模型製作的自己。

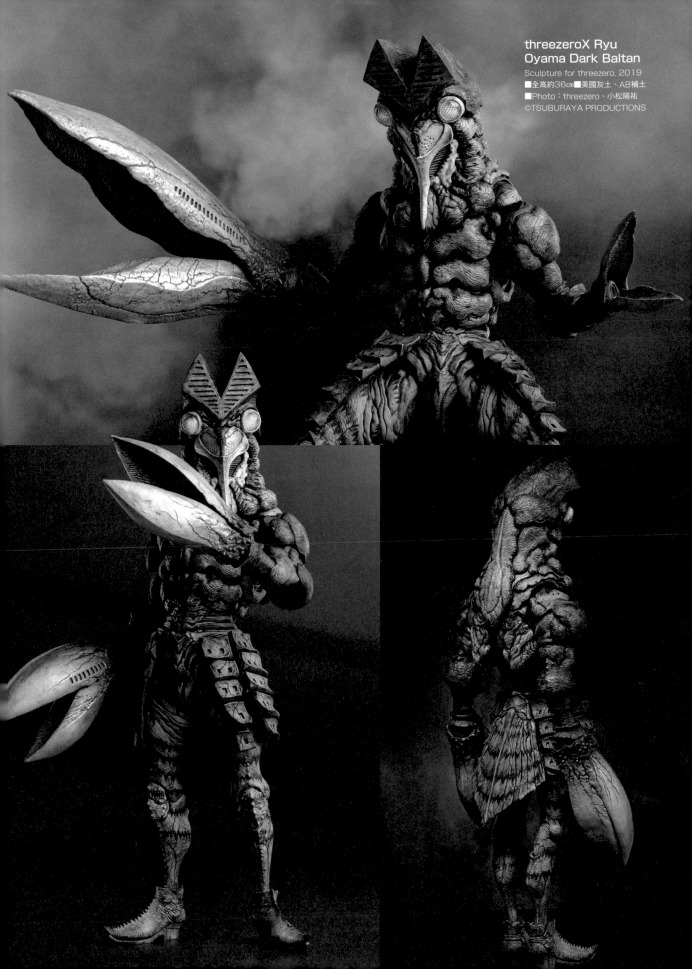

threezeroX Ryu
Oyama Dark Baltan
Sculpture for threezero, 2019
■全高約36cm■美國灰土、AB補土
■Photo：threezero、小松陽祐
©TSUBURAYA PRODUCTIONS

暗黑巴爾坦星人
製作過程

1. 本次的創作主題是超人力霸王裡擁有極高知名度的暗黑巴爾坦星人。這起委託要我將暗黑巴爾坦星人進行創意改造。其實我對暗黑巴爾坦星人的第一印象是「在設計上已經無懈可擊，根本沒有加入創意元素的空間」，但對方堅持要我創作，我自然也沒有理由推辭。如果只是出於興趣製作模型，只要像平時那樣依循心中靈感與個人喜好就好，但如果是要製作商業產品原型，就得從各種角度思考。這次暗黑巴爾坦星人的外表是從「西方鎧甲」為概念延伸，從原本的擬真生物轉換成一種穿著戰鬥服、擁有人類智慧的外星人形象。雖然角色形象與造型手法改變了，給人的第一印象依然是那個無人不曉的暗黑巴爾坦星人，這便是我的設計概念。掌握好頭部與剪刀的形狀及大小，就能達成這個目標。戰鬥服若採取無機質的材質，會給人完全不同的印象，因此儘管服裝並非生物，我還是塑造成有機質的感覺。

2. 我向委託方提議，先用黏土製作原型並進行3D掃描，之後的工作由數位方式進行。先是將不銹鋼板貼在木板上，接著進行造型並留意左右平衡。原型與板子可用釹磁鐵拆卸。使用材料為美國灰土與TAMIYA AB補土。

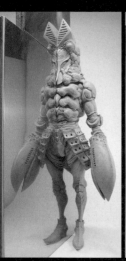
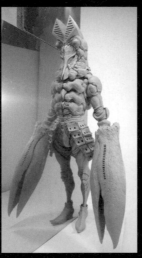
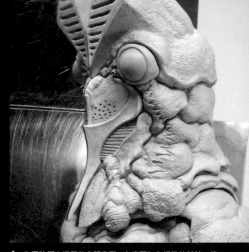

3. 我想加入一些模型才能享受的有趣元素，所以參考招潮蟹的概念，準備了大小兩種剪刀。此外，為了加強「穿著感」，於是將腳部設計成像靴子的感覺。

4. 為了強調有機質的身體表面，在表面加入細緻的皺紋。使用裝有細緻鑽石的打磨頭，一點一點刻出蜿蜒的紋路。

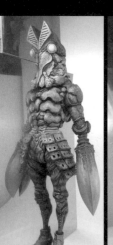
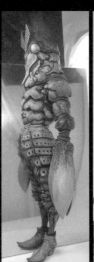
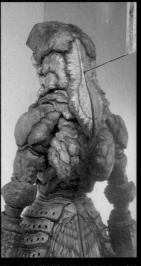

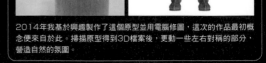

2014年的原型　　3D檔案

2014年我基於興趣製作了這個原型並用電腦修圖，這次的作品最初概念便來自於此。掃描原型得到3D檔案後，更動一些左右對稱的部分，營造自然的氛圍。

5. 關於顏色的設計概念，是在3D掃描後的黏土原型直接塗裝。讓紅色顏料流進細膩的溝槽中，看似生物體內的血管，又像無機質的紅鐵鏽。

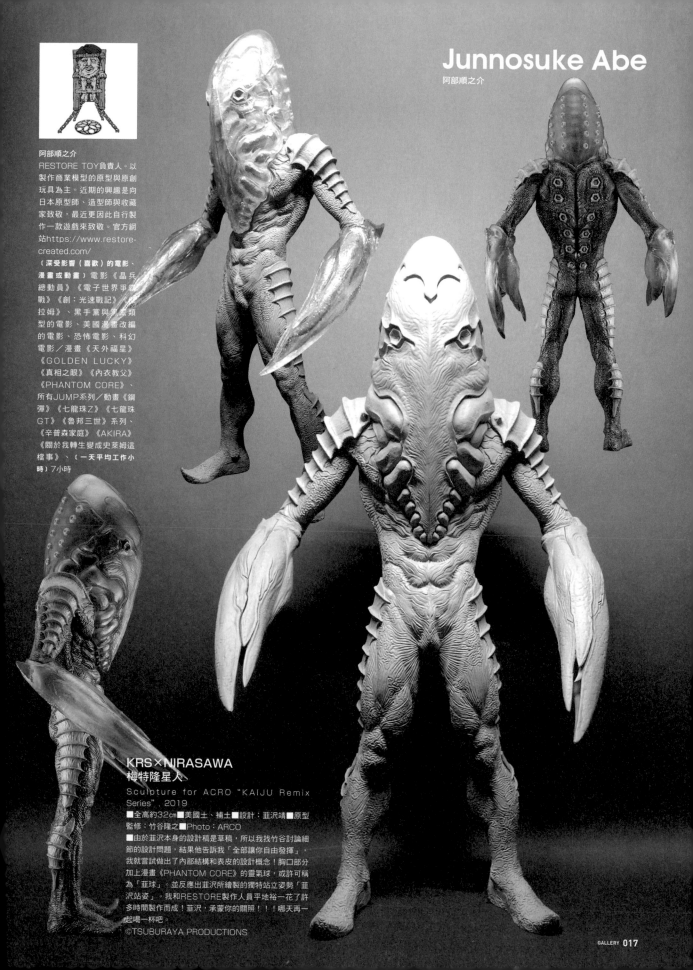

Junnosuke Abe

阿部順之介

阿部順之介
RESTORE TOY負責人。以製作商業模型的原型與原創玩具為主。近期的興趣是向日本原型師、造型師與收藏家致敬，最近更因此自行製作一款遊戲來致敬。官方網站https://www.restore-created.com/

（深受影響（喜歡）的電影、漫畫或動畫）電影《晶兵總動員》《電子世界爭霸戰》《創：光速戰記》《哈拉姆》、黑手黨與黑幫類型的電影、美國漫畫改編的電影、恐怖電影、科幻電影／漫畫《天外福星》《GOLDEN LUCKY》《真相之眼》《內衣教父》《PHANTOM CORE》、所有JUMP系列／動畫《鋼彈》《七龍珠Z》《七龍珠GT》《魯邦三世》系列、《辛普森家庭》《AKIRA》《關於我轉生變成史萊姆這檔事》、（一天平均工作小時）7小時

KRS×NIRASAWA
梅特隆星人
Sculpture for ACRO "KAIJU Remix Series", 2019
■全高約32㎝■美國土、補土■設計：韮沢靖■原型監修：竹谷隆之■Photo：ARCO
■由於韮沢本身的設計稿是草稿，所以我找竹谷討論細節的設計問題，結果他告訴我「全部讓你自由發揮」，我就嘗試做出了內部結構和表皮的設計概念！胸口部分加上漫畫《PHANTOM CORE》的靈氣球，或許可稱為「韮球」。並反應出韮沢所繪製的獨特站立姿勢「韮沢站姿」。我和RESTORE製作人員平地裕一花了許多時間製作而成！韮沢，承蒙你的關照！！！哪天再一起喝一杯吧

©TSUBURAYA PRODUCTIONS

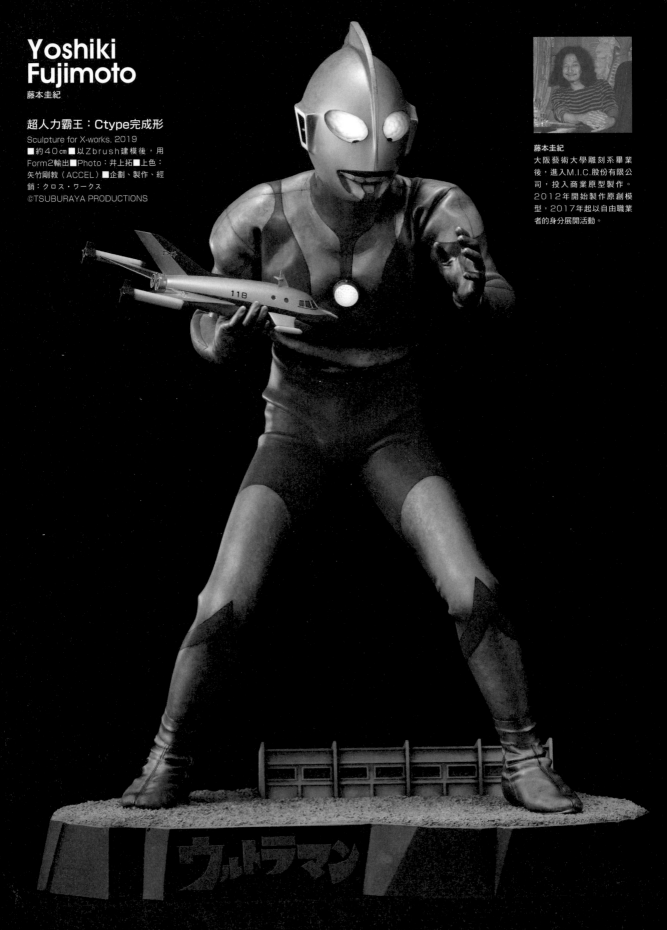

Yoshiki Fujimoto

藤本圭紀

超人力霸王：Ctype完成形
Sculpture for X-works. 2019
■約40㎝■以Zbrush建模後，用
Form2輸出■Photo：井上拓■上色：
矢竹剛教（ACCEL）■企劃、製作、經
銷：克羅斯·ワークス
©TSUBURAYA PRODUCTIONS

藤本圭紀
大阪藝術大學雕刻系畢業
後，進入M.I.C.股份有限公
司，投入商業原型製作。
2012年開始製作原創模
型，2017年起以自由職業
者的身分展開活動。

KRS奇獸眼Q
Sculpture for ACRO "KAIJU Remix Series", 2019
■全高約30cm■美國土■Photo：ACRO、ポール・コモダ

Paul
Komoda
ポール・コモダ

■對於我這個1970年代初期在紐澤西郊外長大的日裔美國人來說，超人力霸王的怪獸洋溢著令人目眩神迷的色彩。自從三歲時看了《哥吉拉》之後，我便對怪獸燃起擋也擋不住的熱情，此外，童年時期有次收到親戚從日本寄來的包裹，其中有一個紅色的東京鐵塔微縮模型，鐵塔四周圍繞著五隻Bullmark（ブルマック）公司出產的PVC人偶，同樣也深深吸引著我。那是我從未看過的樣貌，和美國的怪獸不同，散發出神話色彩。朋友告訴我這叫超人力霸王。我第一次看到超人力霸王的集數是第36集的「別射擊！嵐」，我的人生在那一刻轉變了。從此以後，我一直想用自身風格製作超人力霸王怪獸。這次我在ACRO「KAIJU Remix Series」的奇獸眼Q造型製作上，既尊重原創的設計，同時也想混合洛夫克拉夫特（H. P. Lovecraft）的色彩。像佛羅倫斯自然史博物館裡的18世紀解剖學模型那樣特別強調肌肉與血管，同時也添加了頭足綱與海蟑螂的元素。加上帶有眼球聖痕的觸手，甚至連手臂與頭部後側都經過精心設計。打從一開始便規劃在眼球部分覆蓋一層透明鏡片，因此眼球呈凹陷狀態。虹膜處從外側雕刻了網膜血管。雖然花了很長的時間，但成品令我相當滿意。
©TSUBURAYA PRODUCTIONS

ポール・コモダ
1966年5月15日生。同時擁有原型師、插畫家、設計師的多重身分，涉足範圍廣泛的藝術家。從科幻（奇幻生物）到WILDLIFE（生物）等眾多類型，皆可看到其富有想像力的作品。於紐約視覺藝術學院（School of Visual Arts）學習藝術與漫畫設計後，重新回歸模型製作的領域，1990年代創作的GK模型「養鬼吃人」、「計程車司機」、「瑪麗蓮曼森」開始受到關注。之後以紐約為據點替知名品牌進行原型製作，同時從事珠寶設計、專輯封面設計、雜誌插畫與身體藝術。還曾參與《紐約浮世繪》《暴風雨》《我是傳奇》等電影工作，有段時期以漢斯・魯道夫・吉格爾（H. R. Giger）助手之姿大為活躍。近年則擔任電影《極地詭變》與知名模型公司的奇幻生物設計工作，2018年替SIDESHOW公司的「SWAMP THING」製作原型，於The Spectrum 26 awards的Dimensional Category獲得銀牌。現居洛杉磯。

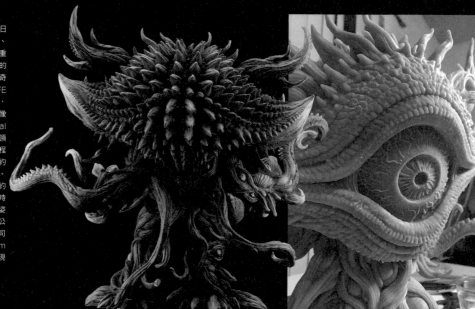

圓谷製作的包容態度

藤田浩

用角色「超人力霸王」營造品牌形象

關於TSUBURAYA的Wonder Festival

這次的「TSUBURAYA CONVENTION 2019」從一年前便開始準備，為期兩天的活動累積約3萬名民眾參觀。商品總銷售額3千萬日圓，算是圓滿收場。當初決定參展時便構想，既然要參加TSUBURAYA Wonder Festival，就要展現出圓谷製作包容的態度，不只販售特定品牌或限定商品，更是廣泛邀請了對模型製作懷有熱情的人士參加，不限專業人士或業餘人士。於是，我們便對海洋堂提議道：「要不要辦個只有圓谷版權產品的Wonder Festival？」

關於超人力霸王與超人力霸王怪獸的創意造型

圓谷製作的公司文化，原本就對從事造型製作的人們採取極其包容的態度。1980年代中期正值GK模型發源期，從那時便會召集喜愛GK模型並進行各種創作的人們，前來販售他們所製作的模型。圓谷製作從那時起便將版權下放給這些創作者。

「超人力霸王」首播當時正值模型的第一世代，手法純熟的模型師傅以兒童為對象製作出該件的Q版角色，並由丸三公司（マルサン）和Bullmark等公司相繼推出PVC模型。但從小收看超人力霸王的觀眾們看到這些產品，感覺和電視上看到的超人力霸王與怪獸不太一樣，一股失望感湧上心頭。現在回想起來，其實當時也不是做不出擬真的超人力霸王，只是一旦這麼做，便無法獲得小朋友喜愛，所以才選擇製作成圓滾滾的模樣，變得更加平易近人，小孩可以帶著它一起在浴缸裡泡澡、一同在戲沙區玩沙。放在現在來看，這樣的造型依然十分惹人憐愛。

自1980年代時的第一代過了15年後，當時的兒童已然成年，而其中仍舊喜愛超人力霸王和哥吉拉的人們，開始想要用自己的雙手製作兒時渴望擁有的那副超人力霸王和怪獸形象，這就是現今GK模型的起源。舉個例子，海洋堂的木下隆志製作的超人力霸王並非來自M78星雲的那個角色，而是由古谷敏飾演的超人力霸王。因為童年無法擁有電視上超人力霸王形象的模型，於是便忠實重現了由圓谷所製作的皮套服裝（現在可不能說是玩偶裝了）。如今，既有講求忠實重現的一派，同時也有像大山竜這樣基於「要是換成這樣的人物設計會變成什麼樣子？」如此發想所創作的一派。雖然角色為圓谷製作所有，但加入自己的詮釋創作出全新的隕石怪獸與巴爾坦星人，又是另一種嶄新的感覺。正因圓谷製作鼓勵創作者進行這種嘗試，才有了現在運用形形色色詮釋方式所創作的模型作品。

說白了，大家做的都是自己心目中的超人力霸王。當消費者說著「這個不錯耶」而花錢購買時，其實背後的原因是：因為這個作品貼合他們心中的超人力霸王形象。此外還有另一個原因，像大山這樣的作品雖然屬於原創的衍生產物，但在他的腦海裡已經有了一個獨立的故事，感覺就像一個全新的作品，別有一番樂趣。所以我今後也會盡可能接納優秀原型師的創作，並協助原型師推廣各自的作品。

關於版權物的監修方面

圓谷製作在立體監修方面擁有資深的工作人員，製作擬真模型時他們會與原型師攜手合作，提供大量參考資料、提醒原型師們「這裡其實應該是這樣才對」，直到與實物相像為止。

像大山這樣水平的創作者，我們幾乎不做任何檢查，只會請對方提供一下他設想的故事背景。大家對於正統的巴爾坦星人是什麼模樣早已一清二楚，所以我們不會再說「為什麼這裡做成盔甲？」這類不通情面的話。對於那些交付原型師創作的超人力霸王與巴爾坦星人，圓谷製作都抱持「全交給你們自由發揮」的態度。

哪個超人力霸王怪獸最貼近你腦海裡的形象？

那肯定是海洋堂的木下隆志。當我們要製作完全擬真的超人力霸王模型時，人們往往認為只要掃描圓谷製作擁有的角色皮套服裝，再用3D列印輸出就好了，其實完全不是這麼回事。原型師一開始還是得從頭製作出接近腦海中形象的造型，才能真正完成一份商品。如果只是「原封不動地呈現」，沒辦法貼近腦海裡的那個超人力霸王形象。這並不是說傳統的特攝比較好，使用電腦特效的特攝比較差。

在原創造型的品牌塑造方面，你認為什麼最重要？

應肯要釐清資點所在。看是要徹底強調擬真，還是要強調上色的部分。首先，關於我想要得到的效果，除了我自己知道以外，也要一併讓經手相關業務的人們了解，並從這個原點進一步拓展下去。大山的造型確實非常獨特，也因為如此，才能清楚展現他一以貫之的風格。我覺得，讓消費者與觀眾清楚看出創作者的個人風格，正是品牌塑造的關鍵。

對我來說，只要超人力霸王系列的眾角色對創作者的品牌塑造有所助益，儘管自由使用無妨。超人力霸王系列《超人力霸王崛起》便和漫威攜手合作，之後也將進行各種嘗試。第二屆TSUBURAYA Wonder Festival預計於2021年舉辦，還望大家前來參加（笑）。對於一個已歷經五十個年頭的作品，在製作上竟能運用如此嶄新的手法與全新的詮釋方式，便是因為原創作品擁有極高的創造性，以及深受人們喜愛的緣故。期盼今後也能和大家一起參與各種好玩的事物。

藤田 浩
円谷製作營業本部資深產品經理。先後任職於知名唱片行、玩具公司，而後任職目前工作。在圓谷製作負責商品、廣告與TSUBURAYA Wonder Festival等活動企劃的工作。本身也是一名模型收藏家，收藏品多達三箱兩噸卡車的貨櫃分量。

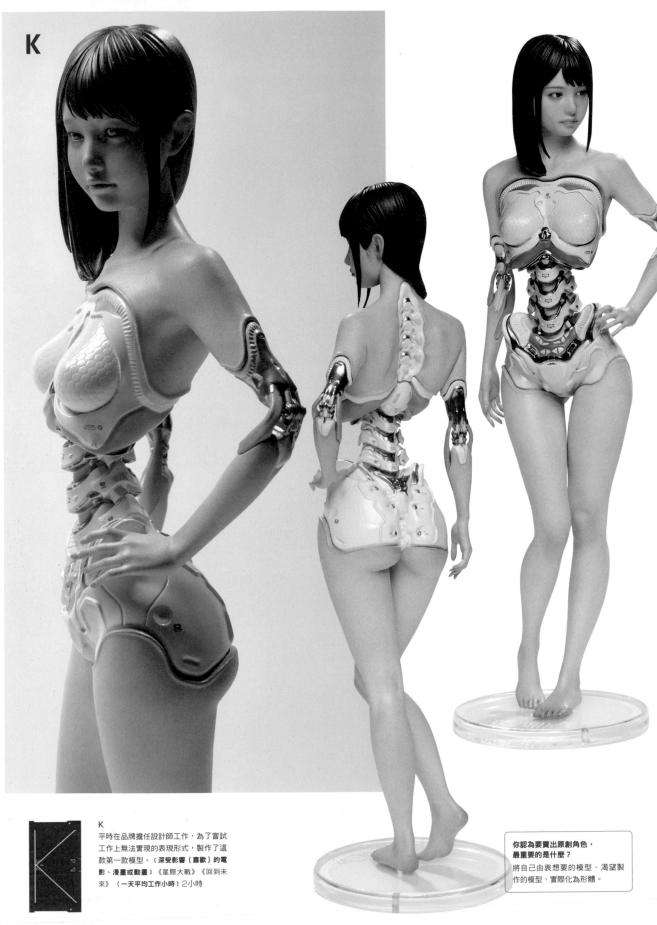

K

K

平時在品牌擔任設計師工作,為了嘗試
工作上無法實現的表現形式,製作了這
款第一款模型。〔深受影響(喜歡)的電
影、漫畫或動畫〕《星際大戰》《回到未
來》〔一天平均工作小時〕2小時

你認為要實出原創角色,
最重要的是什麼?
將自己由衷想要的模型、渴望製
作的模型,實際化為形體。

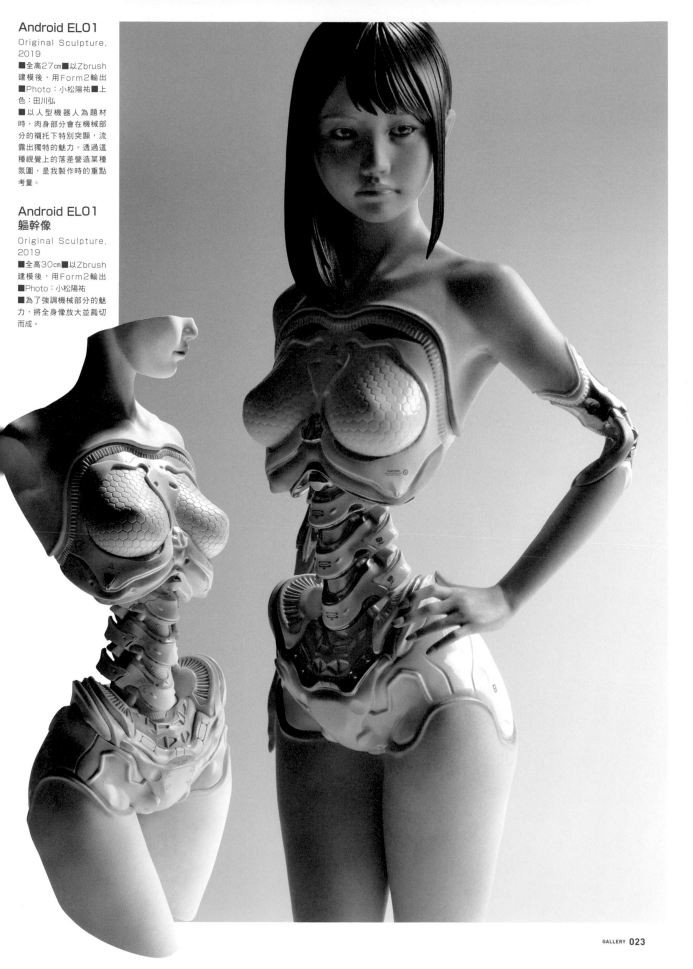

Android EL01
Original Sculpture, 2019
■全高27cm■以Zbrush建模後，用Form2輸出
■Photo：小松陽祐■上色：田川弘
■以人型機器人為題材時，肉身部分會在機械部分的襯托下特別突顯，流露出獨特的魅力。透過這種視覺上的落差營造某種氛圍，是我製作時的重點考量。

Android EL01
軀幹像
Original Sculpture, 2019
■全高30cm■以Zbrush建模後，用Form2輸出
■Photo：小松陽祐
■為了強調機械部分的魅力，將全身像放大並裁切而成。

Mitsumasa Yoshizawa

吉沢光正

吉沢光正

1977年4月27日生。金牛座（初次見到聖鬥士星矢的金牛座角色時頓感絕望）。進行數位建模邁入第二年，做得出來的作品逐步增加，每天都過得無比開心。現在對3D相關的新軟體等許多事物都很感興趣。

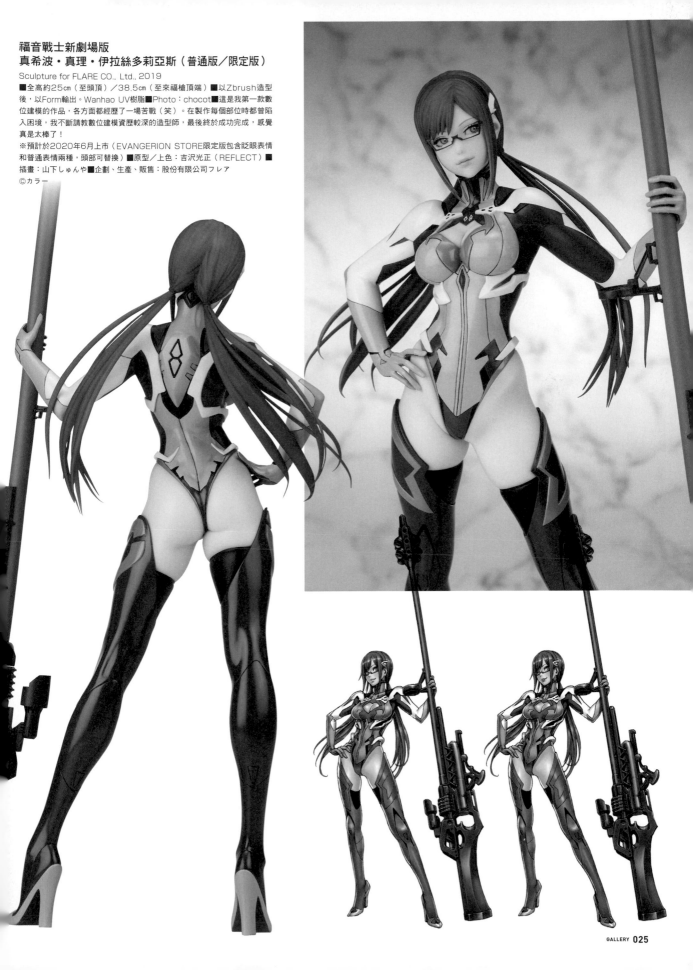

福音戰士新劇場版
真希波・真理・伊拉絲多莉亞斯（普通版／限定版）
Sculpture for FLARE CO., Ltd., 2019

■全高約25cm（至頭頂）／38.5cm（至來福槍頂端）■以Zbrush造型後，以Form輸出。Wanhao UV樹脂■Photo：chocot■這是我第一款數位建模的作品，各方面都經歷了一場苦戰（笑）。在製作每個部位時都曾陷入困境，我不斷請教數位建模資歷較深的造型師，最後終於成功完成，感覺真是太棒了！
※預計於2020年6月上市（EVANGERION STORE限定版包含眨眼表情和普通表情兩種，頭部可替換）■原型／上色：吉沢光正（REFLECT）■插畫：山下しゅんや■企劃、生產、販售：股份有限公司フレア
©カラー

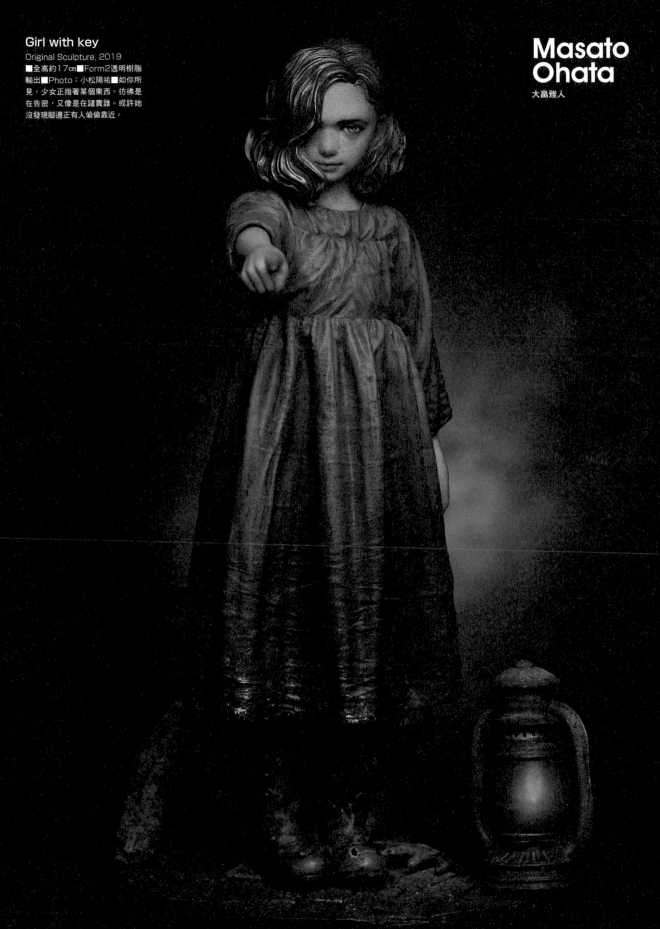

Girl with key
Original Sculpture, 2019
■全高約17㎝■Form2透明樹脂
輸出■Photo：小松陽祐■如你所
見，少女正指著某個東西。彷彿是
在告密，又像是在譴責誰。或許她
沒發現腳邊正有人偷偷靠近。

Masato Ohata
大畠雅人

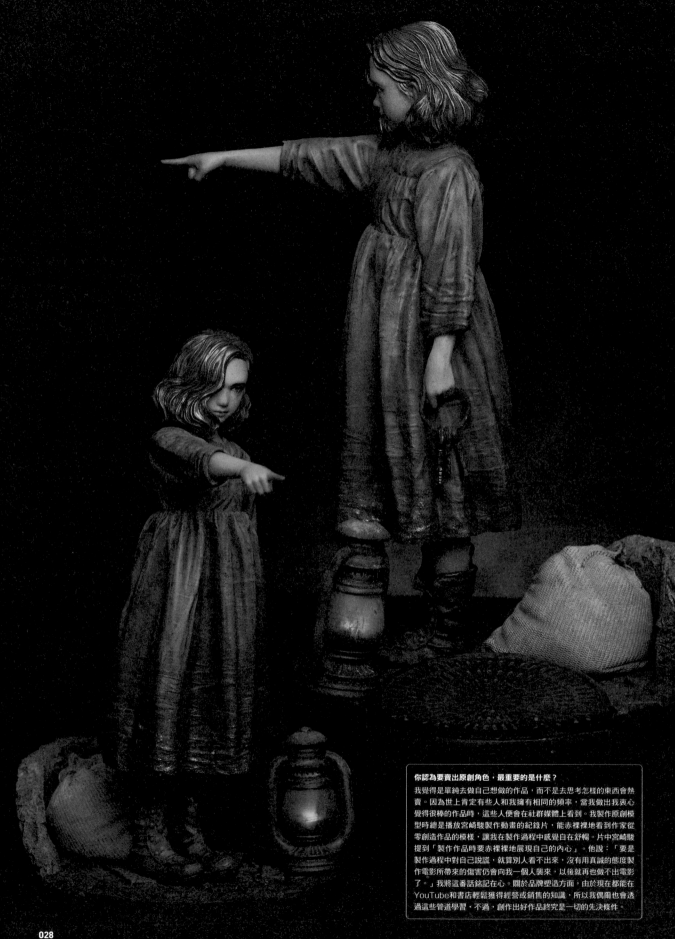

你認為要賣出原創角色，最重要的是什麼？

我覺得是單純去做自己想做的作品，而不是去思考怎樣的東西會熱賣。因為世上肯定有些人和我擁有相同的頻率，當我做出我衷心覺得很棒的作品時，這些人便會在社群媒體上看到。我製作原創模型時總是播放宮崎駿製作動畫的紀錄片，能赤裸裸地看到作家從零創造作品的模樣，讓我在製作過程中感覺自在舒暢。片中宮崎駿提到「製作作品時要赤裸裸地展現自己的內心」。他說：「要是製作過程中對自己說謊，就算別人看不出來，沒有用真誠的態度製作電影所帶來的傷害仍會向我一個人襲來，以後就再也做不出電影了。」我將這番話銘記在心。關於品牌塑造方面，由於現在都能在YouTube和書店輕鬆獲得經營或銷售的知識，所以我偶爾也會透過這些管道學習，不過，創作出好作品終究是一切的先決條件。

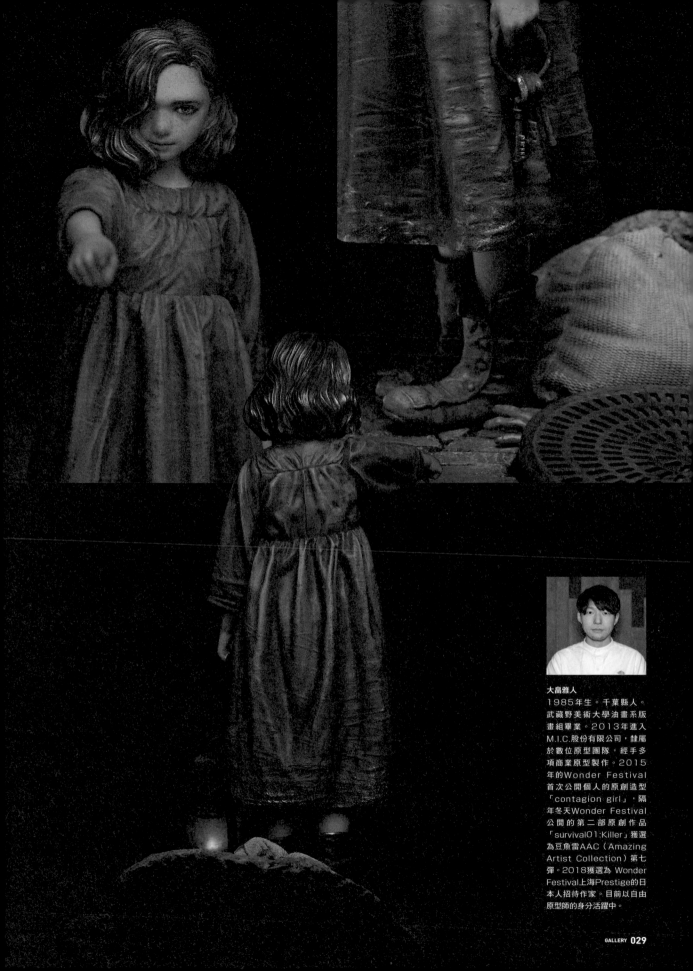

大畠雅人
1985年生。千葉縣人。
武藏野美術大學油畫系版
畫組畢業。2013年進入
M.I.C.股份有限公司,隸屬
於數位原型團隊,經手多
項商業原型製作。2015
年的Wonder Festival
首次公開個人的原創造型
「contagion girl」,隔
年冬天Wonder Festival
公開的第二部原創作品
「survival01:Killer」獲選
為豆魚雷AAC(Amazing
Artist Collection)第七
彈。2018獲選為 Wonder
Festival上海Prestige的日
本人招待作家。目前以自由
原型師的身分活躍中。

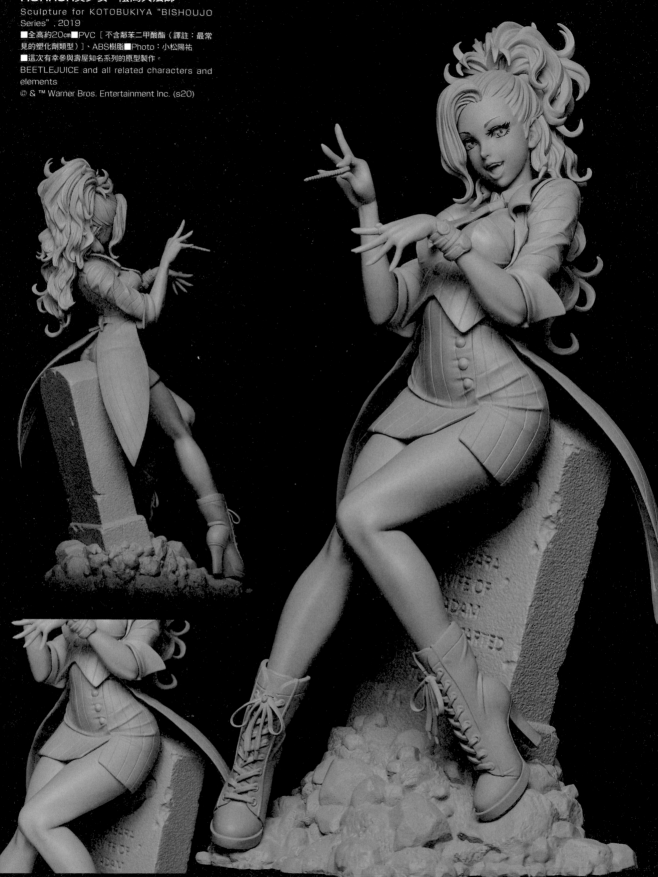

HORROR美少女　陰間大法師

Sculpture for KOTOBUKIYA "BISHOUJO Series", 2019

■全高約20㎝■PVC［不含鄰苯二甲酸酯（譯註：最常見的塑化劑類型）］、ABS樹脂■Photo：小松陽祐

■這次有幸參與壽屋知名系列的原型製作。

BEETLEJUICE and all related characters and elements

© & ™ Warner Bros. Entertainment Inc. (s20)

插畫：山下しゅんや

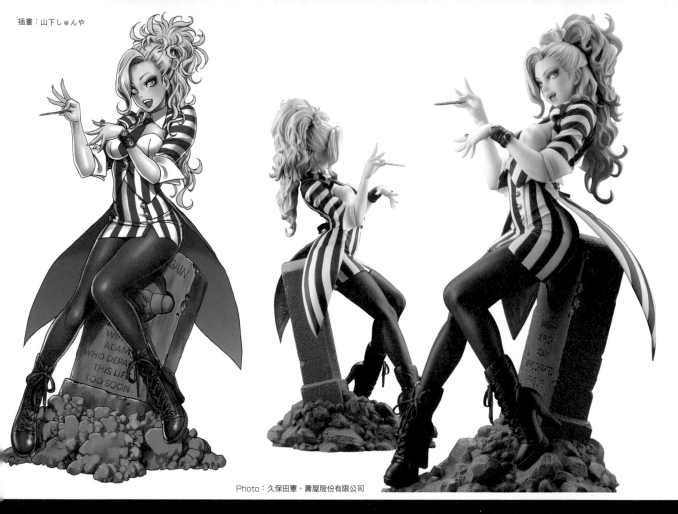

Photo：久保田憲、壽屋股份有限公司

人魚

Original Sculpture, 2019

■ZBrush

■我心目中的人魚不是像《小美人魚》那樣，而是感覺會在日本恐怖電影裡出現的那種恐怖形象。就像德古拉伯爵誘惑女性來吸血一樣，在人魚面前，男性也會主動獻上性命。這部作品便以此種意象製作而成。

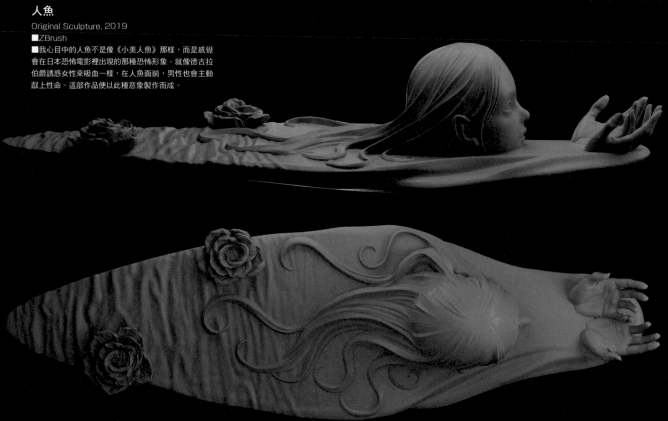

ROCKING
PANDA

S·U·M
末那工作室

官網購買：www.sum-art.jp
manogk.dian.taobao.com

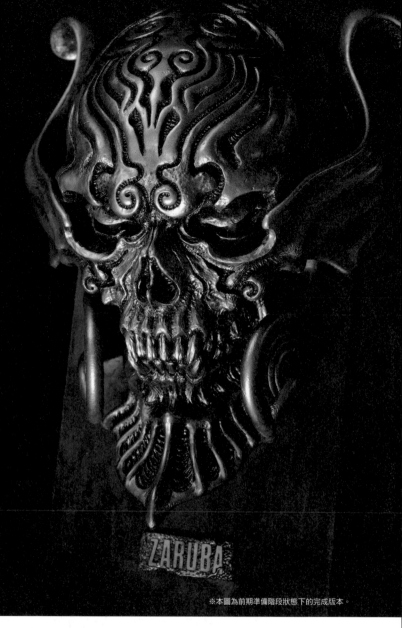

〔特集〕竹谷隆之的商業設計

魔導輪薩魯巴的設計與造型
—牙狼〈GARO〉—

薩魯巴的設計

　　早在「牙狼」的準備階段時，克勞德（雨宮慶太導演的公司）那邊就已經畫了好幾個草圖提案，決定採用「會說話的骷髏戒指」的設計概念。因此我也提出好幾種草圖的提案……是什麼樣的提案我已經忘了！反正就是中規中矩地規劃「骷髏戒指就是要這樣才對」的提案，於是才有如今各位眼前的作品。由於故事中薩魯巴是來自魔界，因此我希望作品能散發出既邪惡又神聖的氣息，便加入我喜愛的凱爾特符文和繩文陶器的形式並加以組合。接著，委託方跟我說「還要一個放戒指的基座喔」，我便以雨宮畫的薩魯巴基座草稿為基礎重新設計過。雖然我很想獨立完成原型製作，但大概是因為時間不夠的關係，最後薩魯巴交給鬼木祐二、基座交給石山裕記，我只負責最後的完工階段。而這次為何特地製作大型尺寸！又是怎麼做出來的呢！請見下頁的解說。

你認為要賣出原創角色，最重要的是什麼？
我製作原創角色時從未特地以最大公約數的群眾為對象，所以對於「讓商品熱賣的方法」無法提供任何建議。不過，撇開熱賣不談，或許可以談談先周詳設計再考慮如何賣出……不對，這樣也不行。我從來沒有周詳地設計過。既然是自發性的創作，如果還要思考生硬的商業策略，創作就變得很無聊，讓人提不起勁去做。對我來說最重要的是，像個小孩一樣不由分說地「享受」設計與造型的過程。製作模型時我總是妄想著，當人們看到我做出的成品後，會形成「我也想做」→「製作」→「好開心」的連鎖效應。

※本圖為前期準備階段狀態下的完成版本。

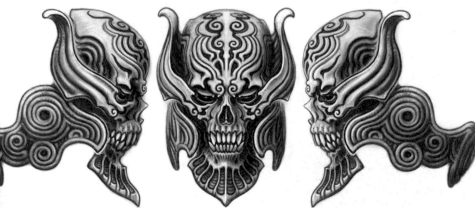

©2019「月虹ノ旅人」雨宮慶太／東北新社

竹谷隆之　Takayuki Takeya
造型師。1963年12月10日生。北海道人。阿佐谷美術專門學校畢業。從事影像、遊戲、玩具相關領域的角色設計、創意設計與造型工作。主要著作有《漁夫的角度‧完全增訂版》（漁師の角度‧完全 補改訂版，講談社）、《給造型的設計與創意改造 竹谷隆之精密設計畫冊》（造型のためのデザインとアレンジ 竹谷隆之の精密デザイン画集，グラフィック社）、《ROIDMUDE竹谷隆之 假面騎士Drive 設計工作》（ROIDMUDE竹谷隆之 仮面ライダードライブ デザインワークス，Hobby JAPAN）等。

製作原型

粗胚

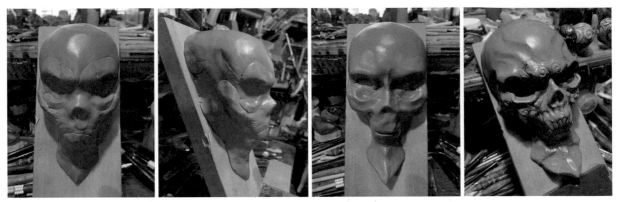

1. 雨宮導演有天突然對我說：「要不要和我去台灣辦展覽？」既然這樣，我也難得識時務地答道「那參展作品就用和你有關的作品為主」，接著便自顧自地做起薩魯巴來……在木板上初步堆起Mr. SCULPT CLAY。先將內芯部分加熱硬化再繼續堆高，就不容易變形。

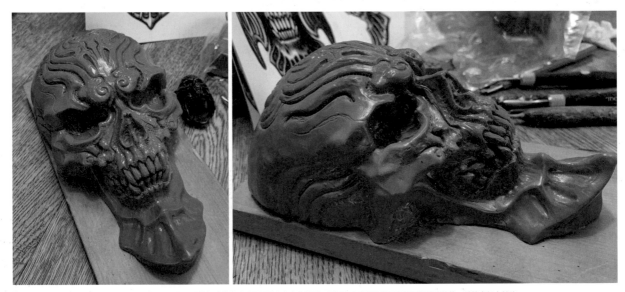

2. 這個階段專心雕塑出形狀。因為是骷髏頭的緣故，雖然無法像數位建模那樣左右完全對稱，堆起高度時還是盡量調整到對稱的狀態，並隨意加上紋路。

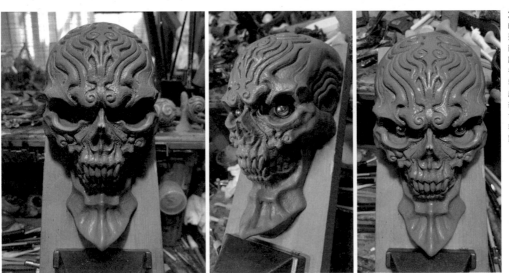

3. 這時我才注意到左右兩邊的紋路不對稱，先前做沒看到。裝上眼球用的鐵球，確認兩眼左右平衡。

說到我為什麼我要把尺寸做得很大，這是因為自從我邁入55歲後，看小東西變得越來越吃力……所以最近我製作臉部時，都想做出這麼大的尺寸。不過，這也讓我對左右對稱變得更加在意……不對，一點也不在意！

細節

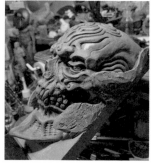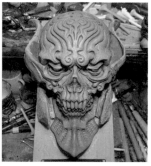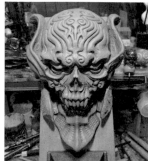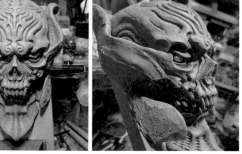

1. 加上眼皮前先將整體加熱至半硬化，比較方便製作。將鐵球塞入眼眶中，加上眼皮。開始在意起頭蓋骨圖紋左右不對襯的問題，但這個問題暫時先放在一旁，專心修整整體形狀。

2. 當試用Mr. SCULPT CLAY製作領口部分的內芯，發現強度還是不夠……

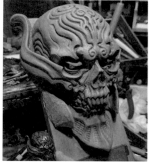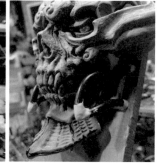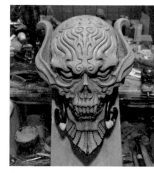

3. 換個方式，使用6mm的自遊自在（金屬線）輔助，以AB補土和保險絲（3mm鉛線）來製作。

4. 原型背面加上木板，以使用螺絲固定在製作用的木板上。

補土修正＆裝飾

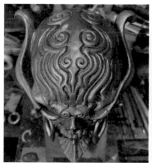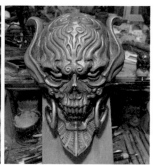

1. 在數位造型普及的現代看來，調整左右對稱的工作簡直是荒謬絕頂！但是，我還是堅持傳統做法，致力呈現手工製作獨特的味道。將保險絲纏繞在下巴的裝飾部分，再使用瞬間點著劑黏合。

2. 為了達到左右對稱，仔細地貼合纏繞……不過，終究還是發現了不對稱的地方。

3. 固定保險絲後，用AB補土填起來……就在這時我收到通知，說是台灣的展覽變成我一個人的個展！什麼？有很多事要忙了？那薩魯巴怎麼辦！……算了，反正我也是基於個人喜好自顧自地製作的。調整心情後繼續製作。

4. 這是我自顧自地製作的作品，換句話說，我把手上的工作晾到一邊……不是啦！我是用空閒時間做的，剛剛是開玩笑的，我已經在懺悔了……

5. 皺摺部分使用AB補土製作。X-works的抹刀真的很好用。對不起，打廣告打得這麼明顯……

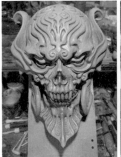
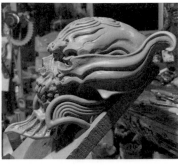
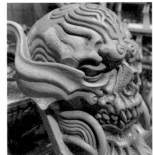
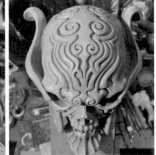

1. 照理來說，進入這個階段，就是做做微調、確認左右是否對稱這種無聊單調的工作，不過這時一旦浮現「應該這樣做比較好」的靈感，我也不會捨不得前面做出的成果，願意放開手來改變作品、大肆摧毀原有的成果，追求心目中理想的狀態！說得太誇張了。堆上補土微調。

2. 對於邊緣與凸起部分左右不對稱、溝槽部分做得太隨便的部分，填上補土、用打磨頭打磨、吹掉細屑，不斷重複以上步驟。由於鬼木從事過牙體技術師工作，製作出的牙齒非常精美，我參考了他的作品並進行調整。

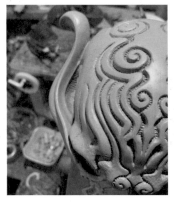
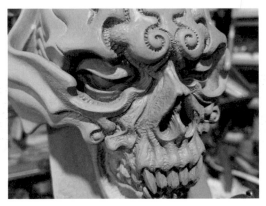
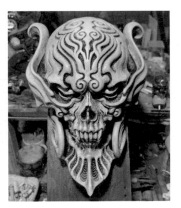

3. 我忍不住在這裡填入黑褐色的琺瑯漆。這麼一來就看得一清二楚，於是又發現有些左右不對稱的地方。

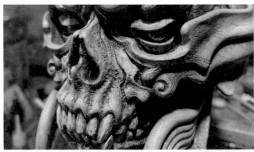
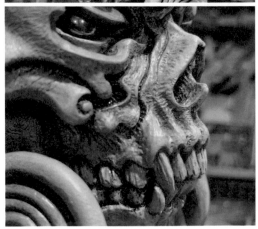
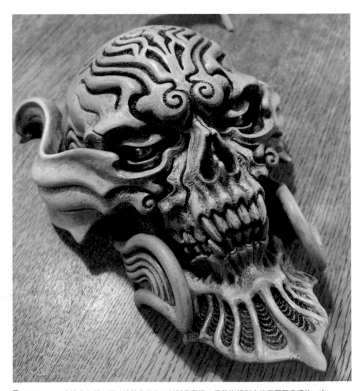

4. 因為不只是用黏土完成原型，還用了砂紙打磨、用打磨頭進行表面處理，所以再確認一下整體是否協調。

5. 完成！……我這麼心想，所以就請磨田圭二朗幫我翻模，萬萬沒想到之後又要再麻煩他一次……

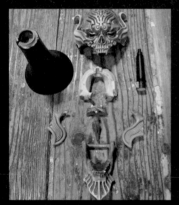

薩魯巴的展示架提案 190907

這裡加上吊掛用的金屬零件

牙狼〈GARO〉收藏版尺寸
頭部模型 系列

魔導輪薩魯巴
Sculpture for Art Storm / Fewture Models, 2019
■全高24cm■聚脂樹脂■Photo：竹谷隆之
©2019「月虹旅人」雨宮慶太／東北新社

也許可使用樹脂鑄模

或者採用圓形
底部的蝶古巴特裝飾台

有天我恰巧因為其他事見到FEWTURE MODELS（フューチャーモデルズ）的關口社長，順口跟他提起「我做了這樣的模型……」給他看了薩魯巴的照片，結果他竟然說：「你怎麼會知道？我們這次要出牙狼1/2比例的頭部模型！正想請你來做薩魯巴。剛好就是這個大小！」說起來實在巧得不可思議，但事情就這麼發生了，真是塞翁失馬、焉知非福（雖說我也沒有失馬就是了），心中充滿感謝的心情，不過他卻說：「不過與其掛在牆上，立在基座上應該比較適合。」於是我便做了基座，順便把嘴巴分離開來，這樣嘴巴就能張開了！結果發現下巴前端的中線歪掉了！趕快動手修改！好，既然這樣，為了把眼睛做成透明零件，順便也把眼睛分離出來吧！不好意思，磨田……麻煩你再幫我翻一次模……

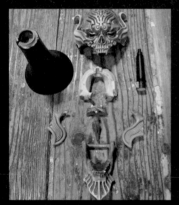

1. 原型成品的組件。原本只是自發製作的作品，現在變成工作還真是件好事。

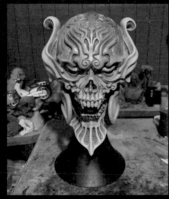

2. 將原型組裝完成。好想快點上色啊，複製品什麼時候才做好……

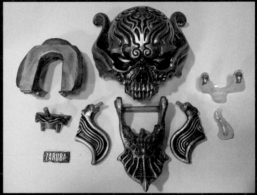

3. 替複製品上色。我設想周到還為它做了名稱立牌，但後來才想起「好像已經有指定的標誌了」。

4. 分離出來的眼睛部分使用透明樹脂複製並上色。

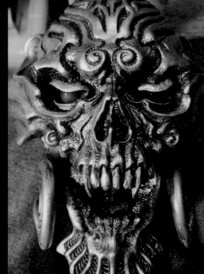

5. 為了提供資訊給生產的工廠，將上色樣本上的顏色製作成色卡，畫在熱縮片上。

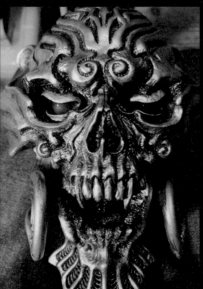

6. 上色樣本。感覺牙齒做成金牙應該會更棒，於是我就上了金色，但這樣就和故事裡不一樣了……

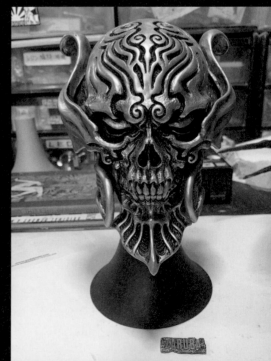

TAKEYA × X-works

竹谷隆之×クロスワークス共同企劃的modeling tool第三彈

MODELING TOOL　MOLD STAMP

第3彈

預計2月下旬上市

竹谷隆之開發的modeling tool
第三彈MOLD STAMP。
本款產品忠實還原電影《正宗哥吉拉》
製作皮膚表面的原型圖章。
圖章本體為尼龍材質，以金屬模具成形。
採用六角軸設計，
可搭配另外販售的「組合握把」使用。
敬請納入你製作模型的工具組合中。

新 共有 **3種模具**

只需按上竹谷原創的模具，就能忠實重現！

採用六角軸設計，可搭配握把使用

竹谷隆之 × クロスワークス
モデリングツール

モールドスタンプ。3タイプ
MOLD STAMP
3type

TAKEYA × X-works
MODELING TOOL

竹谷隆之×クロスワークス
共同企劃ツール第3彈

 1

 2

3 COMING SOON
正在試做中。

好評發售中

竹谷隆之 × クロスワークス
モデリングツール

アタッチメントグリップ
＋
スカルプティングスパチュラ
4種入

竹谷隆之 × クロスワークス
共同企劃ツール第1彈

竹谷隆之

竹谷隆之×クロスワークス
モデリングツール

モールドスタンプ。4タイプ
MOLD STAMP
4type

TAKEYA × X-works
MODELING TOOL

竹谷隆之×クロスワークス
共同企劃ツール第2彈

MODELING TOOL
MOLD STAMP 3種
建議售價：1500日圓（未稅）

MODELING TOOL
組合握把＋原型抹刀 4種
建議售價：7800日圓（未稅）

MODELING TOOL
MOLD STAMP 4種
建議售價：2000日圓（

※照片僅為試作，可能與實際產品不同。

聯絡我們

クロス・ワークス株式会社
〒560-0021 大阪府豊中市本町 3-15-22-305
WEB https://:x-works.co.jp　**MAIL** tool@x-works.co.jp

Akinori
Takaki
高木アキノリ

龍人半身像
Original Sculpture, 2019
■全高約28㎜■以Phrozen Shuffle
XL輸出■Photo：北浦栄
■由於這次的創作主題是龍人，因此讓
他穿著衣服，塑造出擁有自我意識的氛
圍。為了塗裝時能仔細繪製並增添臉部
表情，將眼睛設計得比較大一點。

你認為要賣出原創角色，
最重要的是什麼？
我不知道要怎樣才能賣出原創角
色，但我製作原創角色時經常加入
自己喜歡的元素。

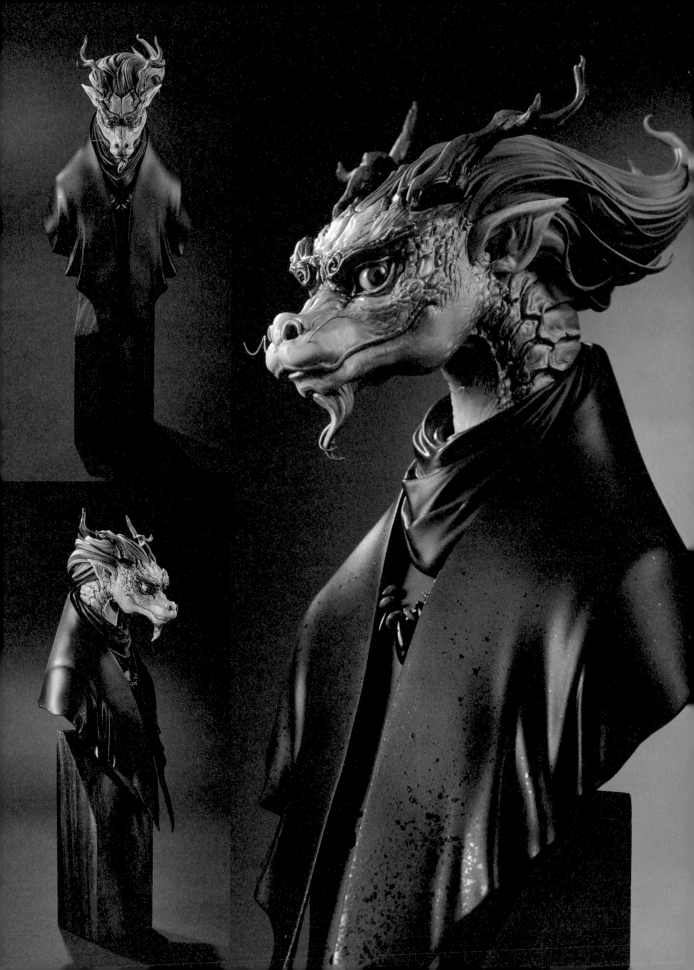

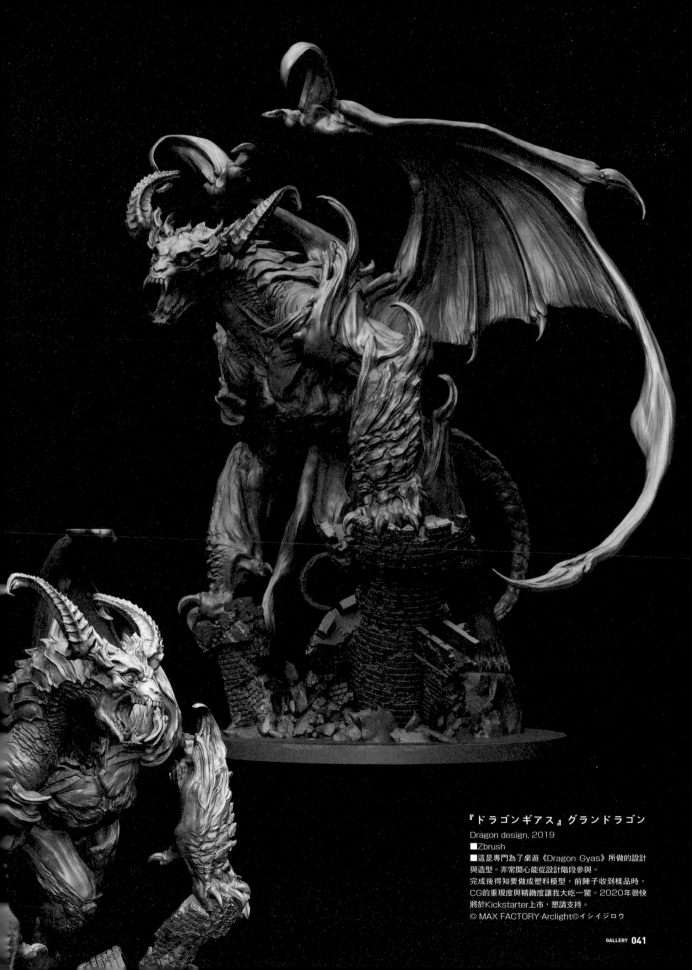

『ドラゴンギアス』グランドラゴン
Dragon design, 2019
■Zbrush
■這是專門為了桌遊《Dragon Gyas》所做的設計
與造型。非常開心能從設計階段參與。
完成後得知要做成塑料模型，前陣子收到樣品時，
CG的重現度與精細度讓我大吃一驚。2020年很快
將於Kickstarter上市，懇請支持。
© MAX FACTORY・Arclight©イシイジロウ

Hiroki
Hayashi

林 浩己

which-02

Original Sculpture, 2019
■全高14.3cm■樹脂鑄模
■Photo：小松陽祐
■販售：which？
■品牌名稱「which？」的含意
是：女孩所展現的各種表情、氛
圍與魅力，你喜歡哪種？並結合
了女巫的元素。本系列第一款
商品「which-01」是可愛的女
僕，所以第二款商品特別規劃成
挑釁意味濃厚的角色。製作重點
在呈現同時擁有性感身材與堅韌
內心的帥氣女孩。服裝部分，挑
選了大家不太用的顏色，如果能
成為人們配色時的參考，那是我
的榮幸。

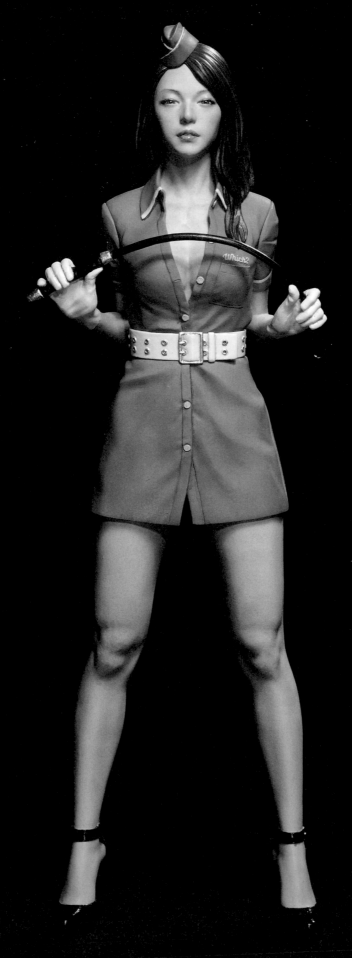

林浩己
1965年生。千葉縣人。現
居神奈川縣。30年來以自由
商業模型原型師為生。商業原
型幾乎都是動畫相關作品，但
其實最擅長擬真模型，原創品
牌「atelierit（アトリエイッ
ト）」所推出的產品以擬真模
型為主。近期挑戰以活動限定
的版權，製作動畫角色的擬真
化模型。

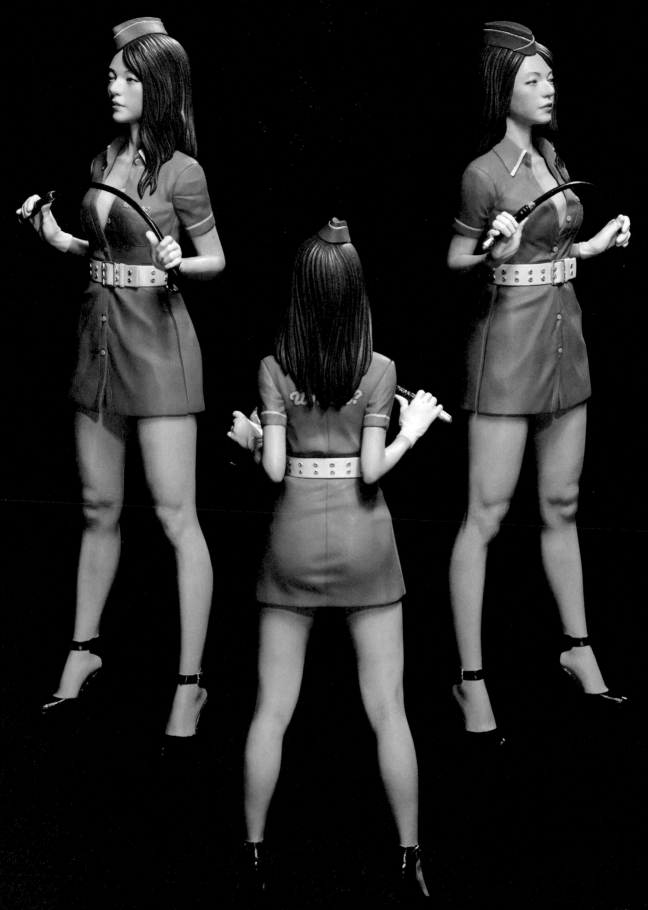

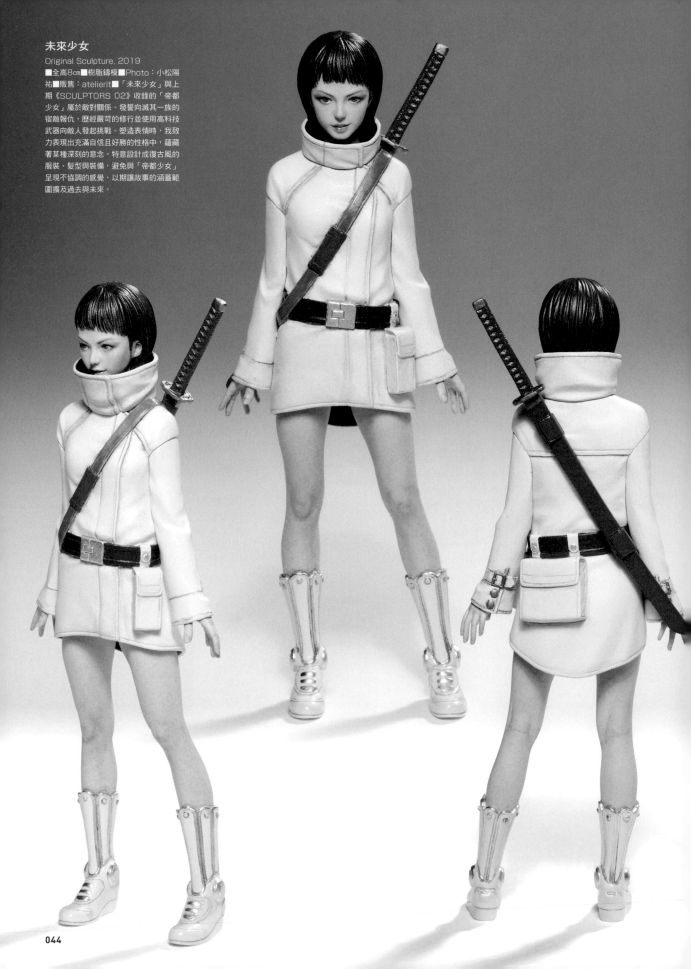

未來少女

Original Sculpture, 2019

■全高8cm■樹脂鑄模■Photo：小松陽祐■販售：atelierit■「未來少女」與上期《SCULPTORS 02》收錄的「帝都少女」屬於敵對關係。發誓向滅其一族的宿敵報仇，歷經嚴苛的修行並使用高科技武器向敵人發起挑戰。塑造表情時，我致力表現出充滿自信且好勝的性格中，蘊藏著某種深刻的意念。特意設計成復古風的服裝、髮型與裝備，避免與「帝都少女」呈現不協調的感覺，以期讓故事的涵蓋範圍擴及過去與未來。

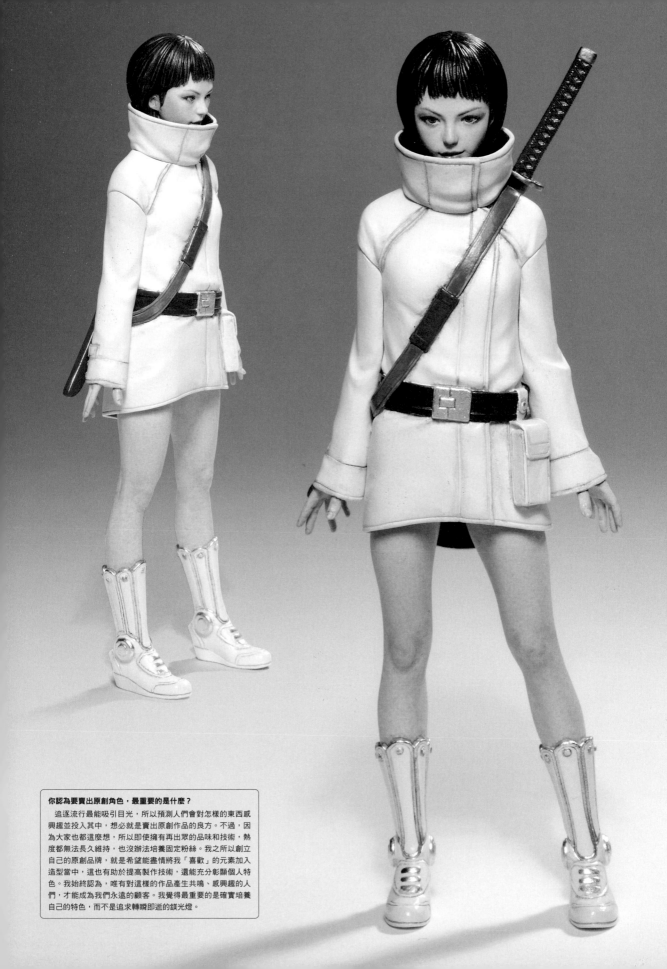

你認為要賣出原創角色，最重要的是什麼？

追逐流行最能吸引目光，所以預測人們會對怎樣的東西感興趣並投入其中，想必就是賣出原創作品的良方。不過，因為大家都這麼想，所以即使擁有再出眾的品味和技術，熱度都無法長久維持，也沒辦法培養固定粉絲。我之所以創立自己的原創品牌，就是希望能盡情將我「喜歡」的元素加入造型當中，這也有助於提高製作技術，還能充分彰顯個人特色。我始終認為，唯有對這樣的作品產生共鳴、感興趣的人們，才能成為我們永遠的顧客。我覺得最重要的是確實培養自己的特色，而不是追求轉瞬即逝的鎂光燈。

Shin
Tanabe

タナベシン

黎明死線／怨靈
1/6比例

Sculpture for Gecco, 2019

■全高約32㎝■鋁線、美國土（Medium／Hard）、
美國雕塑土、保麗補土、塑膠板、密集板（基座）
■Photo：タナベシン
■表情豐富且充滿魅力的角色設計，深深勾起了我的造型
魂，這款作品在造型上進行許多全新的嘗試。大量的頭髮
讓我有點後悔就是了（笑）。如果能讓人覺得「不太想看
這個模型，卻又忍不住去看」，我會感到很高興。
©2020 Behaviour Interactive Inc. All rights
reserved.
※照片中模型尚在監修階段，可能與實際商品不同。

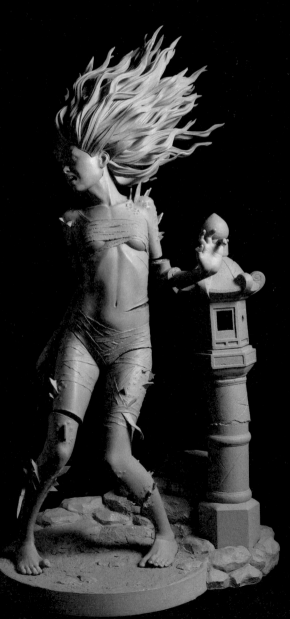

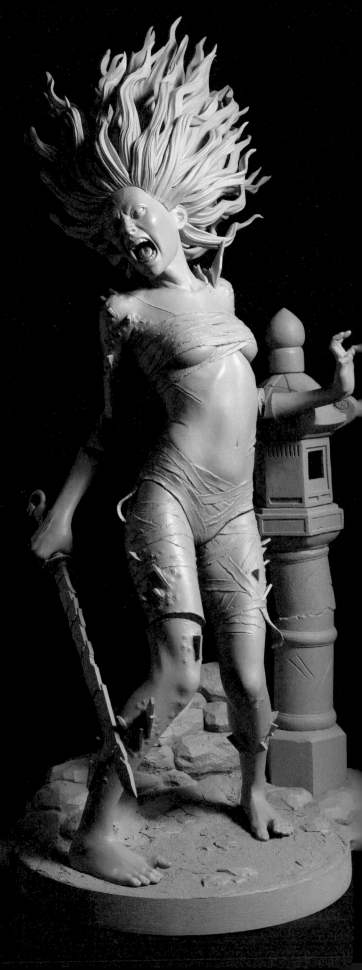

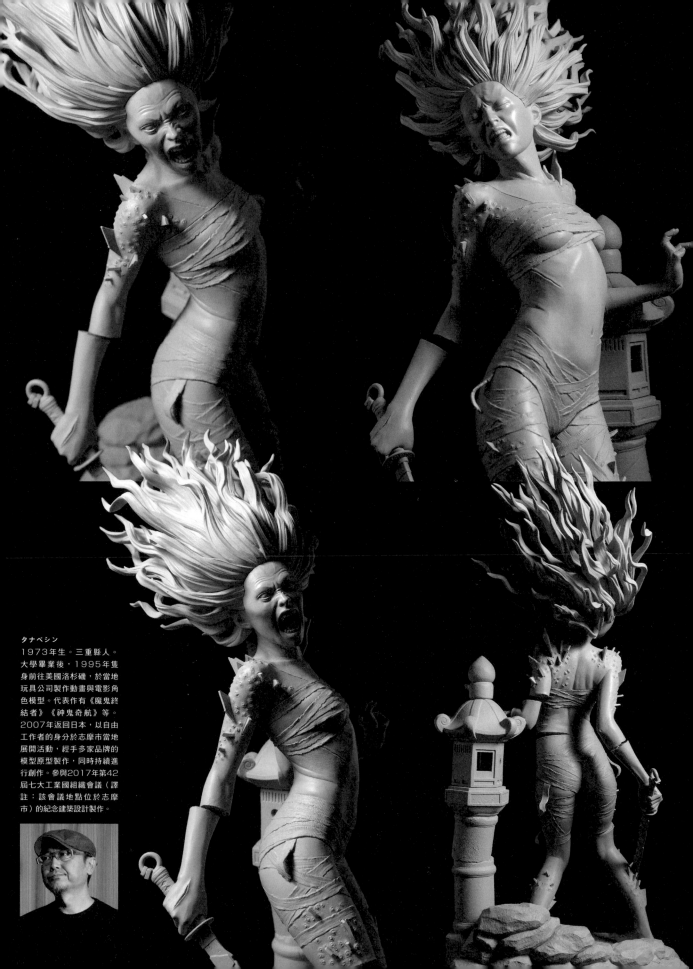

タナベシン
1973年生。三重縣人。
大學畢業後，1995年隻
身前往美國洛杉磯，於當地
玩具公司製作動畫與電影角
色模型。代表作有《魔鬼終
結者》《神鬼奇航》等。
2007年返回日本，以自由
工作者的身分於志摩市當地
展開活動，經手多家品牌的
模型原型製作，同時持續進
行創作。參與2017年第42
屆七大工業國組織會議（譯
註：該會議地點位於志摩
市）的紀念建築設計製作。

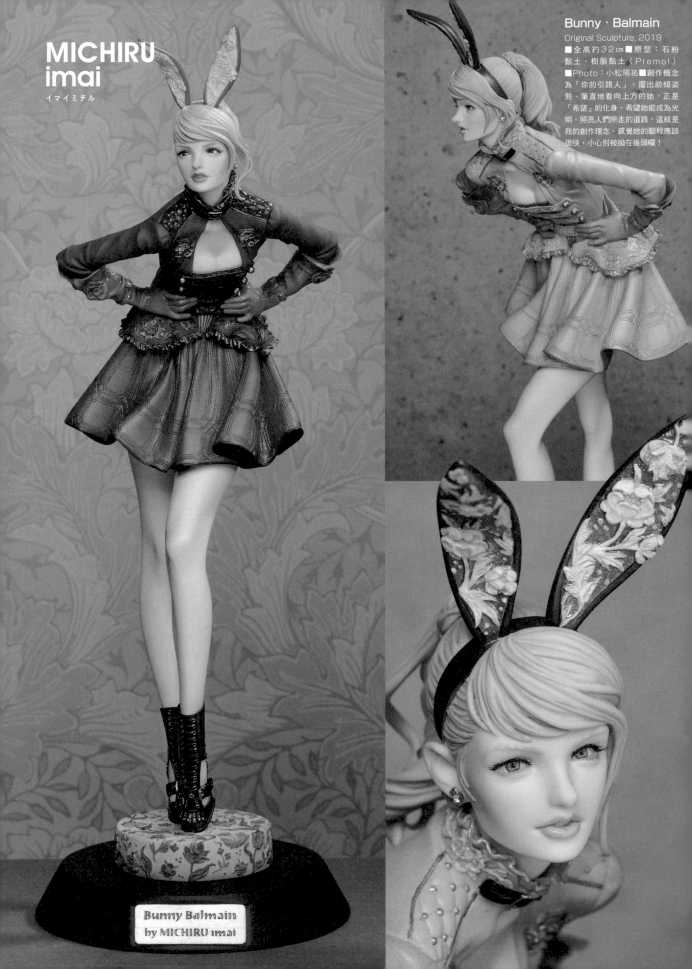

MICHIRU imai

イマイミチル

Bunny・Balmain
Original Sculpture, 2019
■全高約32cm■原型：石粉黏土、樹脂黏土（Premo！）
■Photo：小松陽祐■創作概念為「你的引路人」。擺出前傾姿勢、筆直地看向上方的她，正是「希望」的化身。希望她能成為光明，照亮人們所走的道路，這就是我的創作理念。感覺她的腳程應該很快，小心別被拋在後頭囉！

Bunny Balmain
by MICHIRU imai

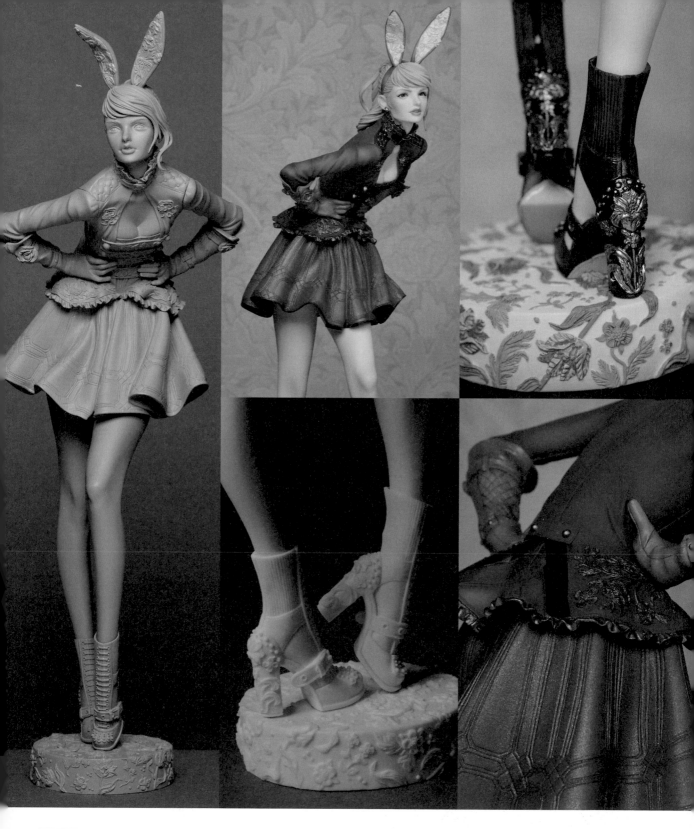

你認為要實現出原創角色，最重要的是什麼？

我不太去想販售方面的事，只看重自己想做、做起來開心的東西。我始終相信，只要堅持做開心的事，一定會遇到和我有共鳴的人。這些人不光是嘴上說著「很喜歡你的作品」，甚至還願意付錢購買，再也沒有比這更令人高興的事了。我懷著感謝的心情，深深感到：「想要做出更棒的作品！」「好想讓人驚嘆！」光是能喜歡偏執性如此強的作品，我就不禁覺得這些人都是我的「同伴」。總之，我覺得最重要的就是「和人們一起享受其中的樂趣」。

MICHIRU imai
自由造型作家／模型原型師。於東京的美術大學學習油畫，畢業後對立體模型製作產生興趣，開始投入製作。原本從事商業原型製作，2012年起於Wonder Festival展出作品後，便持續發表個人原創作品。

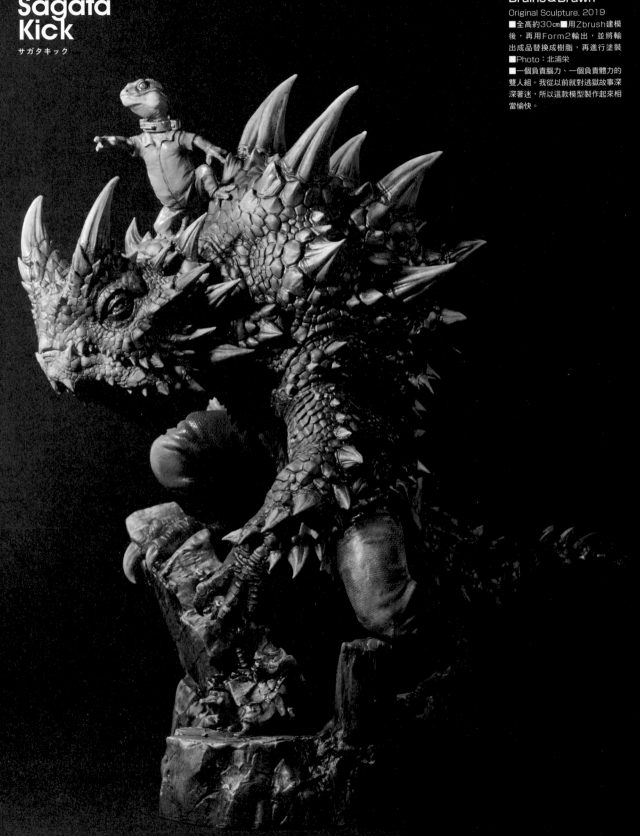

Sagata Kick
サガタキック

Brains＆Brawn
Original Sculpture, 2019
■全高約30cm■用Zbrush建模
後，再用Form2輸出，並將輸
出成品替換成樹脂，再進行塗裝
■Photo：北浦栄
■一個負責腦力、一個負責體力的
雙人組。我從以前就對逃獄故事深
深著迷，所以這款模型製作起來相
當愉快。

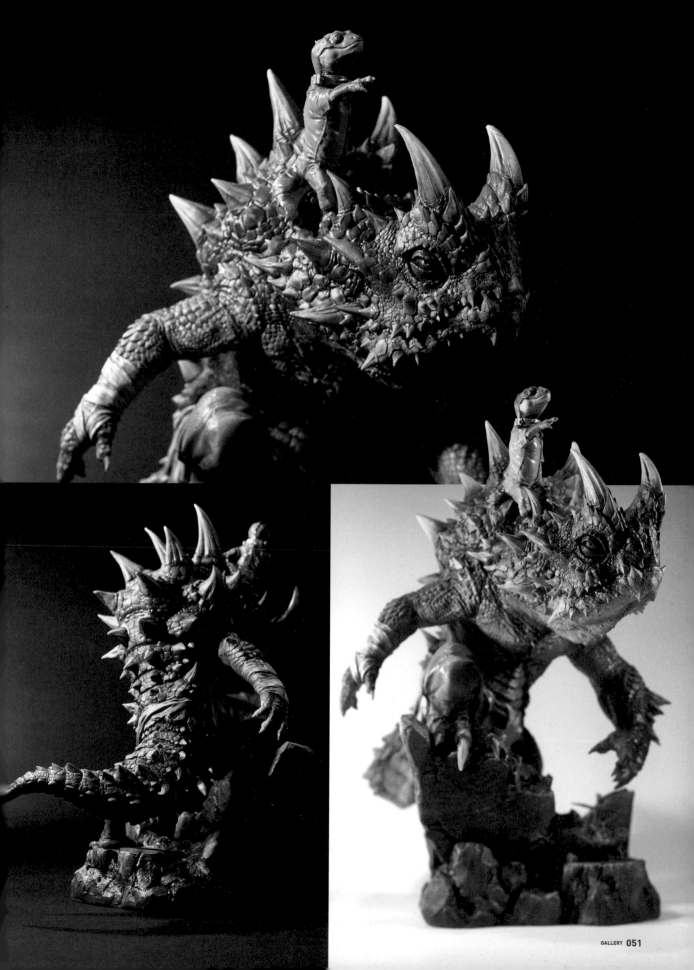

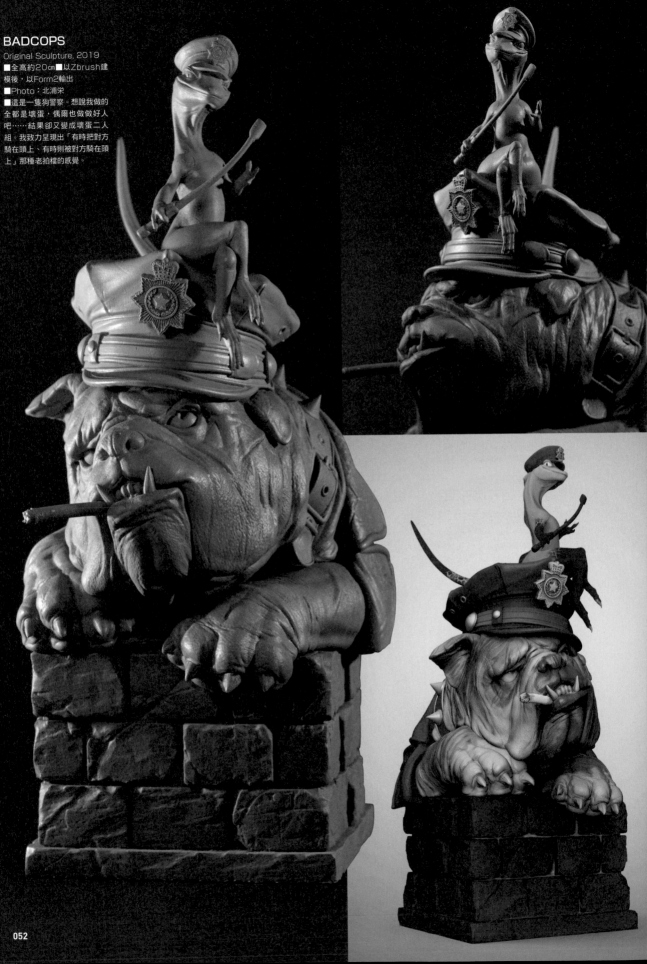

BADCOPS

Original Sculpture, 2019
■全高約20㎝■以Zbrush建
模後，以Form2輸出
■Photo：北浦栄
■這是一隻狗警察。想說我做的
全都是壞蛋，偶爾也做做好人
吧……結果卻又變成壞蛋二人
組。我致力呈現出「有時把對方
騎在頭上、有時則被對方騎在頭
上」那種老拍檔的感覺。

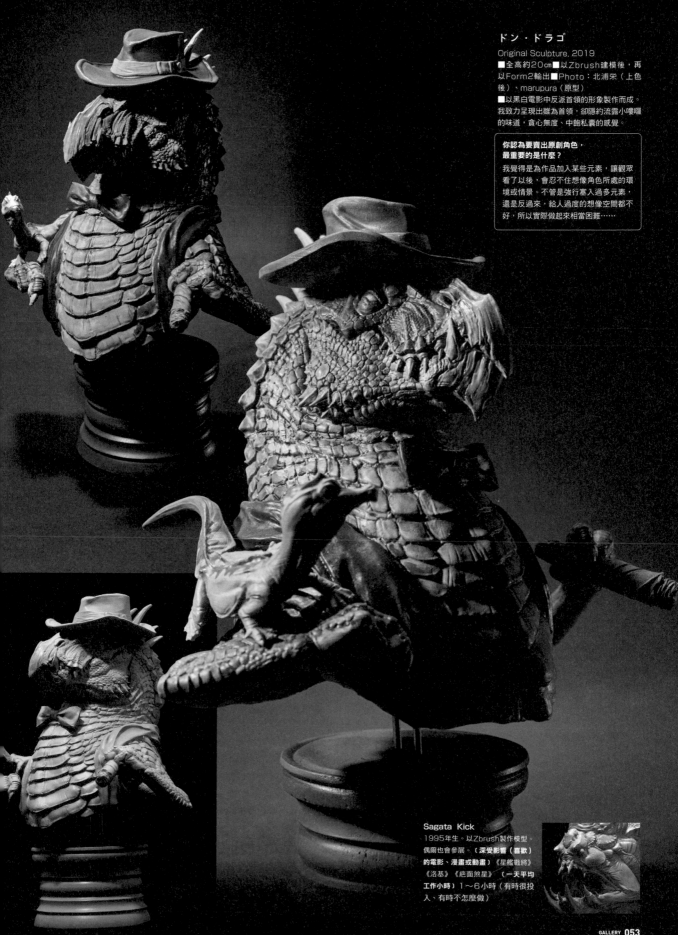

ドン・ドラゴ

Original Sculpture, 2019

■全高約20cm■以Zbrush建模後，再以Form2輸出■Photo：北浦栄（上色後）、marupura（原型）
■以黑白電影中反派首領的形象製作而成。我致力呈現出雖為首領，卻隱約流露小嘍囉的味道，貪心無度、中飽私囊的感覺。

你認為要賣出原創角色，最重要的是什麼？

我覺得是為作品加入某些元素，讓觀眾看了以後，會忍不住想像角色所處的環境或情景。不管是強行塞入過多元素，還是反過來，給人過度的想像空間都不好，所以實際做起來相當困難……

Sagata Kick
1995年生。以Zbrush製作模型。偶爾也會參展。（深受影響（喜歡）的電影、漫畫或動畫《星艦戰將》《洛基》《絕面煞星》（一天平均工作小時）1～6小時（有時很投入、有時不怎麼做）

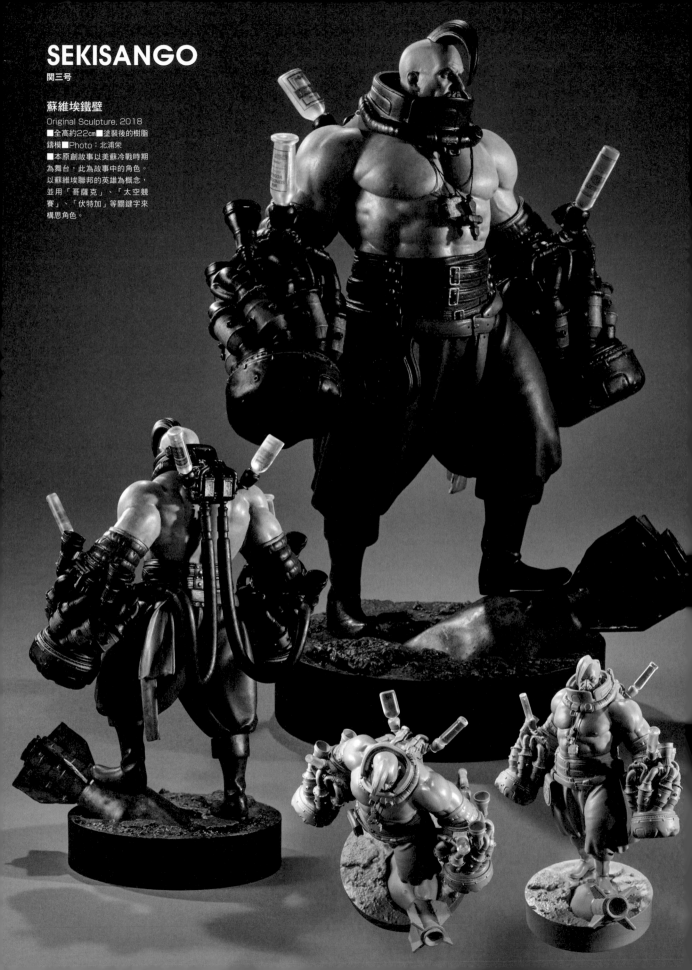

SEKISANGO

関三号

蘇維埃鐵壁

Original Sculpture, 2018
■全高約22cm■塗裝後的樹脂
鑄模■Photo：北浦栄
■本原創故事以美蘇冷戰時期
為舞台，此為故事中的角色。
以蘇維埃聯邦的英雄為概念，
並用「哥薩克」、「太空競
賽」、「伏特加」等關鍵字來
構思角色。

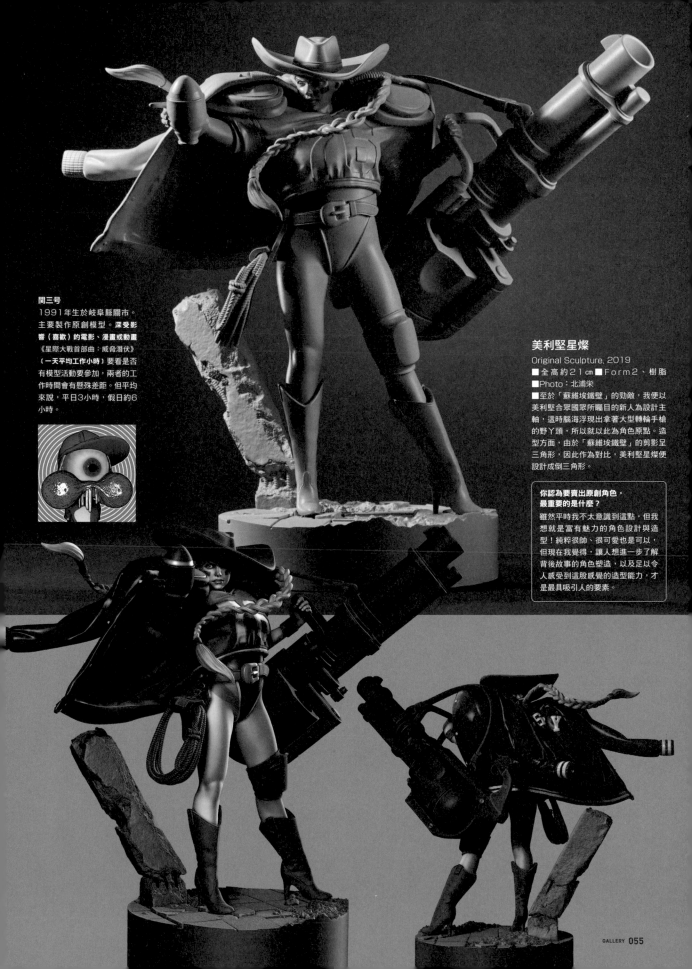

関三号
1991年生於岐阜縣關市。
主要製作原創模型。深受影響（喜歡）的電影、漫畫或動畫《星際大戰首部曲：威脅潛伏》
〔一天平均工作小時〕要看是否有模型活動要參加，兩者的工作時間會有懸殊差距。但平均來說，平日3小時，假日約6小時。

美利堅星燦
Original Sculpture, 2019
■全高約21cm■Form2、樹脂
■Photo：北浦栄
■至於「蘇維埃鐵壁」的勁敵，我便以美利堅合眾國眾所矚目的新人為設計主軸，這時腦海浮現出拿著大型轉輪手槍的野丫頭，所以就以此為角色原點。造型方面，由於「蘇維埃鐵壁」的剪影呈三角形，因此作為對比，美利堅星燦便設計成倒三角形。

你認為要賣出原創角色，
最重要的是什麼？
雖然平時我不太意識到這點，但我想就是富有魅力的角色設計與造型！純粹很帥、很可愛也是可以，但現在我覺得，讓人想進一步了解背後故事的角色塑造，以及足以令人感受到這股感覺的造型能力，才是最具吸引人的要素。

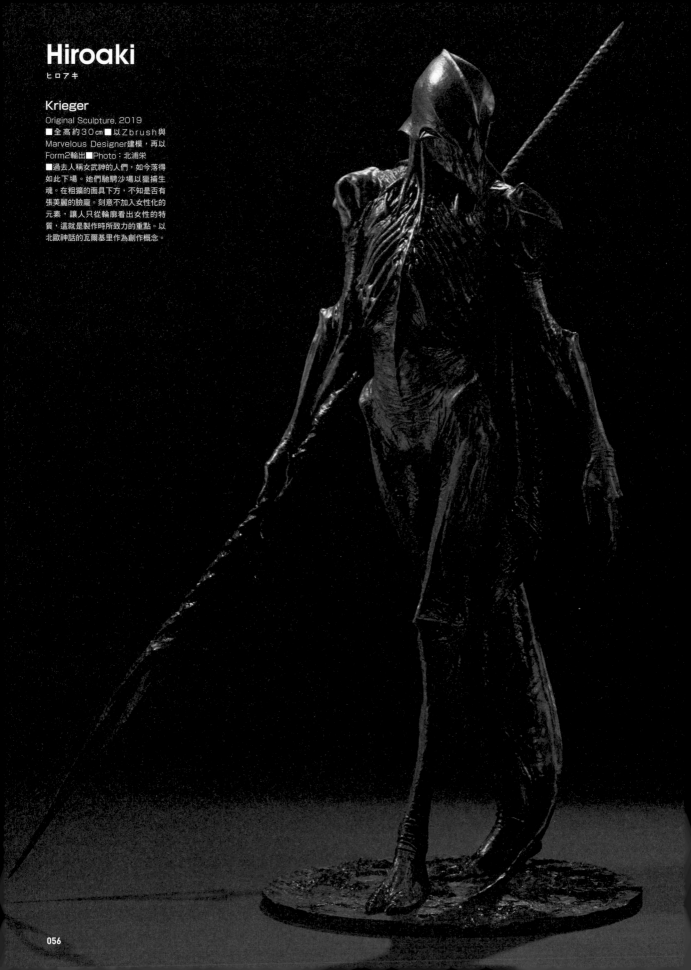

Hiroaki
ヒロアキ

Krieger

Original Sculpture, 2019

■全高 約30㎝■以Zbrush與
Marvelous Designer建模，再以
Form2輸出■Photo：北浦栄
■過去人稱女武神的人們，如今落得
如此下場。她們馳騁沙場以獵捕生
魂。在粗獷的面具下方，不知是否有
張美麗的臉龐。刻意不加入女性化的
元素，讓人只從輪廓看出女性的特
質，這就是製作時所致力的重點。以
北歐神話的瓦爾基里作為創作概念。

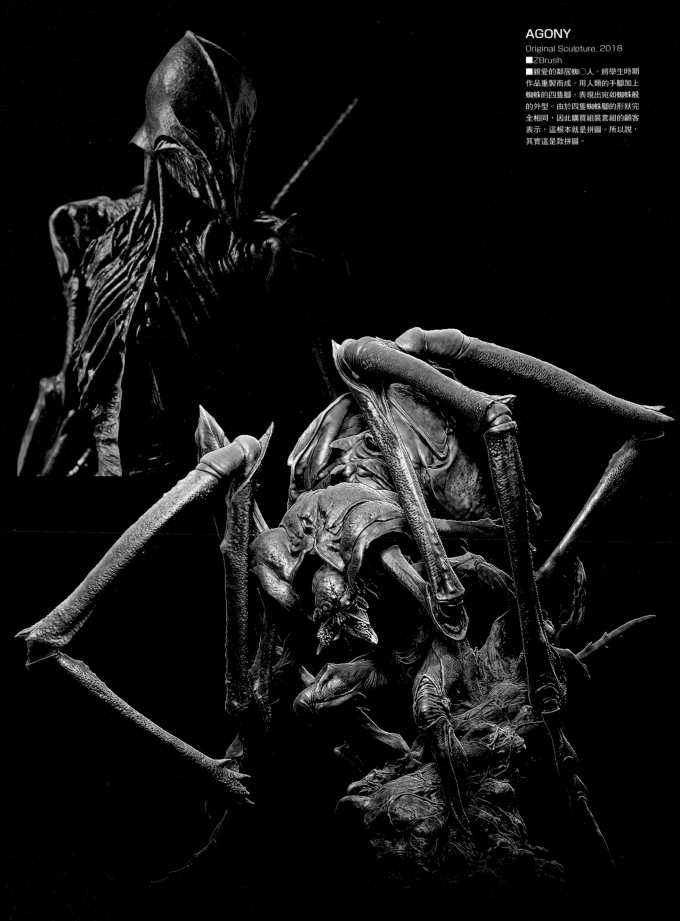

AGONY
Original Sculpture, 2018
■ZBrush
■親愛的鄰居蜘○人。將學生時期作品重製而成。用人類的手腳加上蜘蛛的四隻腳,表現出宛如蜘蛛般的外型。由於四隻蜘蛛腳的形狀完全相同,因此購買組裝套組的顧客表示,這根本就是拼圖。所以說,其實這是款拼圖。

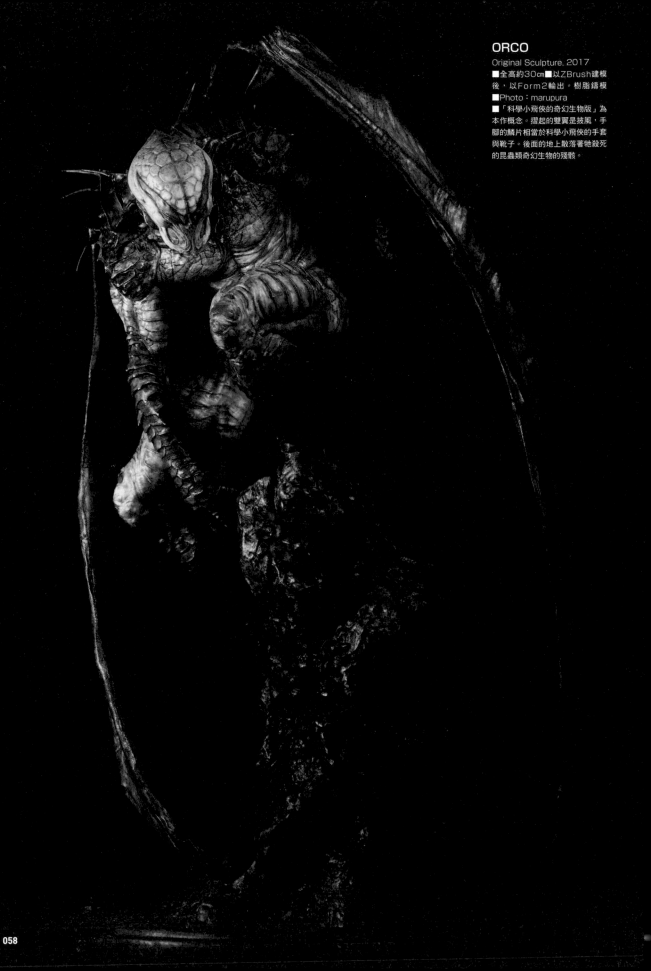

ORCO

Original Sculpture, 2017
■全高約30cm■以ZBrush建模
後，以Form2輸出。樹脂鑄模
■Photo：marupura
■「科學小飛俠的奇幻生物版」為
本作概念。摺起的雙翼是披風，手
腳的鱗片相當於科學小飛俠的手套
與靴子。後面的地上散落著牠殺死
的昆蟲類奇幻生物的殘骸。

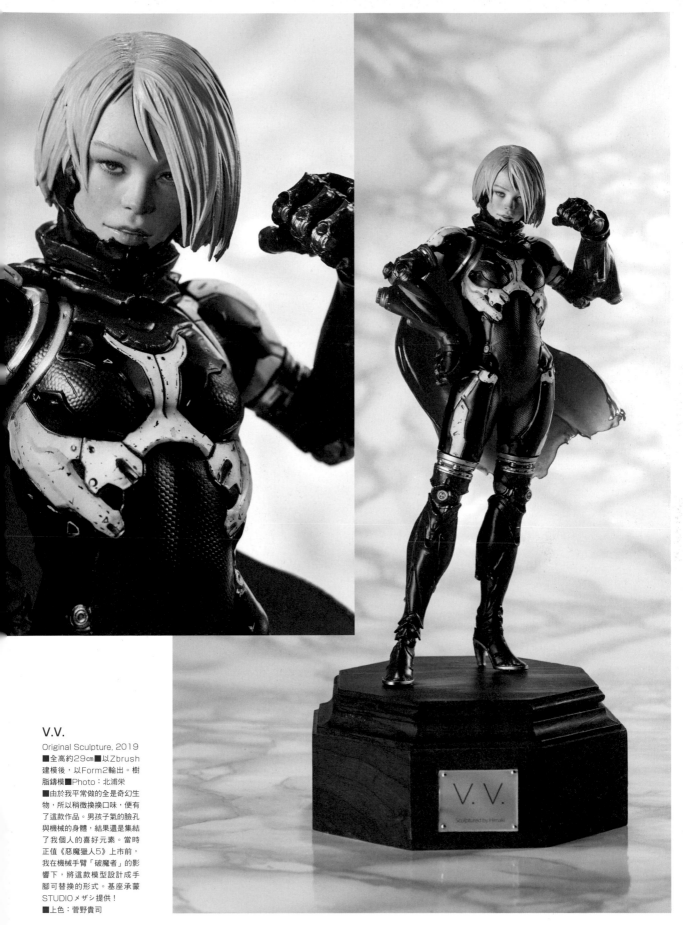

V.V.

Original Sculpture, 2019
■全高約29㎝■以Zbrush
建模後，以Form2輸出。樹
脂鑄模■Photo：北浦栄
■由於我平常做的全是奇幻生
物，所以稍微換換口味，便有
了這款作品。男孩子氣的臉孔
與機械的身體，結果還是集結
了我個人的喜好元素。當時
正值《惡魔獵人5》上市前，
我在機械手臂「破魔者」的影
響下，將這款模型設計成手
腳可替換的形式。基座承蒙
STUDIOメザシ提供！
■上色：菅野貴司

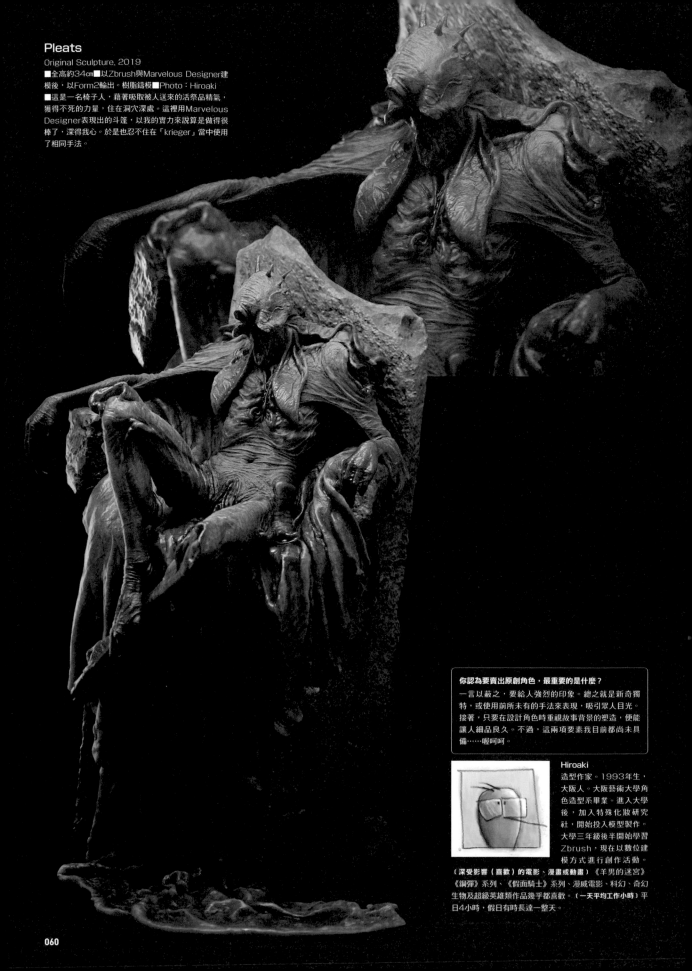

Pleats

Original Sculpture, 2019

■全高約34cm■以Zbrush與Marvelous Designer建模後，以Form2輸出。樹脂鑄模■Photo：Hiroaki

■這是一名椅子人，藉著吸取被人送來的活祭品精氣，獲得不死的力量，住在洞穴深處。這裡用Marvelous Designer表現出的斗篷，以我的實力來說算是做得很棒了，深得我心。於是也忍不住在「krieger」當中使用了相同手法。

你認為要賣出原創角色，最重要的是什麼？

一言以蔽之，要給人強烈的印象。總之就是新奇獨特，或使用前所未有的手法來表現，吸引眾人目光。接著，只要在設計角色時重視故事背景的塑造，便能讓人細品良久。不過，這兩項要素我目前都尚未具備……喔呵呵。

Hiroaki

造型作家。1993年生，大阪人。大阪藝術大學角色造型系畢業。進入大學後，加入特殊化妝研究社，開始投入模型製作。大學三年級後半開始學習Zbrush，現在以數位建模方式進行創作活動。〔深受影響（喜歡）的電影、漫畫或動畫〕《羊男的迷宮》《銅彈》系列、《假面騎士》系列、漫威電影、科幻、奇幻生物及超級英雄類作品幾乎都喜歡。〔一天平均工作小時〕平日4小時，假日有時長達一整天。

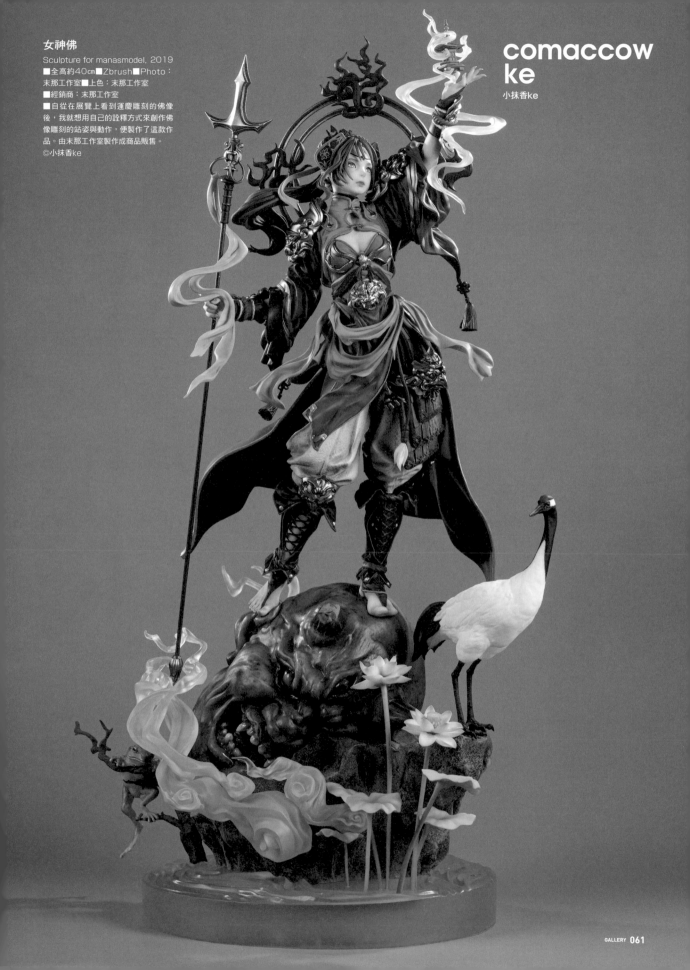

女神佛
Sculpture for manasmodel, 2019
■全高約40㎝■Zbrush■Photo：
末那工作室■上色：末那工作室
■經銷商：末那工作室
■自從在展覽上看到運慶雕刻的佛像
後，我就想用自己的詮釋方式來創作佛
像雕刻的站姿與動作，便製作了這款作
品。由末那工作室製作成商品販售。
©小抹香ke

comaccow
ke
小抹香ke

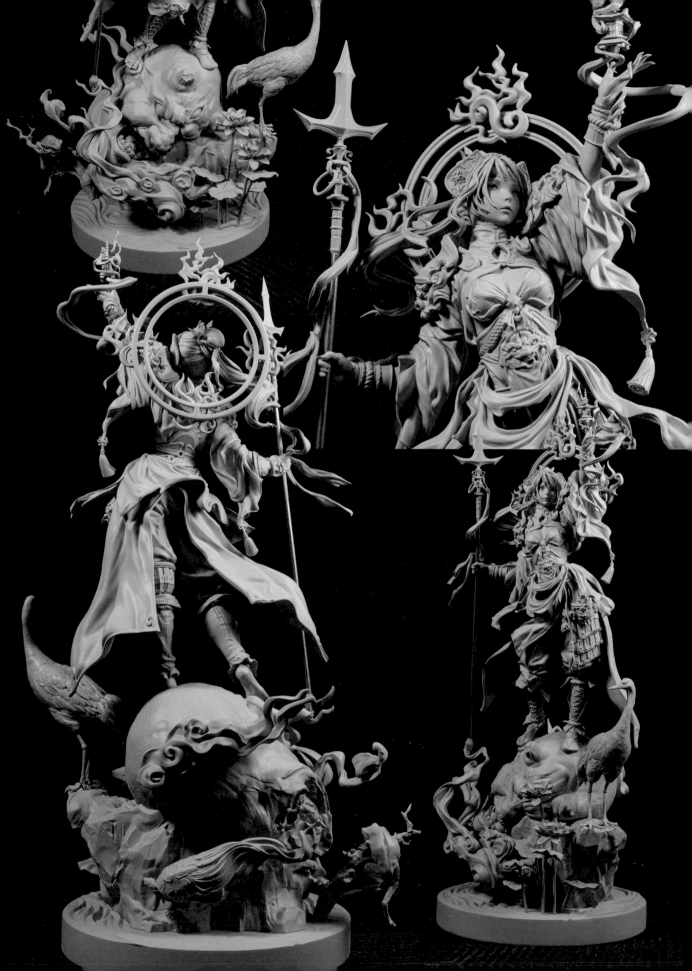

等待夜宵

Original Sculpture, 2019

■全高約30㎝■Zbrush■Photo：TNU-photo

■一開始以「坐在自己墓碑上的女孩」的悵然意象為出發點，但做著做著，才猛然發現畫面變得頗熱鬧。成功裝上我一直很想嘗試的LED燈，感到心滿意足。

你認為要賣出原創角色，最重要的是什麼？

讓人從作品感受到角色所處的世界背景。只要在設計或題材方面加上既有的共同元素，透過角色的表情與動作所展現的情緒，喚起觀眾對該故事情境的「共鳴」，就能讓人們在作品前駐足，也就有機會獲得人們青睞並購買。不過，如果製作的是女孩，我覺得做出漂亮的臉蛋才是最重要的，只要這樣便能大獲全勝。只是這兩種境界我都還沒達到，還得繼續加強才行……

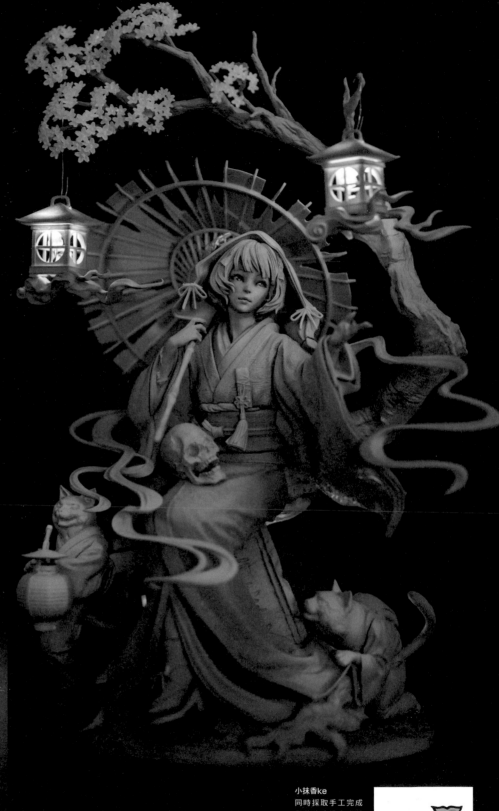

小抹香ke
同時採取手工完成與數位建模方式製作模型。

MIDORO

ミドロ

Big Gun

S c u l p t u r e f o r
manasmodel, 2019

■全高約34cm■高級石粉黏土、美國
土■Photo：末那工作室（上色）、
MIDORO（原型）■上色：末那工作
室

■經銷商：末那工作室

■設計原畫：劉冬子

■本作的原畫十分迷人。委託方要求我
以原畫為基礎製作30cm左右的原型，
恰巧這也是我習慣製作的大小，正合我
意。內芯使用金屬線與保麗龍，表面的
骨骼與肌肉使用石粉黏土製作。用石粉
黏土進行大幅度的切割、堆高、扭轉、
重新組合、時而摧毀、時而回復原狀，
整個過程需要燃燒龐大的熱情。接著，
在石粉黏土做出的肌肉上方塗抹水溶性
底漆補土，再貼上美國土來雕塑皮膚與
衣服。外套的製作方式相同，使用石粉
黏土製作內芯，表面則使用美國土。原
畫中細膩的細節與表面的質感，最適合
用美國土來表現。大致上的素體通過委
託方審核後，就進入處理表面細節的階
段，這個過程非常愉快。在我之前進行
個人創作與製作組裝模型時，很少有機
會像這樣慢慢花時間處理縝密的細節，
但這次的工作讓我發現，其實我也蠻喜
歡這種細膩的工作，感覺十分新鮮。希
望之後還有機會嘗試這樣的製作。

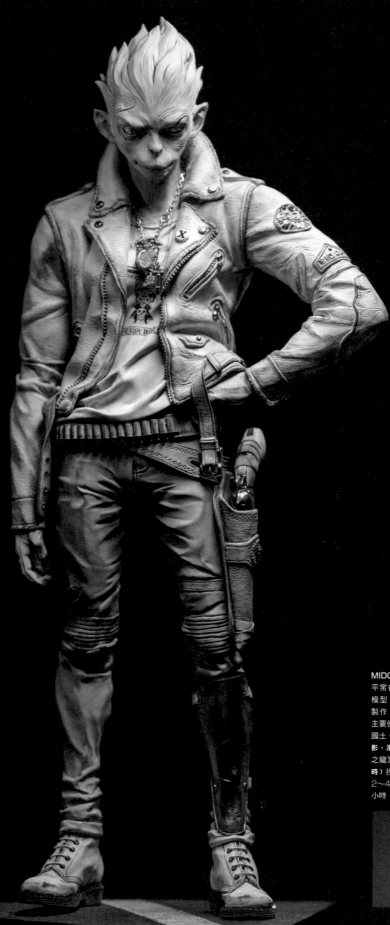

MIDORO
平常在WF等處製作版權GK
模型，偶爾也參與商業模型
製作。目前偏好手工雕塑，
主要使用材料為石粉黏土與美
國土。（深受影響（喜歡）的電
影、漫畫或動畫）遊戲《人中
之龍》系列 （一天平均工作小
時）投入時8小時，普通情況
2～4小時，交件日迫近時24
小時

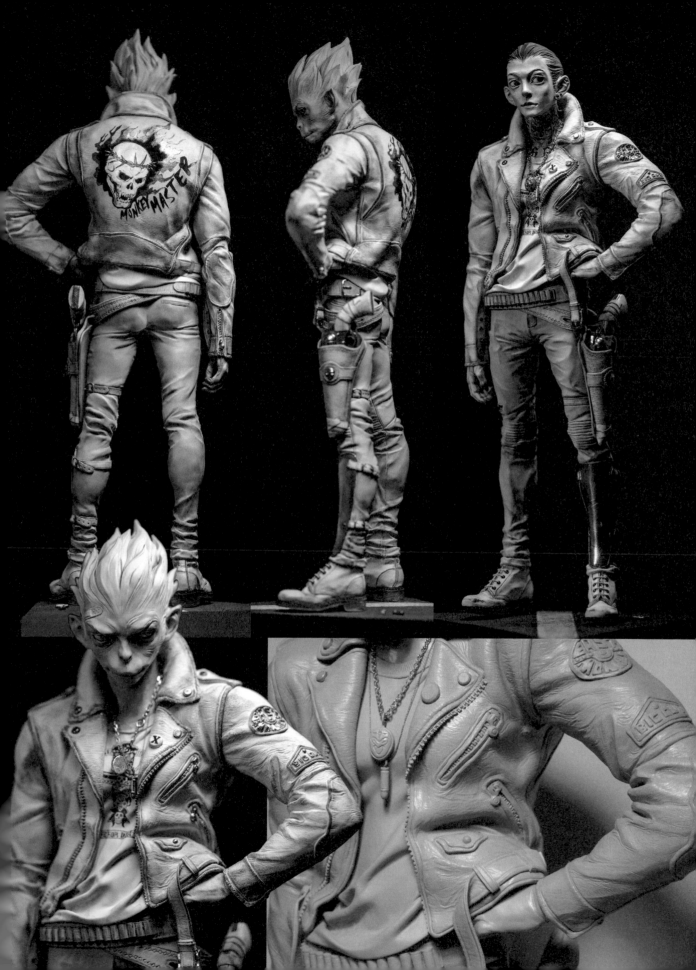

Yoshifusa Tanaka

田中快房

紫煙
Original Sculpture, 2019
■全高約28cm■以ZBrush建模後、以Form2輸出
■Photo：北浦榮■最初的構想是直截了當地做出平凡無奇的情景，接著我就想到某個畫面，於是便開始著手製作。本書所收錄的照片很接近當時我腦中浮現的影像，因此還算做得不錯。要將腦中的畫面化為形體，便得具備立體物的必要元素，亦即加入描繪這個畫面時未包含的元素，因此我苦思良久仍找不到答案，這就是我在製作過程中遇到的弔詭。從雕刻理論來看，這樣的作法不太妥當。為了改造成組裝模型，接下來還需要改善許多部分，並重新檢視有物體與無物體存在處的空間構圖。或許這就是我極需加強的能力。

你認為要賣出原創角色，最重要的是什麼？
如果是要「熱賣」，就不該去考慮我在上述作品解說所提到的事情（笑）。實際動手製作時最大的要訣是：別怕和別人的設計相仿。總之，如果是想賣出GK模型，確保模型品質才是最重要的，讓顧客能買回家塗裝，充分享受其中的樂趣。仔細製作、不混水摸魚，就是賣家所展現的誠意。

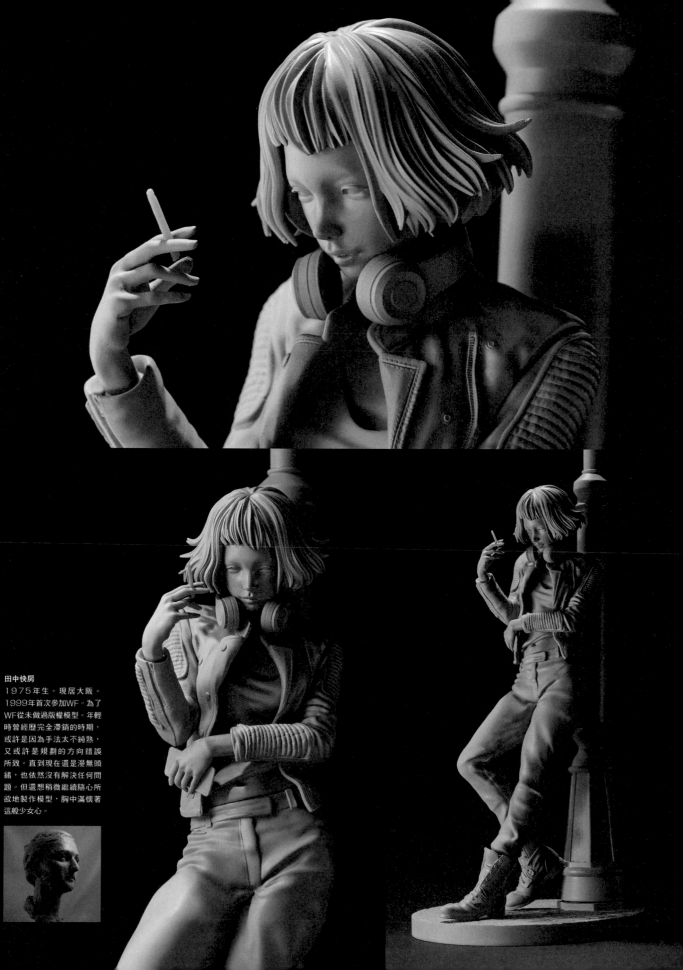

田中快房
1975年生。現居大阪。
1999年首次參加WF。為了
WF從未做過版權模型。年輕
時曾經歷完全滯銷的時期,
或許是因為手法太不純熟,
又或許是規劃的方向錯誤
所致。直到現在還是漫無頭
緒,也依然沒有解決任何問
題。但還想稍微繼續隨心所
欲地製作模型,胸中滿懷著
這般少女心。

Shokubutu Shojo-en / Sakurako Iwanaga

植物少女園／石長櫻子

莎樂美—在天願作

Original Sculpture, 2019

■全高12.5cm■原型：高級石粉黏土／塗裝範本：樹脂鑄模■Photo：小松陽祐

■尚在製作中的原創新作。以聖經裡的莎樂美為概念，改造成現代版的模樣，並加入比翼鳥、連理枝的意涵。比翼鳥是種虛構的鳥類，每隻個體只有一隻眼、一隻翅膀，因此總是雌雄兩隻鳥並翼飛翔。

本作的主題是找尋與自己相愛的對象。從2012年便開始製作，中途因故耽擱下來，後來因為聽到「比翼鳥、連理枝」這組詞，才重新展開製作。希望能在2020年冬天的WF上色完畢並參展。

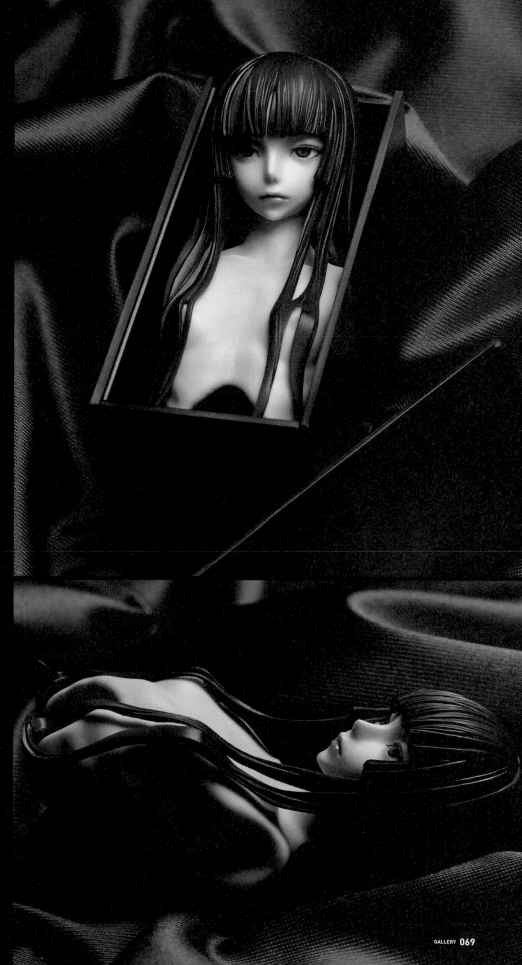

匣中少女加菜子
Fan Art, 2009

■全高約10.5cm■原型：高級石粉黏土／塗裝範本：樹脂鑄模■Photo：小松陽祐

■讀了京極夏彥的《魍魎之匣》後，我從字裡行間想像這名美麗少女的模樣，出於實際將她化為形體的渴望，製作了這款作品。

為了做出我腦海中浮現的那個理想而虛幻的美少女，在臉部花了特別多的心力。之所以做成這個尺寸，是考慮到要方便帶上列車，手掌大小剛剛好。順帶一提，我沒做脖子後面的那個東西，畢竟這個模型做的是理想中的樣貌，可能有那種東西。

©NATSUHIKO KYOGOKU

你認為要賣出原創角色，最重要的是什麼？

我自己也很想知道！不過，我是覺得「作品是否擁有一股獨特的力量，能在人們看到的那瞬間直搗內心深處」，和觀看者心中的某個部分產生共鳴，激起人們的想像力，這時人們自然就想擁有它。所以，背後帶著故事的模型會更有利。

植物少女園／石長櫻子

2003年參加海洋堂主辦的「Wonder Festival」，正式開始投入模型製作。2006年獲選入Wonder Showcase（第14年、第34回），2007年開始進行商業原型製作。主要作品有「初音未來 深海少女ver.」「黑執事 謝爾・凡多姆海伍」。最新作品是「Fate/stay night 15週年紀念模型－軌跡－」。同時也持續參加WF，發表個人創作。
http://shokuen.com/
（植物少女園）

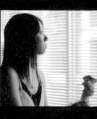

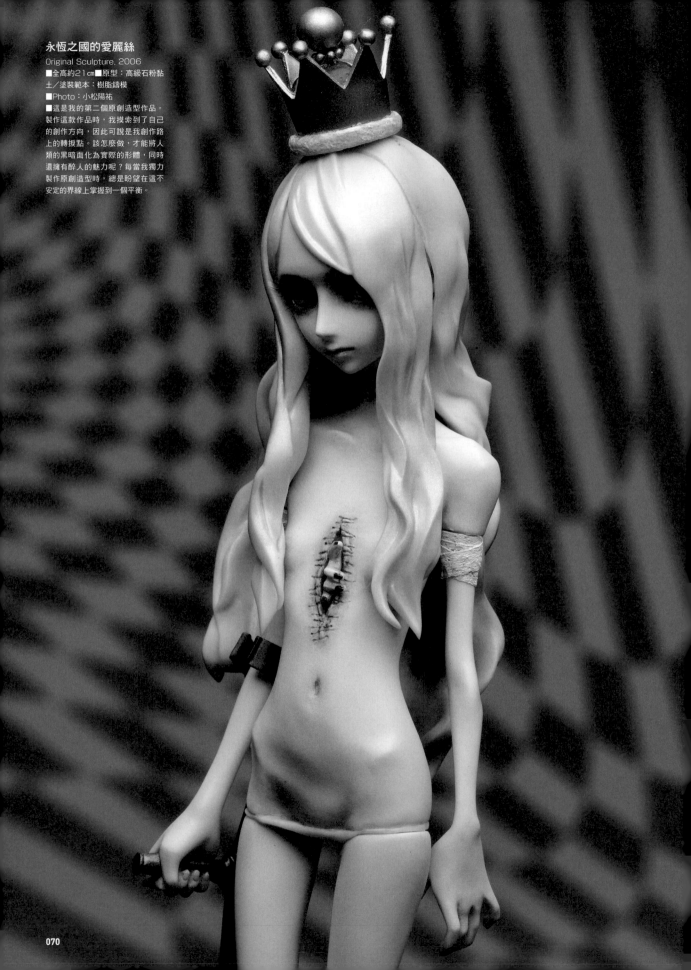

永恆之國的愛麗絲
Original Sculpture. 2006
■全高約21cm■原型：高級石粉黏
土／塗裝範本：樹脂鑄模
■Photo：小松陽祐
■這是我的第二個原創造型作品。
製作這款作品時，我摸索到了自己
的創作方向，因此可說是我創作路
上的轉捩點。該怎麼做，才能將人
類的黑暗面化為實際的形體，同時
還擁有醉人的魅力呢？每當我獨力
製作原創造型時，總是盼望在這不
安定的界線上掌握到一個平衡。

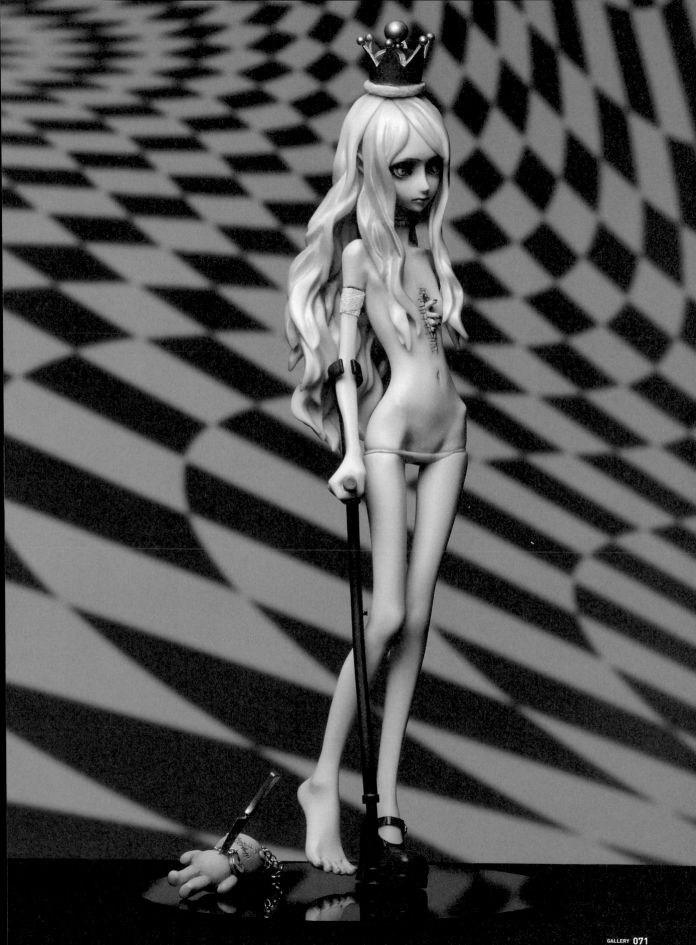

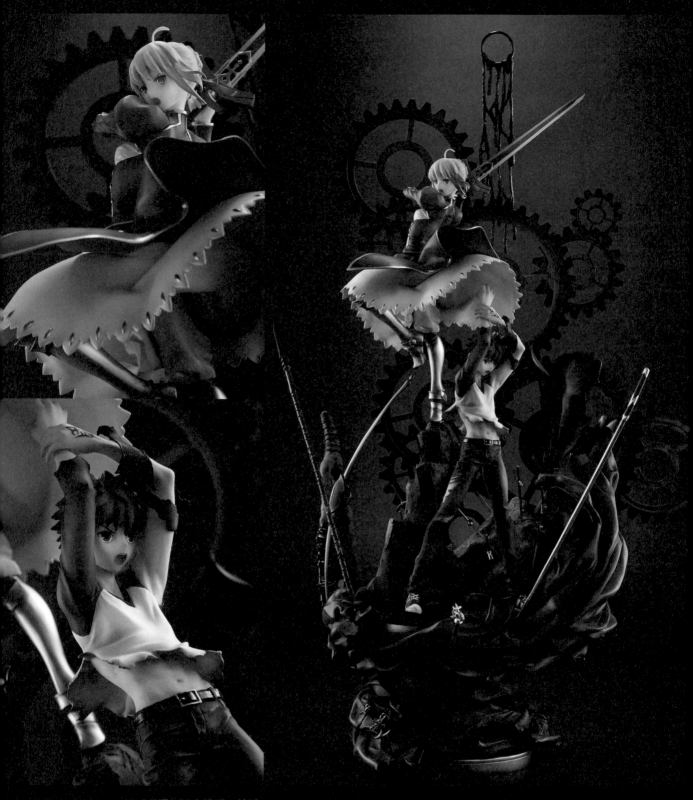

Fate/stay night 15週年紀念模型－軌跡－

Sculpture for ANIPLEX, 2019

■全高約59cm（包含聖杯），深度約26cm■原型：高級石粉黏土、3D列印輸出／塗裝範本：樹脂鑄模■Photo：Vaistar Studio
■為了記念《Fate/stay night》15週年，特別製作了較大尺寸的原型。包含基座在內，整體全由我一個人設計，只有齒輪和武器等部分由他人協助使用3D建模與輸出。製作前與TYPE-MOON開會、確定製作方向後，接下來製作上都相當自由。最後尺寸做得非常大，承蒙委託方在各方面提供協助，總算是完成了，萬分感謝！希望能透過這款模型和大家分享15週年的喜悅。※預計2020年12月上市
■監修：武內崇·TYPE-MOON■製作人、原型製作：石長櫻子（植物少女園）■上色：星名詠美■製作協力：monolith股份有限公司、里博魯夫股份有限公司■經銷、行銷：アニプレックス
©TYPE-MOON
※圖中模型尚在製作監修中，可能與實際商品有所出入。

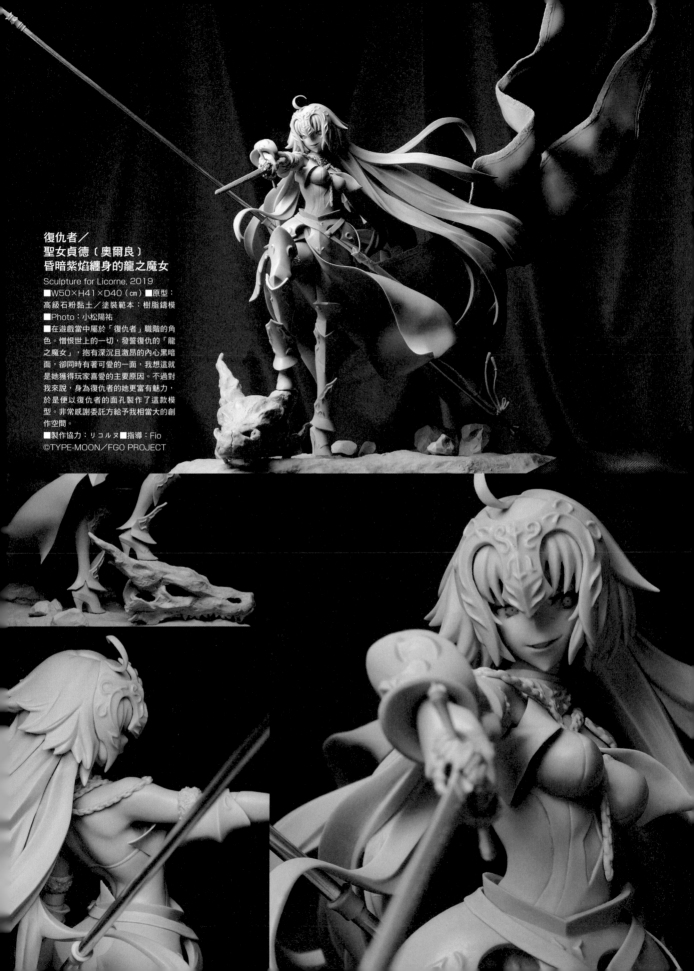

復仇者／
聖女貞德〔奧爾良〕
昏暗紫焰纏身的龍之魔女

Sculpture for Licorne, 2019

■W50×H41×D40（cm）■原型：
高級石粉黏土／塗裝範本：樹脂鑄模
■Photo：小松陽祐

■在遊戲當中屬於「復仇者」職階的角
色。憎恨世上的一切，發誓復仇的「龍
之魔女」，抱有深沉且激昂的內心黑暗
面，卻同時有著可愛的一面，我想這就
是她獲得玩家喜愛的主要原因。不過對
我來說，身為復仇者的她更富有魅力，
於是便以復仇者的面孔製作了這款模
型。非常感謝委託方給予我相當大的創
作空間。

■製作協力：リコルヌ■指導：Fio
©TYPE-MOON／FGO PROJECT

空母ヲ級
艦隊收藏─艦娘─
Sculpture for Good Smile Company, 2015
■全高約25cm■原型：高級石粉黏土／塗裝範
本：樹脂鑄模■Photo：小山淳
■雖然在遊戲裡屬於敵方角色，但相對於陽光開朗
的我方角色，敵方角色的插畫都彌漫著黑暗氣氛圍，
深深吸引著我。其中又以空母ヲ級的設計特別迷
人，讓我強烈渴望將其立體化，於是參與了本次製
作。造型的過程十分愉快，唯獨頭部內側的機械部
分做起來煞費苦心，因此記憶特別深刻。
©DMM／C2／KADOKAWA

黑執事 Book of Murder
謝爾·凡多姆海伍

Sculpture for ANIPLEX, 2017

■全高約22㎝（包含底座）■原型：高級石粉黏土／
塗裝範本：樹脂鑄模■Photo：児玉洋平
■非常榮幸接到樞老師的製作委託。黑執事的整體風
格是黑暗哥德風，謝爾的每套服裝也都設計得好精
緻，所以當初我覺得不管做哪套都很
棒，但最後製作的是樞老師專門為
了模型所設計的全新服裝。成品
的整體氛圍非常迷人，現在依
然是我特別喜愛的作品，擺
在工作室的特等席。
©枢やな／スクウェア
エニックス·黑執事
Project·MBS

Souichi Harigiri

針桐双一

枯龍

Original Sculpture, 2019
■全高35cm■美國土、AB補土、光固化3D列印（驅動器）
■Photo：さちひら
■這是一隻半人工的龍，也許牠過去曾經有個名字。頭頂到後腦杓部分
受了嚴重的傷，替換成發電機、相機、電波探測器等機械，憑藉電刺激
與人工心臟來推動與控制生物部分的身體。
作品的骨骼部分是以數位建模製作的驅動器，只要按下基座的開關，便
能驅動配置於各處的四對氣缸。

> **你認為要賣出原創角色，最重要的是什麼？**
> 要抓住廣大客群，重點在一致性；要在市場上站得久，創新性便顯
> 得很重要。既要塑造一致的作品氛圍，讓人一眼便能看出是來自哪
> 個作家，又加入創新性才不致使顧客厭倦，同時要辦到這兩點絕
> 非易事。但我還是期許自己，製作原創作品時能好好兼顧這兩點。

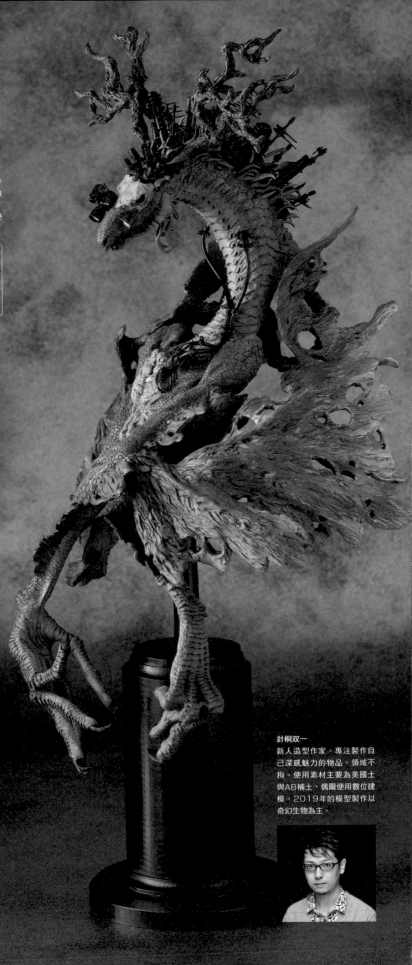

針桐双一
新人造型作家。專注製作自
己深感魅力的物品，領域不
拘。使用素材主要為美國土
與AB補土，偶爾使用數位建
模。2019年的模型製作以
奇幻生物為主。

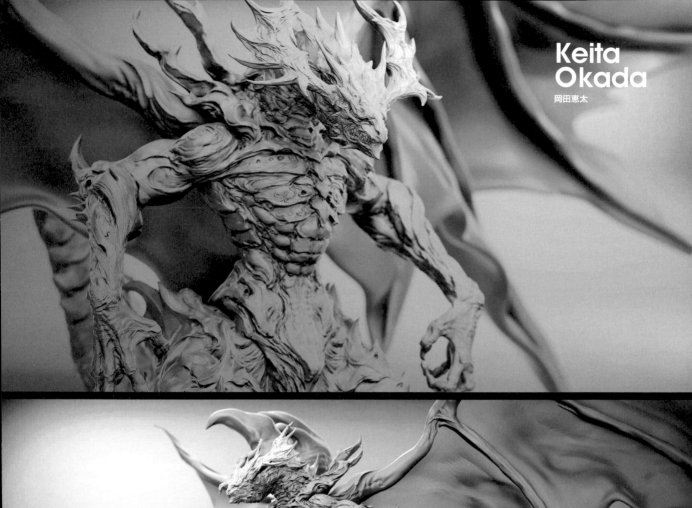

Keita Okada

岡田惠太

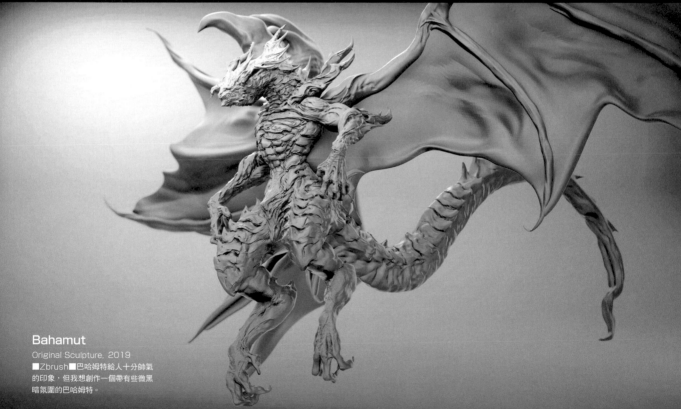

Bahamut

Original Sculpture, 2019

■Zbrush■巴哈姆特給人十分帥氣
的印象，但我想創作一個帶有些微黑
暗氛圍的巴哈姆特。

**你認為要賣出原創角色，
最重要的是什麼？**

我覺得最重要的是，充分展現出
每個作者的個人色彩。讓人看到
一個作品，便能明白「就是那個
作者的作品」。畢竟坊間的作品
實在多不勝數。

岡田惠太

數位原型師、3D概念藝術
家。股份有限公司Villard董
事長。主要工作為國內外的
造型相關工作。最近以影像
相關的工作為主。

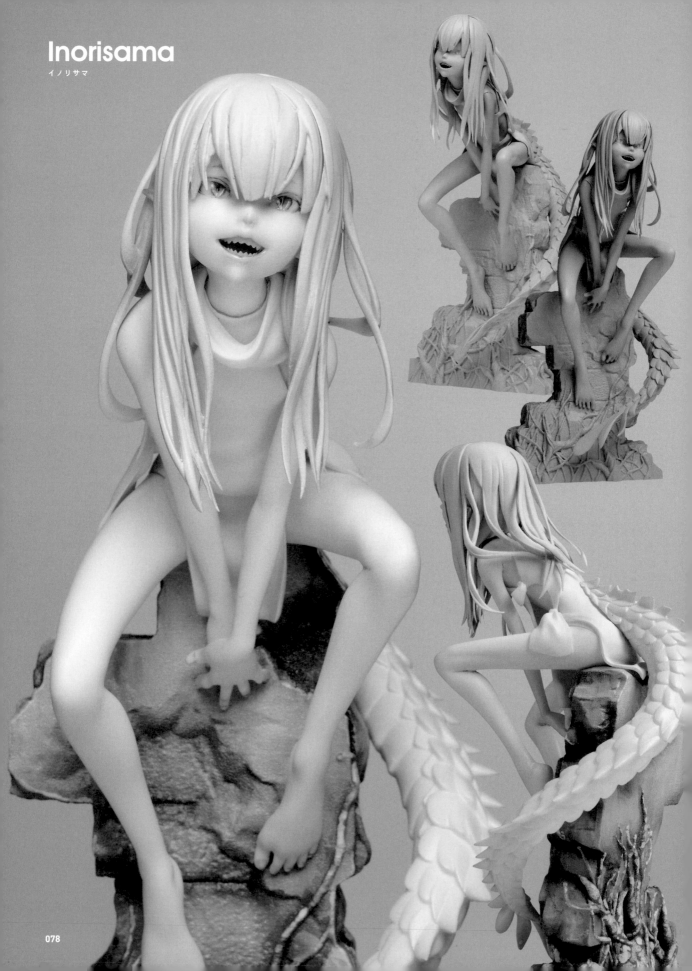

Inorisama
イノリサマ

イノリサマ

1985年2月13日生，新潟縣人。從計算機領域的專門學校畢業後，前往東京一家娛樂器材公司就職。其後開始在工作之餘學習3D設計，轉入一間遊戲公司擔任3D設計師。目前於製作電玩與APP軟體的公司負責製作角色、背景、效果與動畫等工作。在某次和朋友一同前往WF的機緣下，對模型的造型製作燃起興趣，開始以イノリサマ名義進行活動。（深受影響（喜歡）的電影、漫畫或動畫）《七龍珠》《灌籃高手》《幽遊白書》（一天平均工作小時）1～2小時

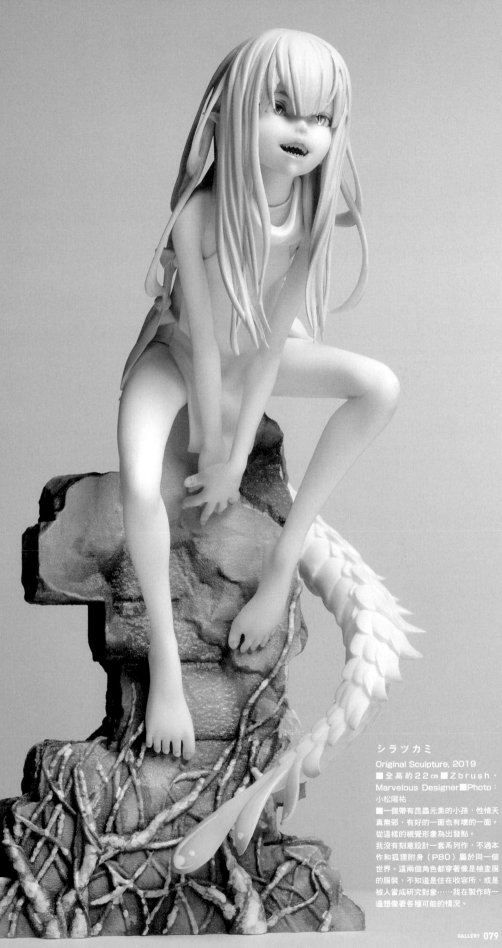

シラツカミ

Original Sculpture, 2019
■全高約22㎝■Zbrush、Marvelous Designer■Photo：小松陽祐

■一個帶有昆蟲元素的小孩，性情天真無邪，有好的一面也有壞的一面。從這樣的視覺形象為出發點。我沒有刻意設計一套系列作，不過本作和狐狸附身（P80）屬於同一個世界。這兩個角色都穿著像是檢查服的服裝，不知道是住在收容所，或是被人當成研究對象……我在製作時一邊想像著各種可能的情況。

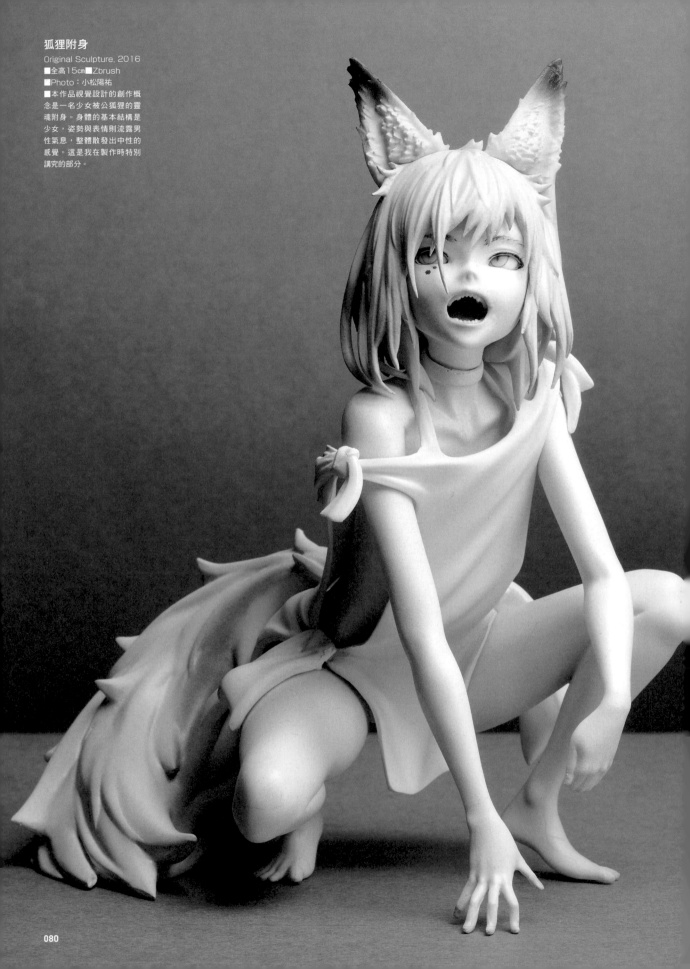

狐狸附身
Original Sculpture, 2016
■全高15cm■Zbrush
■Photo：小松陽祐
■本作品視覺設計的創作概
念是一名少女被公狐狸的靈
魂附身。身體的基本結構是
少女，姿勢與表情則流露男
性氣息，整體散發出中性的
感覺。這是我在製作時特別
講究的部分。

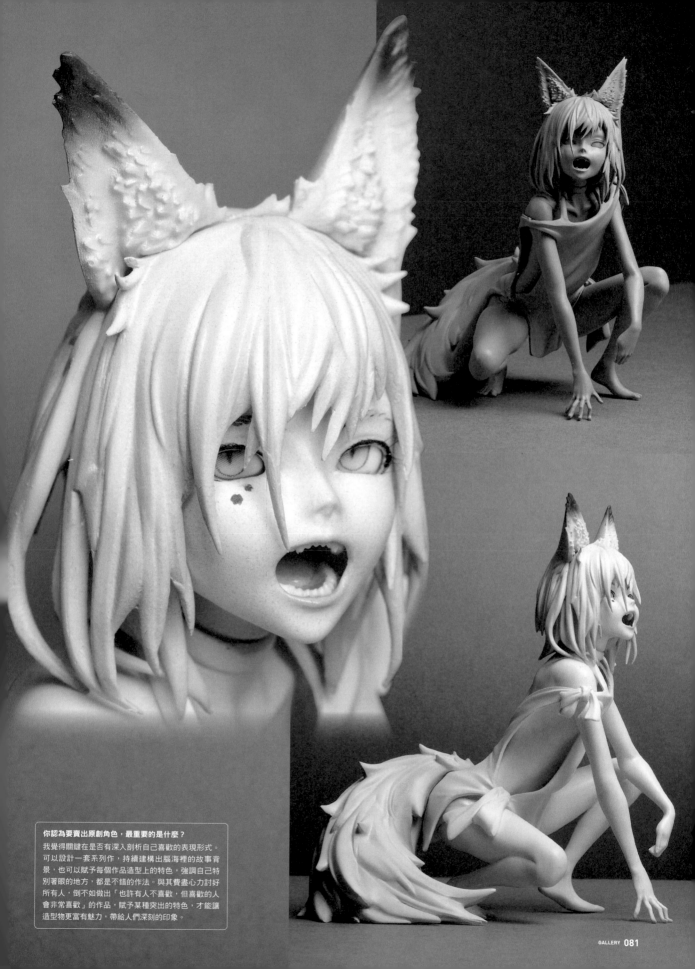

你認為要賣出原創角色，最重要的是什麼？
我覺得關鍵在是否有深入剖析自己喜歡的表現形式。
可以設計一套系列作，持續建構出腦海裡的故事背
景，也可以賦予每個作品造型上的特色，強調自己特
別著眼的地方，都是不錯的作法。與其費盡心力討好
所有人，倒不如做出「也許有人不喜歡，但喜歡的人
會非常喜歡」的作品，賦予某種突出的特色，才能讓
造型物更富有魅力，帶給人們深刻的印象。

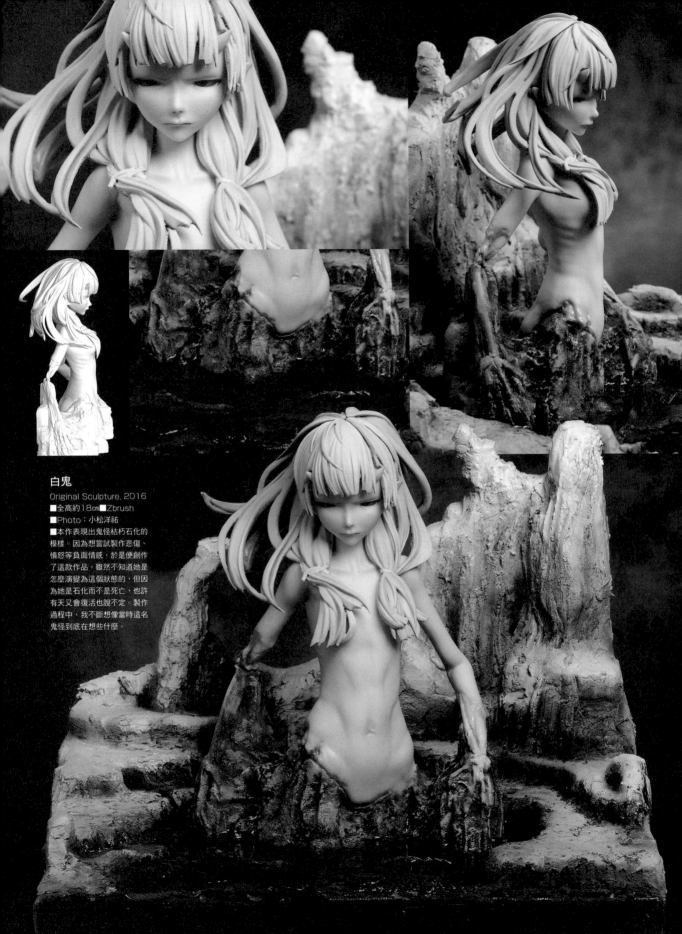

白鬼
Original Sculpture, 2016
■全高約18㎝■Zbrush
■Photo：小松洋祐
■本作表現出鬼怪枯朽石化的
模樣。因為想嘗試製作悲傷、
憤怒等負面情感，於是便創作
了這款作品。雖然不知道她是
怎麼演變為這個狀態的，但因
為她是石化而不是死亡，也許
有天又會復活也說不定。製作
過程中，我不斷想像當時這名
鬼怪到底在想些什麼。

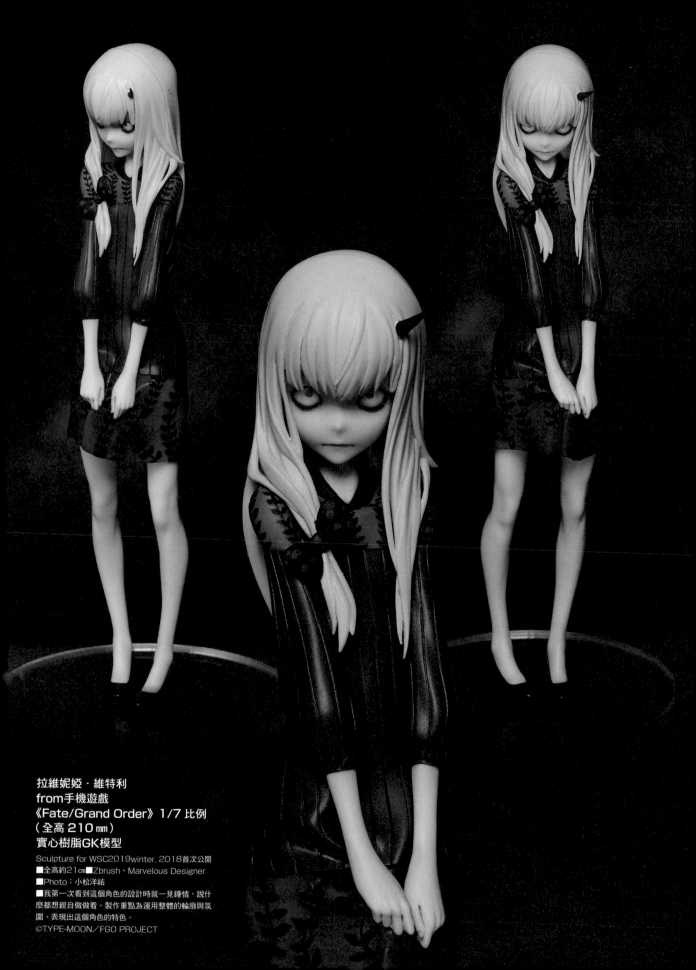

拉維妮婭・維特利
from手機遊戲
《Fate/Grand Order》1/7 比例
（全高210㎜）
實心樹脂GK模型

Sculpture for WSC2019winter, 2018首次公開
■全高約21㎝■Zbrush、Marvelous Designer
■Photo：小松洋祐
■我第一次看到這個角色的設計時就一見鍾情，說什
麼都想親自做做看。製作重點為運用整體的輪廓與氛
圍，表現出這個角色的特色。

©TYPE-MOON／FGO PROJECT

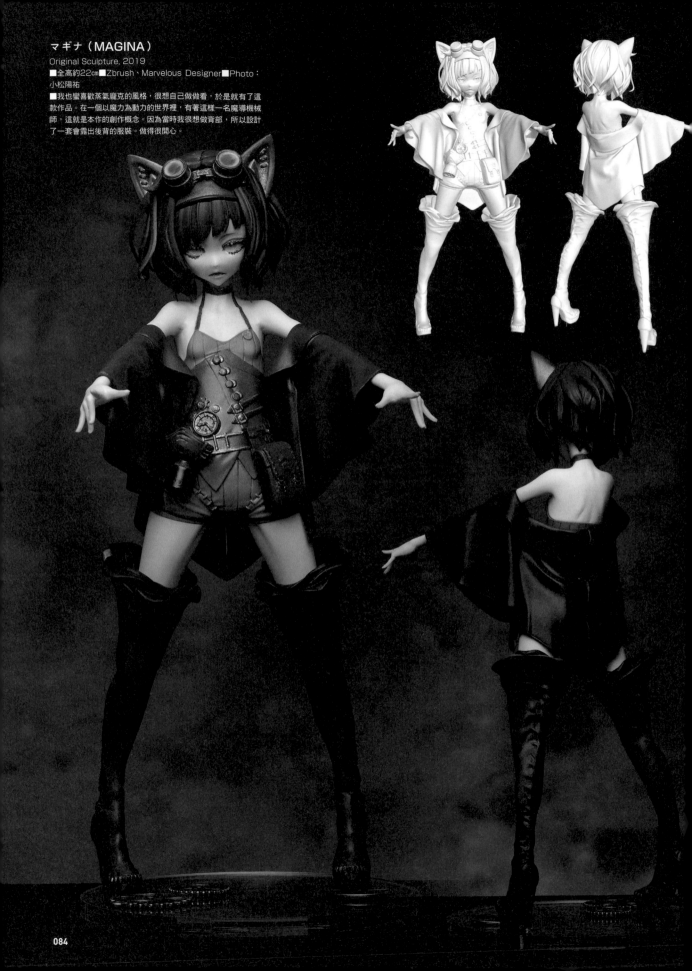

マギナ（MAGINA）

Original Sculpture, 2019

■全高約22cm■Zbrush、Marvelous Designer■Photo：
小松陽祐

■我也蠻喜歡蒸氣龐克的風格，很想自己做做看，於是就有了這
款作品。在一個以魔力為動力的世界裡，有著這樣一名魔導機械
師，這就是本作的創作概念。因為當時我很想做背部，所以設計
了一套會露出後背的服裝。做得很開心。

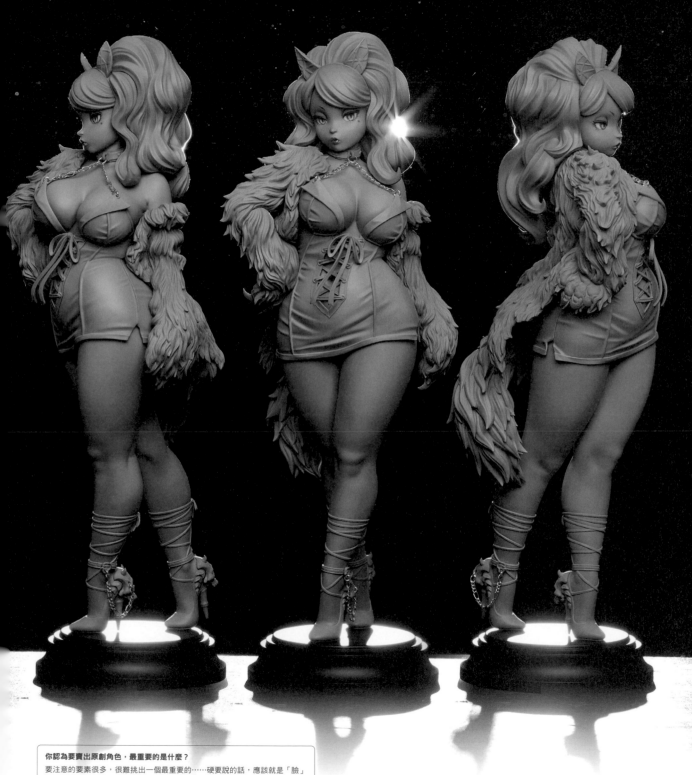

你認為要賣出原創角色，最重要的是什麼？

要注意的要素很多，很難挑出一個最重要的……硬要說的話，應該就是「臉」
是否迷人。不論是背景塑造、作品的靈魂、作者的創意，還是各種創新手法，
全都透過「臉」表現出來。只要臉定下來，其他部分也會跟著定下來；其他部
分沒定下來，臉也無法定下來。真的很困難……

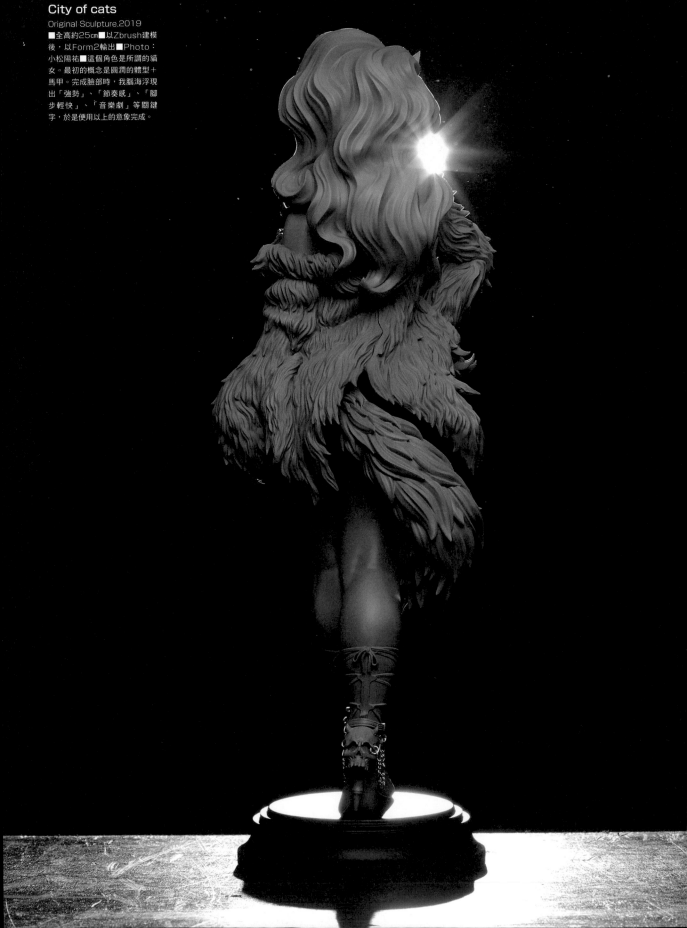

City of cats
Original Sculpture.2019
■全高約25cm■以Zbrush建模後，以Form2輸出■Photo：小松陽祐■這個角色是所謂的貓女。最初的概念是圓潤的體型＋馬甲。完成臉部時，我腦海浮現出「強勢」、「節奏感」、「腳步輕快」、「音樂劇」等關鍵字，於是使用以上的意象完成。

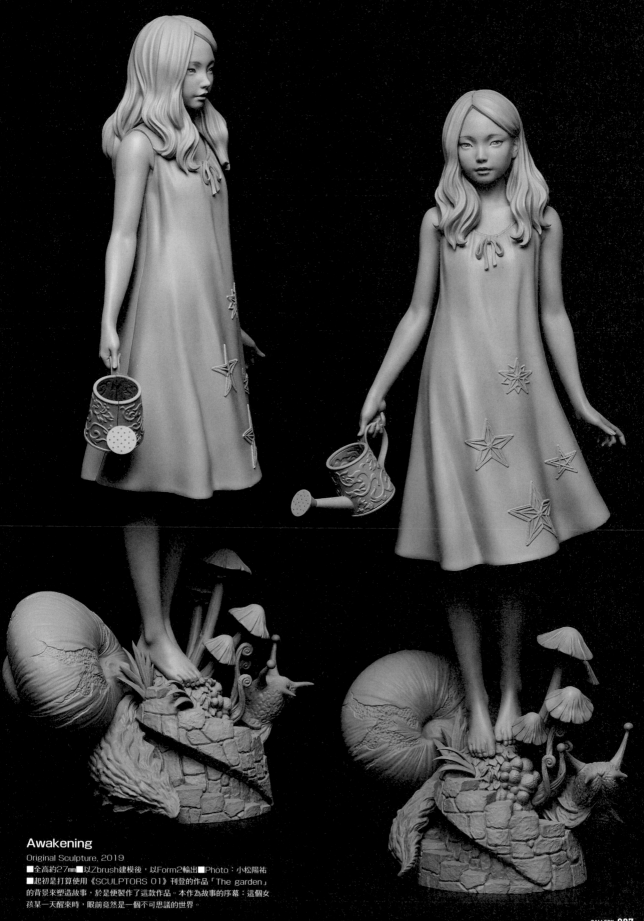

Awakening

Original Sculpture, 2019

■全高約27㎜■以Zbrush建模後，以Form2輸出■Photo：小松陽祐
■起初是打算使用《SCULPTORS 01》刊登的作品「The garden」
的背景來塑造故事，於是便製作了這款作品。本作為故事的序幕：這個女
孩某一天醒來時，眼前竟然是一個不可思議的世界。

DC COMICS美少女　毒藤女重製版

Sculpture for KOTOBUKIYA "BISHOUJO Series", 2019

■全高約20㎝■PVC、ABS樹脂■Photo：久保田憲、壽屋股份有限公司

■眾所周知的毒藤女。過去我曾製作過來自同系列的小丑女，因此也對這次的角色躍躍欲試。製作時致力於表現出妖豔的氛圍。

BATMAN and all related characters and elements © &™DC Comics.（s20）

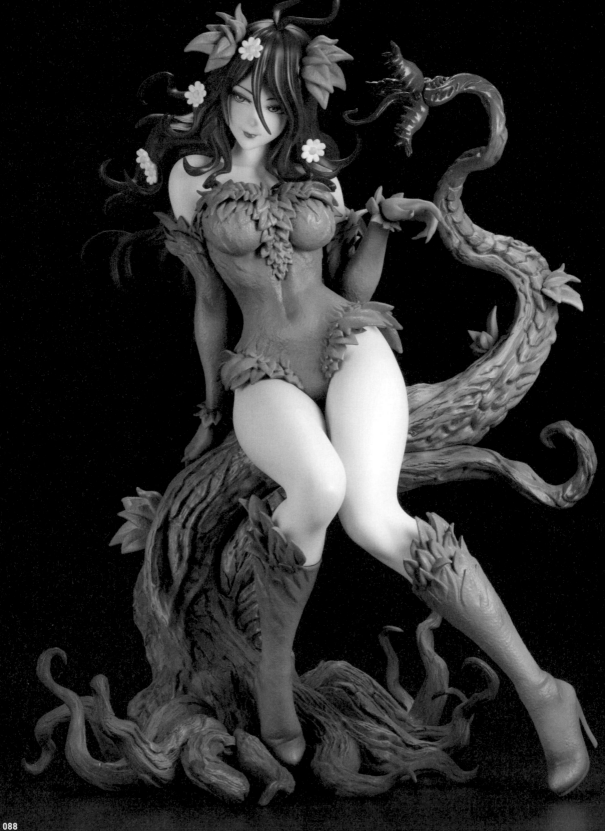

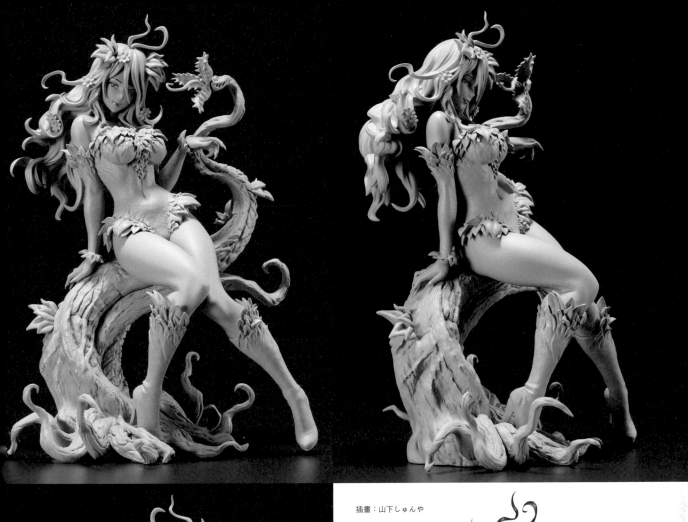

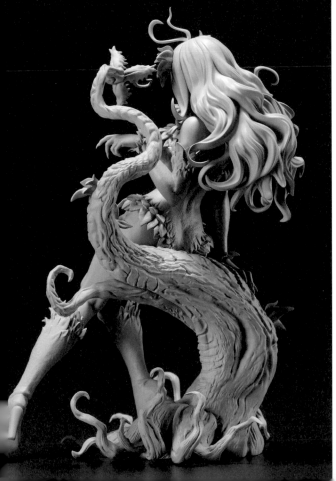

插畫：山下しゅんや

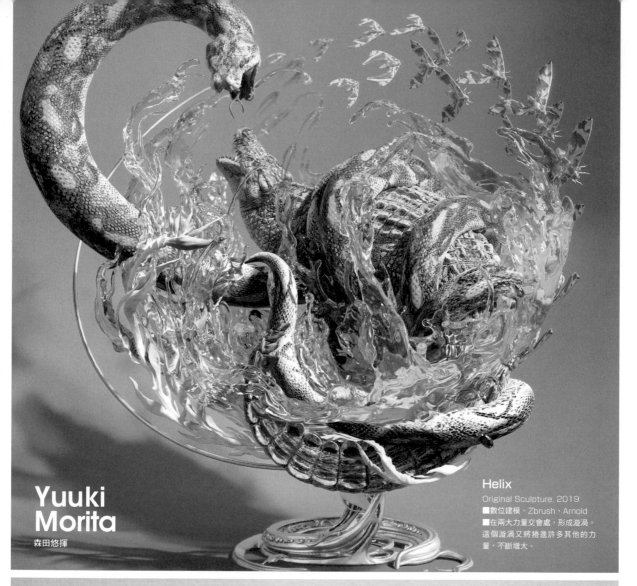

Yuuki Morita

森田悠揮

Helix
Original Sculpture, 2019
■數位建模、Zbrush、Arnold
■在兩大力量交會處，形成漩渦。這個漩渦又將捲進許多其他的力量，不斷增大。

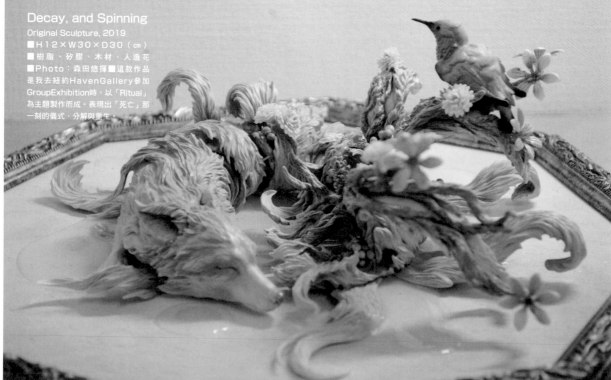

Decay, and Spinning
Original Sculpture, 2019
■H12×W30×D30（cm）
■樹脂、矽膠、木材、人造花
■Photo：森田悠揮■這款作品是我去紐約HavenGallery參加GroupExhibition時，以「Ritual」為主題製作而成。表現出「死亡」那一刻的儀式、分解與重生。

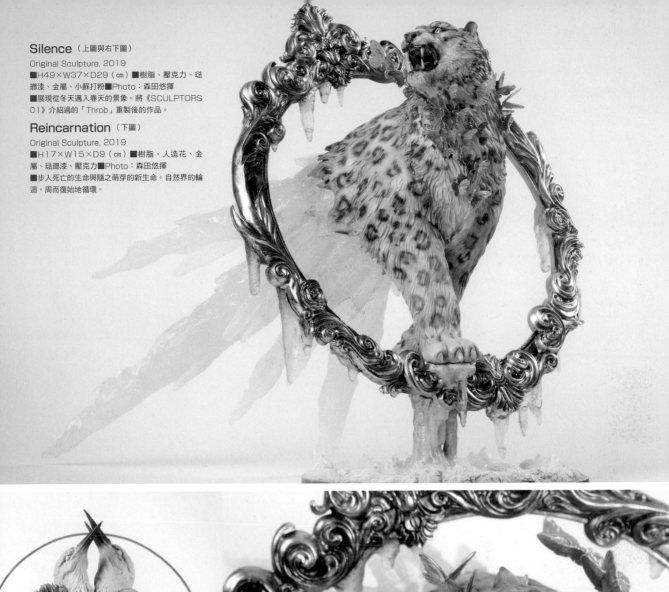

Silence（上圖與右下圖）

Original Sculpture, 2019
■H49×W37×D29（cm）■樹脂、壓克力、琺瑯漆、金屬、小蘇打粉
■展現從冬天邁入春天的景象。將《SCULPTORS 01》介紹過的「Throb」重製後的作品。

Reincarnation（下圖）

Original Sculpture, 2019
■H17×W15×D9（cm）■樹脂、人造花、金屬、琺瑯漆、壓克力■Photo：森田悠揮
■步入死亡的生命與隨之萌芽的新生命。自然界的輪迴，周而復始地循環。

你認為要實現出原創角色，
最重要的是什麼？
角色必須具備顯著的特色，且容易引起人們的共鳴。

森田悠揮
數位藝術家／造型作家。1991年生，名古屋市人，立教大學畢業。2019年陸續至紐約、阿拉伯與清水寺等國內外各地參展並發表作品，從此展開相關工作。以大自然與生命的運作機制及意象化的表現手法為創作主題。
此外，也參與國內外的電影、電玩與廣告當中的奇幻生物設計、概念藝術、角色設計等工作。
作品可至個人網站itisoneness.com瀏覽

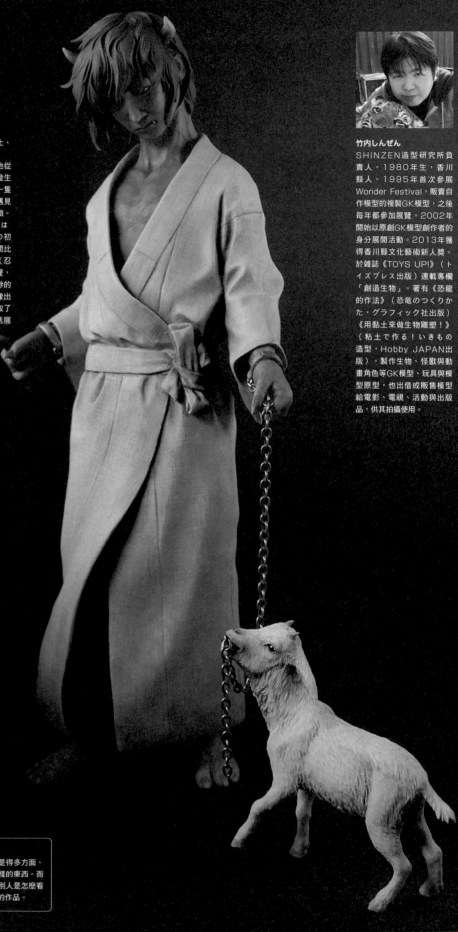

Shinzen Takeuchi

竹内しんぜん

忍音

Original Sculpture, 2019

■全高約27㎝■美國灰土、Y clay、AB補土、
鏈條（裝飾用）■Photo：竹内しんぜん

■我曾經製作一個年老的鬼怪《轉轉》，與他從
前飼養的山羊《饕》，而這款作品的時間則發生
在這兩部作品之前，因此便是年輕的鬼怪和一隻
山羊。亡者化身為鬼怪，在前往地獄的途中遇見
一隻不可思議的山羊，不斷舔拭他手上的枷鎖。
本作標題《忍音》出自歌曲「夏天已至（夏は
ぬ）」歌詞中的「小杜鵑初啼（ホトトギスの初
鳴き）」，但現實中的小杜鵑開始啼叫的時間比
歌曲所說的更晚，且聲音也不像「輕聲低鳴（忍
び鳴く）」。或許歌曲是藉描寫虛構的啼叫聲，
讓人感受到夏天將至也說不定。語言虛幻飄渺的
特性，讓我聯想到本作角色前往地獄這個想像出
來的世界的景象，兩者是如此相似，於是就取了
這個標題。此為2019年舉辦的《幻獸神話展
VII》參展作品。

©2019 Shinzen Takeuchi

竹内しんぜん

SHINZEN造型研究所負
責人。1980年生，香川
縣人。1995年首次參展
Wonder Festival，販賣自
作模型的複製GK模型，之後
每年都參加展覽。2002年
開始以原創GK模型創作者的
身分展開活動。2013年獲
得香川縣文化藝術新人獎。
於雜誌《TOYS UP!》（ト
イズブレス出版）連載專欄
「創造生物」。著有《恐龍
的作法》（恐竜のつくりか
た・グラフィック社出版）
《用黏土來做生物雕塑！》
（粘土で作る！いきもの
造型，Hobby JAPAN出
版）。製作生物、怪獸與動
畫角色等GK模型、玩具與模
型原型，也出借或販售模型
給電影、電視、活動與出版
品，供其拍攝使用。

你認為要賣出原創角色，最重要的是什麼？

深化人物塑造與故事背景也很重要，但前提是得多方面、
客觀地深入探究自己對什麼感興趣、喜歡怎樣的東西。而
這也能幫助我們思考自身的表現手法，探討別人是怎麼看
待我們的作品，以及希望別人怎麼看待我們的作品。

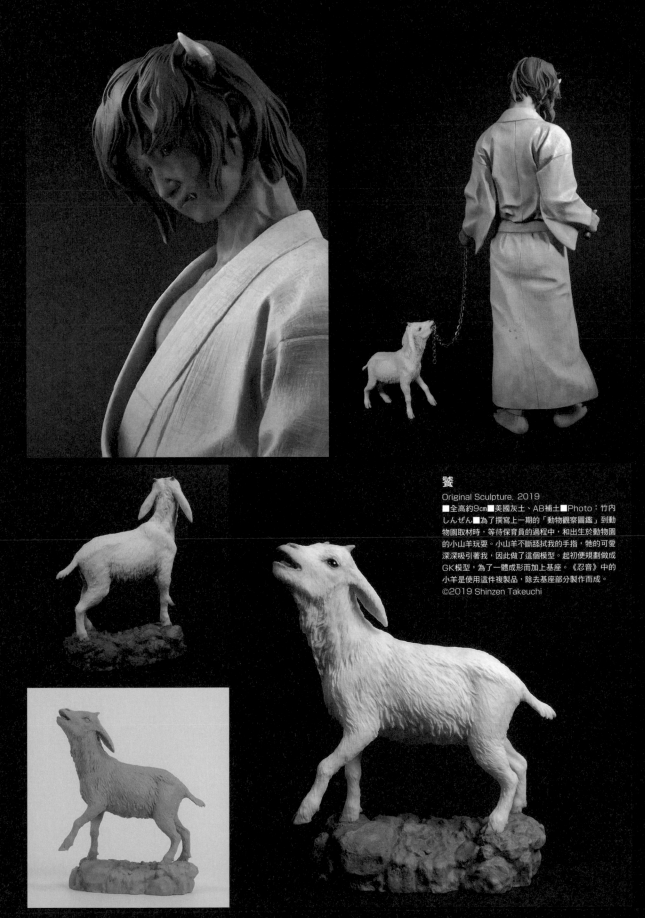

饕
Original Sculpture. 2019
■全高約9cm■美國灰土、AB補土■Photo：竹內
しんぜん■為了撰寫上一期的「動物觀察圖鑑」到動
物園取材時，等待保育員的過程中，和出生於動物園
的小山羊玩耍。小山羊不斷舔拭我的手指，牠的可愛
深深吸引著我，因此做了這個模型。起初便規劃做成
GK模型，為了一體成形而加上基座。《忍音》中的
小羊是使用這件複製品，除去基座部分製作而成。
©2019 Shinzen Takeuchi

動物觀察圖鑑

by 竹內しんぜん

Vol.3

老虎篇3 幼虎的成長過程

前兩回讓我們觀察老虎的「白鳥動物園」又誕生了一對雙胞胎小老虎。分別名叫「酷（母）」與「凱（公）」。雖然老虎身為大型貓科動物，剛出生不久時體型卻小到能放在人類手掌上。老虎小寶寶脆弱而惹人憐愛，牠們究竟會怎麼長大呢？實在令人好奇。這次就讓我們一起追蹤牠們的成長過程吧。

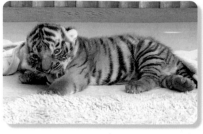
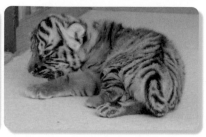

出生約2週
初次在動物園公開亮相。緊貼地上躺臥著。仔細觀察手腳便能發現，已經長出小爪子了。

出生約5週
雖然有點搖搖晃晃，但已經充滿活力地走路。躺下時也不停動來動去，十分惹人憐愛。

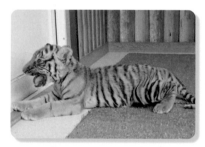

出生約6週
感受到得四肢明顯成長。耳朵比上一週更大了。

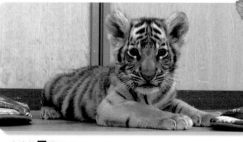

出生約7週
前腳變得既粗且結實，趴著的姿勢變得較高，可以從趴著的狀態快速站起來走動。耳朵也長大不少，特別顯眼。

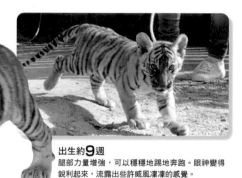

出生約9週
腿部力量增強，可以穩穩地踢地奔跑。眼神變得銳利起來，流露出些許威風凜凜的感覺。

和貓咪的差異

小老虎像我們一樣可愛嗎？仔細觀察你會發現，我們鼻頭的長度和腳的粗細都不一樣喔！

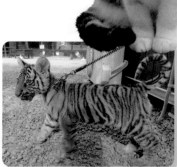

出生約15週
長得相當強壯，尤其是手腳的成長特別顯著。

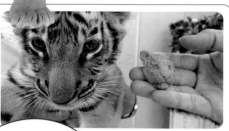

描繪造型

仔細觀察後，用浮雕方式做出小老虎的臉。你覺得像不像呢？

眼睛顏色

一般來說，老虎長大後的眼睛（虹膜）顏色是黃色或咖啡色，但有些小老虎的眼睛看起來很像藍色。出生兩週左右，酷的眼睛是藍色，凱是偏灰的咖啡色；出生5週左右，酷的眼睛是帶藍的灰色，凱則是咖啡色；出生6週左右，酷和凱的眼睛都變成咖啡色了。

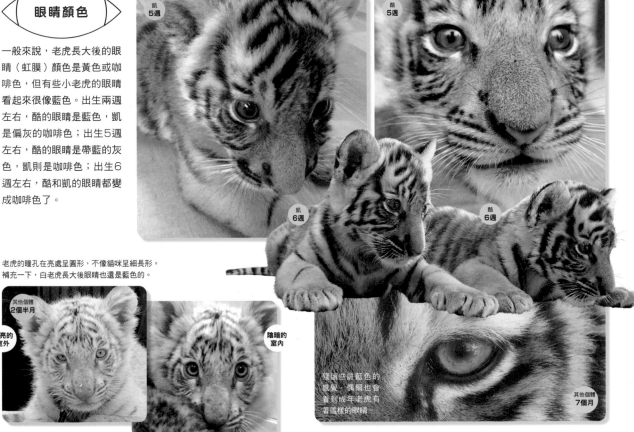

老虎的瞳孔在亮處呈圓形，不像貓咪呈細長形。
補充一下，白老虎長大後眼睛也還是藍色的。

明亮的室外

陰暗的室內

殘留些許藍色的感覺，偶爾也會看到成年老虎有著這樣的眼睛

牙齒

※保育員展示小老虎的牙齒給我觀察，過程中有特別注意，避免對小老虎帶來壓力。

只看得到門牙。

上方犬齒稍微長出來了，也依稀看得到臼齒。

犬齒完全長好，還沒長出臼齒。

臼齒已經長得很大。

爪子

懂得收起爪子。要抓住東西時，才會伸出爪子緊緊勾住。

前腳的爪子。簡直就像一種祕密武器。

4個月以後的成長情況

其他個體出生約4個月～2年左右的情況。這段期間成長得非常快速。

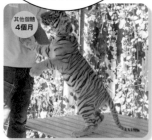
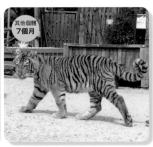
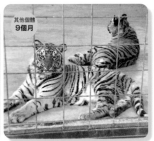
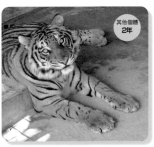

觀察心得

雖然酷和凱是雙胞胎，但是眼睛顏色、毛皮的斑紋、個性與行為模式都不同。更別說其他老虎根本有著天壤之別。每隻老虎的成長速度都不盡相同，但步伐從最初搖搖晃晃的樣子日漸沉穩，懵懂的雙眼變得炯炯有神，以及體型不斷成長、變得越來越大的模樣，讓我見證到生物所具有的根源之力。

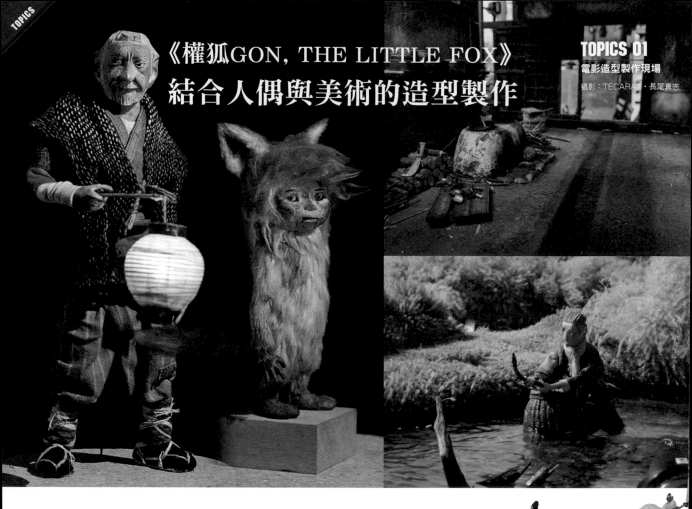

《權狐 GON, THE LITTLE FOX》
結合人偶與美術的造型製作

太陽企劃旗下的媒體手工藝團隊「TECARAT」，獻上極其精彩的定格動畫作品《權狐》（ごん）。包括了堪稱美術作品的木雕人偶、將素布染製後精心繡上極小刺繡所製成的服裝，和以假亂真的後山景色與民房。在此介紹這套極其精製的舞台幕後製作過程。

關於人偶（導演、腳本、人偶造型、動畫：八代健志）

木偶的頭部全由我一個人雕刻。雖然也有稍微畫些素描、用黏土製作模型來參考，但絕大部分都是直接從木塊的狀態，憑直覺雕刻而成。雕刻好之後，再透過添加泥土或反覆精修，呈現出想要的質感。接著，再根據頭部尺寸製作身體，並將手部與脖子做成彎曲狀。手部方面，在鋁線做的骨骼上添加薄薄的海綿當成肉身，脖子部分則用薄海綿調整成圓筒狀，再用乳膠做出看似木頭質感的表面，並留意骨骼的可動範圍。由於這次的作品需要雙手持槍，所以肩膀的可動範圍做得比一般動畫人偶大得多，也因為這樣，製作跑步後的場景時，可以表現出呼吸時肩膀起伏的模樣。其實，在鎖骨和肩胛骨的作用下，人們肩膀的可動範圍相當大。不過，動畫實際需要用到的動作幅度，大概只占關節可動範圍的一半，另一半則協助調整出精美的姿勢。尤其是頭部，因為受到服裝與肉身厚度的影響，所以直到完成前都無法計算出一個恰好的位置，因此要替頭部保留相當大的可動範圍，以便調整。我做的人偶其實稱不上是「角色」……所謂的角色，就算換了媒介依然存在。比如說，即使更換製作材料或改成繪畫的形式，仍然保有原本的人格。但對我來說，木雕才是重點，必須充分利用製作材料的質地才行。我曾經思索過，為什麼要在現代製作定格動畫，於是我想，定格動畫勢必得讓人感受到實物存在的感覺。儘管人們心裡清楚這是人造物，卻能對此投入情感，我們應該要拿捏好這樣的微妙關係。對雕塑作品而言，在「製作者」和「不聽話的材料」雙方奮戰之下所流露的魅力，正是不可或缺的要素。假如忘記這一點，做出的定格動畫就沒辦法在時代洪流中存活下來。

INTRODUCTION

《權狐》是定格動畫影像作家「八代健志」前後歷時兩年半的新作，他曾製作法國觀影者累計13萬人的《Norman the Snowman》與《無法入眠之夜的月亮》（眠れない夜の月）。原作是新美南吉的《權狐》。描寫在日本的美麗田園景色與四季變化當中，異種生物之間無法跨越的隔閡，惆悵又溫暖的故事。主角兵十為入野自由配音。

STAFF

監製、編著：太陽企劃、EXPLORERS JAPAN　腳本：八代健志、本田隆朗　製作人：及川雅昭、豐川隆典　製作：大石基紀　副製作：石尾徹　執行製作人：犬竹浩晴　動畫：八代健志、上野啓太、崎村のぞみ、浅野陽子　美術：八代健志、能勢惠弘、中根泉、根元綠子、廣木綾子、上野啓太、崎村のぞみ、浅野陽子　服裝：田中くに子、崎村のぞみ、青木友香　人造花：田中くに子　人偶：廣木綾子、崎村のぞみ　金屬骨架：上野啓太　攝影導演：能勢惠弘　攝影：中根泉、福田健人　現場執行：加倉井芳美　影像合成：二階堂正美、波多野純　音樂製作：LOSIC　音響製作：S. C. ALLIANCE

八代健志

1969年生於秋田縣，1993年東京藝術大學設計系畢業。之後進入太陽企劃擔任廣告總監，以拍攝真人為主，同時於2012年開始製作正統的人偶動畫，2015年在太陽企劃設立動畫工作室TECARAT，目前以人偶動畫為軸心進行活動。主要作品有《為了11月誕生的男孩》〔11月うまれの男の子のために。（2012）〕《木柴、勘太與爺爺》〔薪とカンタとじいじいと。（2013）〕《Norman the Snowman～北國的極光～》〔ノーマン・ザ・スノーマン～北の国のオーロラ～（2013）〕《無法入眠之夜的月亮》〔眠れない夜の月（2015）〕《Norman the Snowman～流星劃過的夜晚～》〔ノーマン・ザ・スノーマン～流れ星のふる夜に～（2016）〕。

2020/2/28（五）～3/5（四）UPLINK 吉祥寺上映（劇場版）！日本全國各地的天象儀展覽館同步播放（圓頂劇場版）。

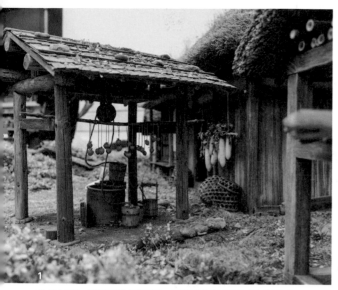
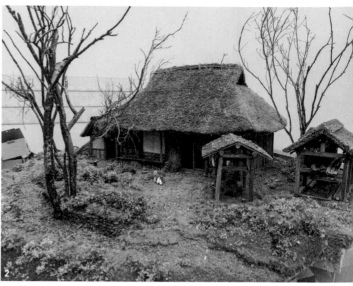

1. 兵十的家。針對房子等大型建築物，各別做出供室內拍攝用與供外觀拍攝用等兩款模型。至於地面，則用木條箱製作出自然的凹凸狀，並在地面鋪上切碎的腳踏墊，把路上撿回的落葉用攪拌機搗碎並灑上，將黏著劑溶於水中，裝入噴霧瓶噴灑在落葉碎片上。　**2.** 茅草屋頂部分，有些使用人工草坪製作，有些用電加熱保麗龍融化製成，供遠景拍攝用的茅草屋頂則用黏土製作，按照拍攝時的遠近與陰影需求，選擇適合的那方。

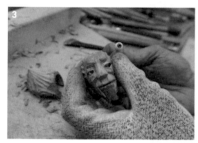

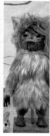

3. 人偶臉部用樟樹雕刻而成，散發出類似曼秀雷敦的味道。樟樹雖硬卻很好雕刻，清脆俐落。眼睛則使用白色小石珠，畫上黑眼珠。用大頭針插上珠子的洞裡，以此轉動眼珠。眉毛則用薄鉛板製作。在嘴部切下薄片，用來做出嘴部開合的動作。　**4.** 硬要說的話，比例大概是1／5或1／6。由於每個角色各只有一具木偶，所以細心地包上和紙，放入木箱保存。使用自製的懸吊器材將人偶從上方吊起，因此雖然雙腳做得很細，還是能自由表現出人偶的動作。　**5.** 權狐設計圖、金屬骨架與人偶。金屬骨架主要是黃銅製。脖子有兩個關節，肩膀有四個雙重關節。本作負責動畫與美術的上野啟太同時還用了黃銅以外的材料進行各種實驗，並分別從各個小部位來製作小孩、動物與小尺寸的物品。

關於場景與小道具（攝影導演：能勢惠弘）

場景是利用攝影的空檔來製作，前後大約花費一年的時間。民房的板材使用毛泡桐製作。輕木經常用於製作模型與立體透視模型（Diorama），但輕木的木頭紋路太寬導致看起來不仿真，而毛泡桐易於加工，還可以插入用來固定人偶的大頭針，所以這次大肆運用毛泡桐。梁柱部分使用從湖邊撿來的漂流木加工而成。為了呈現出老舊民房樑柱的磅礴氣勢，將木頭的彎曲狀運用在房屋結構中，並營造出穩穩地支撐住屋頂的感覺，費了好大一番功夫。若是購買市面販售的材料，自行加工後看起來還是很不真實，於是最後我就去找呈自然彎曲狀態的漂流木回來加工。至於材料的塗裝方面，至少反覆塗裝了三次。地板塗裝部分，我希望表現出真實老舊民房會有的、人們光腳走在地板上而滲入木地板的油脂感，以及反覆經過掃把清掃、抹布擦拭而閃閃發亮的感覺，於是我先塗上蜜蠟再拋光，又因為拋光過度導致顏色脫落，所以又重新塗裝。牆壁部分，刷上拌入研碎稻草的灰泥，營造出被圍爐裡與爐灶煙燻過的歲月感。由於是動畫的緣故，必須將人偶放到房屋裡，因此將成套布景設計成能拆解成零件、回復到原本的狀態。使用的小道具有栗子與阿科比果等，並分別做出供特寫拍攝與供遠景拍攝等兩種布景。

6. 服裝部分，有的揉入漂白劑與土壤，有的則用紅茶與咖啡染色，營造出使用過的感覺。　**7.** 親手縫製迷你刺繡。因為要縫的布已經刻意弄得很破爛，所以縫起來簡直難以登天。　**8.** 負責美術部分的工作人員在製作清水燒的窯場，使用照片中的小型拉坯機拉坯並燒製完成。實際拍攝時器皿裡確實裝著水。至於用手指做不出來的小型陶器，則先做出來用來代替手指的工具，再用工具製作而成。　**9.** 親手編製一雙雙草鞋，再將草鞋弄髒。

Takashi Tsukada
塚田貴士

春

蕾格姆

剛兵

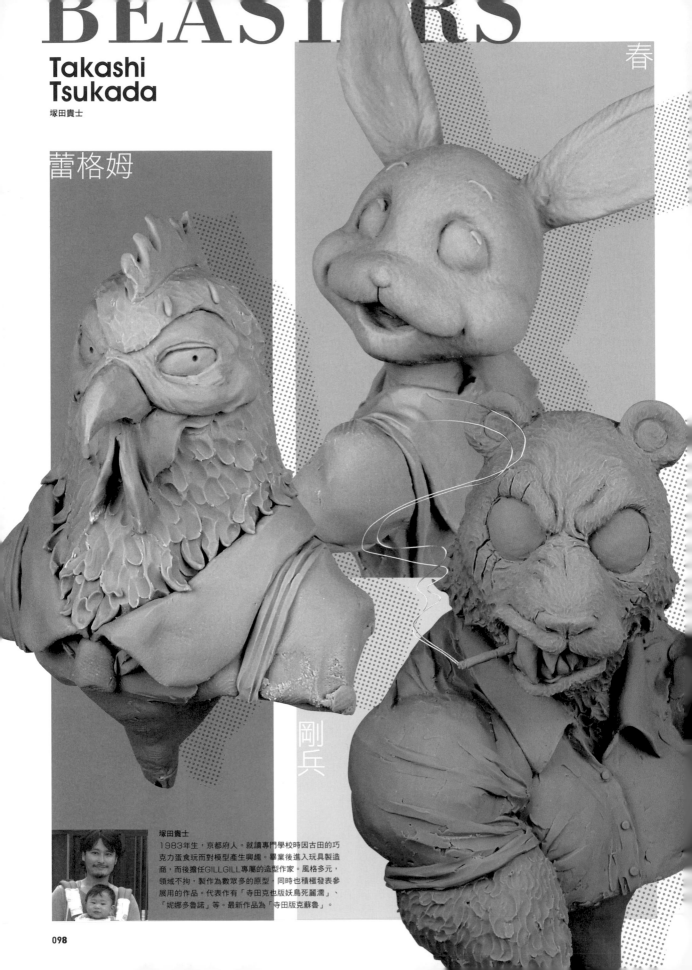

塚田貴士
1983年生，京都府人。就讀專門學校時因古田的巧克力蛋食玩而對模型產生興趣。畢業後進入玩具製造商，而後擔任GILLGILL專屬的造型作家。風格多元，領域不拘，製作為數眾多的原型，同時也積極發表參展用的作品。代表作有「寺田克也版妖鳥死麗濡」、「妮娜多魯諾」等。最新作品為「寺田版克蘇魯」。

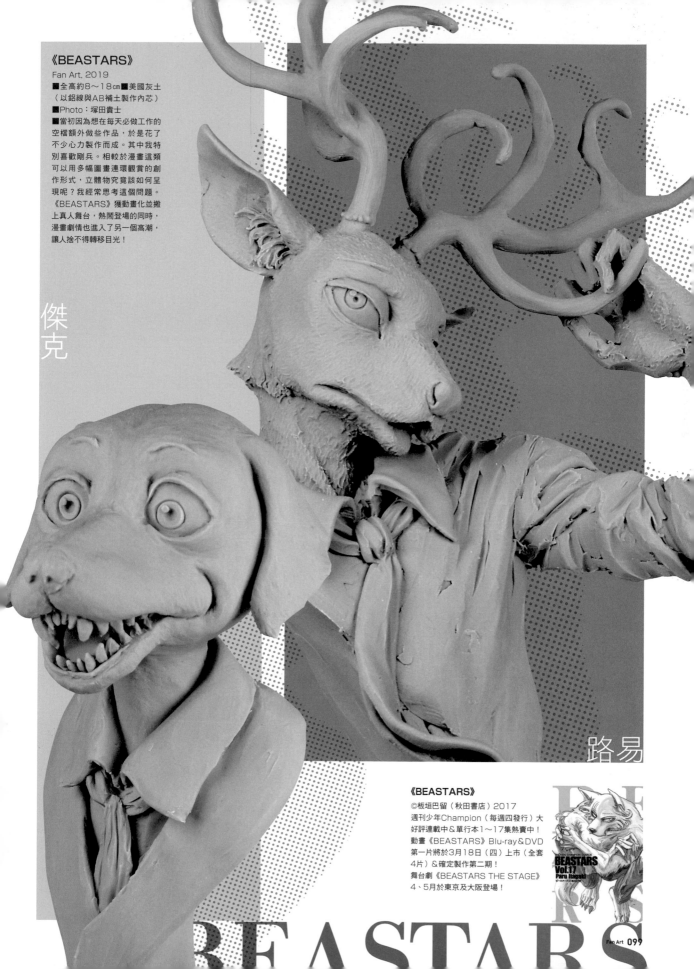

《BEASTARS》
Fan Art, 2019
■全高約8～18㎝■美國灰土
（以鋁線與AB補土製作內芯）
■Photo：塚田貴士
■當初因為想在每天必做工作的
空檔額外做些作品，於是花了
不少心力製作而成。其中我特
別喜歡剛兵。相較於漫畫這類
可以用多幅圖畫連環觀賞的創
作形式，立體物究竟該如何呈
現呢？我經常思考這個問題。
《BEASTARS》獲動畫化並搬
上真人舞台，熱鬧登場的同時，
漫畫劇情也進入了另一個高潮，
讓人捨不得轉移目光！

傑克

路易

《BEASTARS》
©板垣巴留（秋田書店）2017
週刊少年Champion（每週四發行）大
好評連載中＆單行本1～17集熱賣中！
動畫《BEASTARS》Blu-ray＆DVD
第一片將於3月18日（四）上市（全套
4片）＆確定製作第二期！
舞台劇《BEASTARS THE STAGE》
4、5月於東京及大阪登場！

BEASTARS
Vol.17
Paru Itagaki

BEASTARS

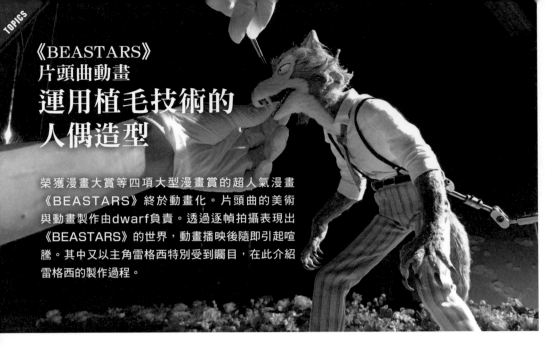

《BEASTARS》
片頭曲動畫
運用植毛技術的
人偶造型

榮獲漫畫大賞等四項大型漫畫賞的超人氣漫畫《BEASTARS》終於動畫化。片頭曲的美術與動畫製作由dwarf負責。透過逐幀拍攝表現出《BEASTARS》的世界，動畫播映後隨即引起喧騰。其中又以主角雷格西特別受到矚目，在此介紹雷格西的製作過程。

TOPICS 02
影像造型的製作現場

攝影：dwarf、編輯部
撰文：根岸純子
編排：編輯部

《BEASTARS》
NETFLIX獨家播映中
確定製作第二期
©板垣巴留（秋田書店）
BEASTARS製作委員會

STAFF
片頭曲導演、分鏡、編輯：加藤道哉
動畫師、人偶：根岸純子、原田侑平　助理動畫師／美術：小林玄　DP／VFX：杉木完　人偶：山本真由美、青柳清美、青木友香、上月真也　人偶關節：近藤翔　美術：宮島由布子・池田惠二（Atelier KOCKA）　協助：中山莉佳、齊藤伶実　接景：小坂唯史　2D動畫：林佳織　合成：飯田甘奈　製作人：伊藤大樹　製作管理：岩崎將典　分鏡動畫製作：dwarf　片頭動畫製作：cyclone-graphics
片頭曲　ALI「Wild Side」（Alien Liberty International）

製作身體
在不改變原作及動畫給人印象的範圍內，稍微更動了雷格西和春的體型。「如果把春做得大一點，雷格西勢必得做得更大，這樣的話，整體尺寸就會過大，但假如把雷格西做得小一點，春又會變得太小，小到我們做不出來。唯有這個比例才恰到好處。」

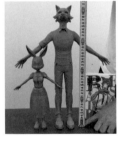

1. 用3D列印機（Zortrax M200）輸出動畫本篇的3D模型，和之後立體化時的模型尺寸相同。

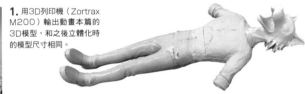

2. 稍微調整大小，以便在立體化時能帥氣地加入關節。原本的尺寸下顎部分太小，無法加入關節與鐵絲，因此將雷格西和春的頭部都更動為1.2倍的比例重新輸出。在輸出成品填上黏土做出胸肌。

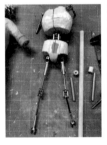

3. 訂做骨架。肩膀、手肘、腰部與髖關節等部分配置球型關節，幾乎和人類骨架相同。由於雷格西本身背是弓起的，於是加入削成S字型的木材，讓他即使筆直站立背還是呈拱狀。手指和尾巴用鐵絲製作而非使用骨架。

製作手部
「為了展現原作者板垣巴留的巧思，將手腳尺寸做得比較大。植毛的工作前後用了兩週時間。因為雷格西有穿衣服，所以只有手和頭部植毛（笑）。」

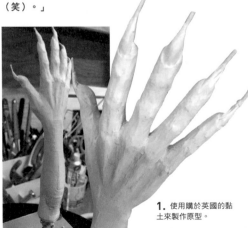

1. 使用購於英國的黏土來製作原型。

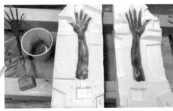

2. 用PlatSil Gel-00替黏土原型翻模，替換成矽膠。製作手指用的金屬線，也是在這個階段加入。

3. 將麻繩染上灰色和藍色，2、3條一搓，植到基底的矽膠上。

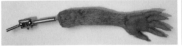

4. 剪成剛剛好的長度，完成。

製作頭部

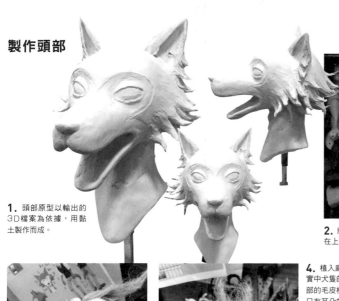

1. 頭部原型以輸出的3D檔案為依據，用黏土製作而成。

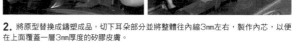

2. 將原型替換成鑄塑成品，切下耳朵部分並將整體往內縮3mm左右，製作內芯，以便在上面覆蓋一層3mm厚度的矽膠皮膚。

4. 植入麻繩。參考現實中犬隻的毛流，將臉部的毛皮植成放射狀。只有耳朵的毛流配置和現實中的犬隻不同，做成由上而下的流向。據製作者所述：「我們以是否符合原作形象為優先考量，唯有這個部分造假。」

5. 為了更接近角色的形象，剪短毛髮，將髮尾弄捲，固定成一束束，完成。

3. 口鼻部使用海狸鼠的毛皮。考慮好毛流的方向後，將毛皮在多處銜接起來。

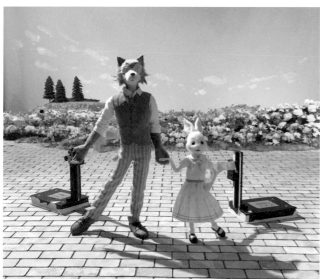

完成！雷格西和春的比例確實符合原作給人的印象。

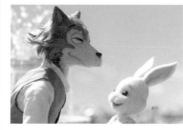

眉毛、眼睛、爪子與舌頭等部分採個別製作，再添加至原有的模型中。眼睛用壓克力熱塑成圓形，眼皮灑上植絨粉，再用麥克筆畫上黑色線條。製作者指出：「因為原作是漫畫的緣故，所以汲取並融合了2D與3D的優點。」

仔細看便能發現，夜晚場景時毛髮是豎起的。唯有植毛才能表現出這樣的效果。在月色場景時的爪子，則運用假指甲的黏貼手法，從上方黏貼纖長的爪子。

dwarf
2003年設立，擅長製作「定格動畫」的角色與動畫製作工作室。代表作有《多摩君》與《可瑪貓》，近年作品則有「zespri奇異果」廣告，以及NETFLIX原創連續劇《拉拉熊與小薰》裡的定格動畫。

根岸純子
1981年生於東京，大阪藝術大學影像系畢業。2005年以助理動畫師身份參與《定格動畫可瑪貓》製作，之後跟著日本最具代表性的動畫師峰岸裕和學習，不斷精進動畫師應有的技能，同時於造型部門發揮所長。目前以動畫師工作為中心，跨足造型與角色設計等多領域。參與日本文化廳新銳藝術家海外研修制度，2018年2月起於英國Mackinnon＆Saunders任職一年時間。

COMMENT　加藤道哉（導演）

我非常喜愛板垣巴留老師的漫畫原作，所以特別想表現出雷格西內心的糾葛與愛意。因此，不管是擬真的電腦特效、還是使用2D作畫的動畫，做出來的效果都無法讓我滿意。於是我便和動畫公司Orange商量「想用定格動畫的方式呈現」，在準備階段繪製了概念草圖以供參考。

日本國內有能力製作需要植毛的定格動畫工作者非常少，但考量到原作的需求，實在是非植入毛髮不可。人偶直到攝影的前一刻才總算完成。因為我信得過根岸的能力，可以不用修正、直接正式拍攝。製作定格動畫時，製作人員的熱情是不可或缺的要素。只要充分展現這一點，就能帶給觀眾滿滿的感動與樂趣。由於這次是採取共同合作的方式，所以我也邀請dwarf的成員一起享受製作過程。

《新世代造型大賞2019》結果出爐

主辦者：大阪藝術大學　角色造型系　模型藝術組 攝影、撰文、編排：大山竜

造型比賽「新世代造型大賞2019」於2019年10月19日舉辦，參賽作品的條件極寬，從原創造型作品、模型甚至人偶與首飾皆能參賽。本比賽是由今年的比賽日1週後、10月26日去世的寒河江弘所提出，今年為第4年舉辦。在此介紹數件獲獎作品及其作者的創作短言。

對怪獸造型的熱情
滿溢迸發的巨作，
眾望所歸獲得金賞！

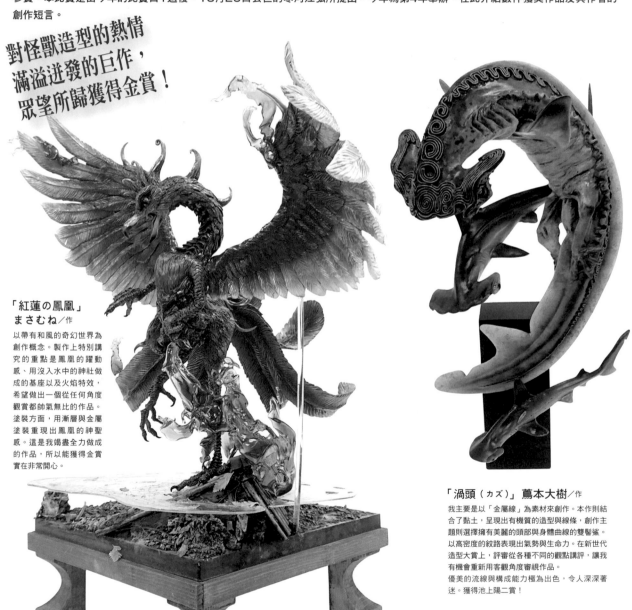

「紅蓮の鳳凰」
まさむね／作

以帶有和風的奇幻世界為
創作概念。製作上特別講
究的重點是鳳凰的躍動
感，用沒入水中的神社做
成的基座以及火焰特效，
希望做出一個從任何角度
觀賞都帥氣無比的作品。
塗裝方面，用漸層與金屬
塗裝重現出鳳凰的神聖
感。這是我竭盡全力做成
的作品，所以能獲得金賞
實在非常開心。

「渦頭（カズ）」蔦本大樹／作

我主要是以「金屬線」為素材來創作。本作則結
合了黏土，呈現出有機質的造型與線條，創作主
題則選擇擁有美麗的頭部與身體曲線的雙髻鯊。
以高密度的紋路表現出氣勢與生命力。在新世代
造型大賞上，評審從各種不同的觀點講評，讓我
有機會重新用客觀角度審視作品。
優美的流線與構成能力極為出色，令人深深著
迷。獲得池上陽二賞！

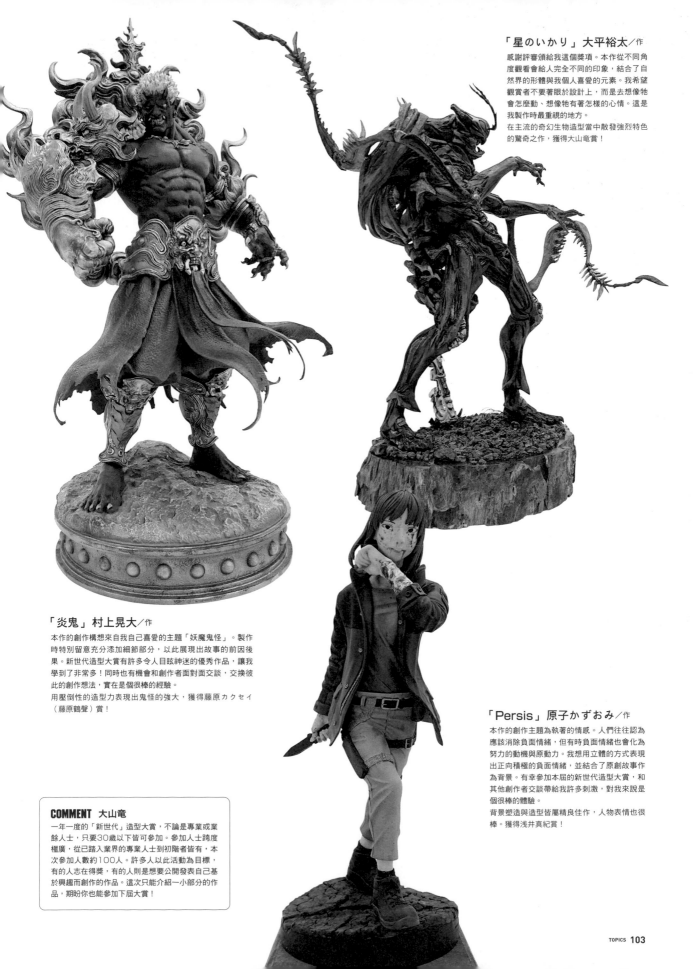

「星のいかり」大平裕太／作

感謝評審頒給我這個獎項。本作從不同角度觀看會給人完全不同的印象，結合了自然界的形體與我個人喜愛的元素。我希望觀賞者不要著眼於設計上，而是去想像牠會怎麼動、想像牠有著怎樣的心情。這是我製作時最重視的地方。

在主流的奇幻生物造型當中散發強烈特色的驚奇之作，獲得大山竜賞！

「炎鬼」村上晃大／作

本作的創作構想來自我自己喜愛的主題「妖魔鬼怪」。製作時特別留意充分添加細節部分，以此展現出故事的前因後果。新世代造型大賞有許多令人目眩神迷的優秀作品，讓我學到了非常多！同時也有機會和創作者面對面交談，交換彼此的創作想法，實在是個很棒的經驗。

用壓倒性的造型力表現出鬼怪的強大，獲得藤原カクセイ（藤原鶴聲）賞！

「Persis」原子かずおみ／作

本作的創作主題為執著的情感。人們往往認為應該消除負面情緒，但有時負面情緒也會化為努力的動機與原動力。我想用立體的方式表現出正向積極的負面情緒，並結合了原創故事作為背景。有幸參加本屆的新世代造型大賞，和其他創作者交談帶給我許多刺激，對我來說是個很棒的體驗。

背景塑造與造型皆屬精良佳作，人物表情也很棒。獲得淺井真紀賞！

COMMENT 大山竜

一年一度的「新世代」造型大賞，不論是專業或業餘人士，只要30歲以下皆可參加。參加人士跨度極廣，從已踏入業界的專業人士到初階者皆有，本次參加人數約100人。許多人以此活動為目標，有的人志在得獎，有的人則是想要公開發表自己基於興趣而創作的作品。這次只能介紹一小部分的作品，期盼你也能參加下屆大賞！

PHANTASMIC FESTIVAL
INTERNATIONAL ART + DESIGN + TECH FESTIVAL
2020年6月20日（六）、21日（日）LOS ANGELES

藝術家、造型師、設計師、插畫家們齊聚的盛典「PHANTASMIC FESTIVAL」，將於洛杉磯舉辦。

目前正在挑選日本前往參展的藝術家。

PHANTASMIC FESTIVAL將協助獲選藝術家的簡介與作品展示，

歡迎各位對美國參展有興趣的藝術家提出申請，千萬別錯過這個絕佳的好機會！

賀！

寶島社出版、販售中

『紙鑑定士の事件ファイル 模型の家の殺人』

同時擁有 <small>小說家</small> 歌田年 & <small>編輯</small> 歌田敏明 <small>身分的</small> <small>造型師</small> 緋瑠真ロウ

說到小說家歌田年，本書讀者更熟悉的應該是知名總編輯歌田敏明這個名字，他是1990年代將竹谷隆之與韮沢靖一舉推上巔峰的《S.M.H.》總編輯，並同時擁有造型師緋瑠真ロウ的身分。以富有個人特色、強而有力的造型風格，將近30年間持續發表作品。在此略為介紹其代表性的造型作品與得獎作品。

STORY 在西新宿開設紙張鑑定事務所，無論何種紙張都能辨識的男子「渡部」。有一天事務所來了一名女性，提出「調查男友是否出軌」的要求，線索只有一張塑膠模型照片。渡部迫不得已展開調查，遇見了傳說中的專業模型師「土生井」，只要是與模型相關的事物，土生井便能以驚人的洞察力與知識進行出色推理。隔天，渡部的事務所又來了一名女性，要求「尋找下落不明的妹妹」，帶來的是她妹妹房間裡的一個立體透視模型。渡部與土生井發現在這起事件中，背後有人正在指使他人大量殺人，於是，他們開始四處奔走去揪出真相！

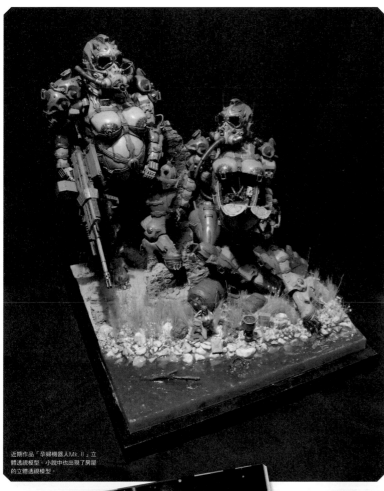

近期作品「孕婦機器人Mk.Ⅱ」立體透視模型。小說中也出現了房屋的立體透視模型。

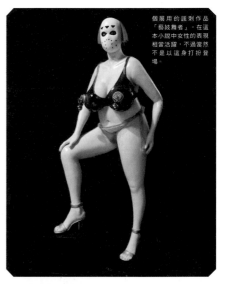

個展用的諷刺作品「藝妓舞者」。在這本小說中女性的表現相當活躍，不過當然不是以這身打扮登場。

歌田年

1963年生，東京人。曾於Hobby JAPAN股份有限公司編輯過《Hobby JAPAN》《S.M.H.》，於メディアワークス股份有限公司創辦了《電擊HOBBY MAGAZINE》與《D.D.D.》，而後調到KADOKAWA股份有限公司生產管理部（調配印刷用紙）。目前的身分為作家、自由編輯與造型師。

COMMENT

我運用以擔任模型雜誌編輯為首的至今眾多經驗撰寫而成的推理小說，很幸運得了獎，並獲得出版。關於書中的內容，喜歡模型的人和熱愛紙張的人，看了肯定會會心一笑。我強烈推薦！（歌田）

S.M.H.第3期的「Space Château」。在這本小說中，「城堡」也是故事關鍵所在。

S.M.H.第10期的「AWAKENING」。至於小說中是否寫到本內容，在此先賣個關子。

過去曾有一段
《S.M.H.》時代

S.M.H.
Sensational Model & Hobby
月刊ホビージャパン9月号別冊（エス・エム・エイチ）

TAKAYUKI TAKEYA
YASUSHI NIRASAWA
EISAKU KITO
KENJI ANDO
TAKUJI YAMADA
KENZO OKAMOTO
MATIC-LOG
YASUFUMI TAKAHASHI
MASATO TAKAHASHI
YOSHIHITO KOBAYASHI
KATSUYA TERADA
TAMOTSU SHINOHARA
RO HIRUMA

夏・創刊！！

1,500yen（without tax 1,456円）

Vol.1
SEPTEMBER 1995

1995年創刊，2000休刊，傳說中的季刊造型雜誌
《S.M.H》，僅僅發行18期便重告結束，卻為造型界帶來深遠
的影響，背重心放在原創作品與西方收藏書的跨媒體發行朝
三連三起用實力堅強的新人作家，竹谷隆之、韮沢靖、鬼頭
和・寺田克也、岡宮龍太、安藤賢司、蛭頭宗介……，來自超高
等作家群的書富原創模型，皆現在我們所喜歡的奇幻生物造型
領域打下監賞的標準，另外，別具實驗性質的封面與內文頁
設計、以及UNDERCOVER的封底廣告等，每一項都是打破
框架的視覺呈現方式，不容錯過錯過任何一期！

1995-2000

S.M.H. Sensational Model & Hobby Vol.3
ホビージャパン10月号別冊（エス・エム・エイチ）
Vol.3
OCTOBER 1995
1,500円
アート・ギャラリー新連載！
新作特撮＋制作特撮 ［製作：SDI］
雨宮慶太
コミックスリラーウェブ・コミック
大人氣「曲面怪人、魚頭男竹」
竹谷隆之

FEATURE
BATMAN & ROBIN
& OTHER BAT CHARACTERS
ALL ONE-OFF MODELS
INCLUDES BAT TOYS CATALOG

Vol.09

水準極高且兼容多樣造型的作家齊聚一
堂，這是為了「うとう所」所企劃的專號
特輯般集就造型重點之字里重重整的元
素，這也是驚點後造型誌逃誤編輯到的
構想。

Vol.08

雨宮慶太《腐亂幻》合作的原創雕刻「U型」雙腳同似
造型新創作而生重竹草的角色，完頭管家多種怪狀延期等的
重量感亦正是作品。

ミニチュア・ハウス。
岡宮龍太
雨宮慶太
特集センセーショナル・

LEATHER

Vol.10

本専号收錄「皮革處理」特集，造形做說
集特别的過程更完整大兼見即可
搭超好記，將設定製作導人皮革與生毛也
立成物的創作。

關節人形
ベルメールを継ぐものか？
ウェス・ベンスーター
鬼頭栄作
吉田良一郎
芳賀一郎

Vol.11

本期開講全造型新人偶作品局招一堂，這
些延伸うとう所環的所企劃。封面為專場
構成同樣是シモン・與性皆是造形體過新
構成系統肥完整的專件

NIRAWORKS 韮沢靖
最新作品集 NIRAWORKS 堂々完成！！

Vol.12

為創刊号並以建作品實際上市，特別别付的
特集・本豪越載用國任編輯到集合一色。

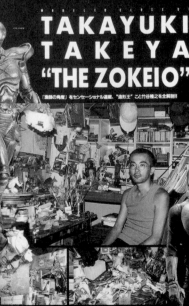

竹谷隆之的工作室訪談紀錄，當時他才30多歲，真是年輕！

TAKAYUKI TAKEYA "THE ZOKEIO"

「漁師の角度」をセンセーショナル連載、"造形王"こと竹谷隆之を全解剖!!

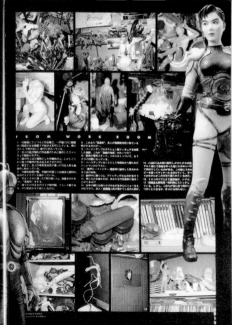

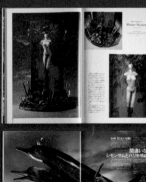

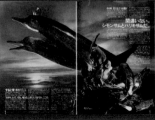

"S.M.H."

Vol.04
以佐田雅志的電影《鱸魚物語》為助，介紹整部製作過程、攝影師演員省略大血泡記憶完稿。

Vol.06
以原型師配此榮上裝飾的美少女登場為所，介紹了眾多製作原型的女性模型。

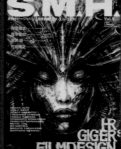

Vol.03
野口為主另外的原型製造、創作末來的獨立類型藝手法。

Vol.05
運超升・R・吉格與描出生電智提供電影設計的繪彩用與與間接的電像，成是本期連連行採運行的。田決定之後明確連續連載失累，的出現次次機應用《設田》閻詳種膳作。

Vol.07
由原前一期的過冷好評、因形搭濱飾的女協場型特集第二回・本次的模型再為全新製作，多使用過去色風采作品。創值均像「第一届國際幻獸烈大獎」企業的突烈發表。

Vol.13

後改編發連續集後期雜連。

Vol.14
Vol.15

Vol.16
Vol.17

Vol.18

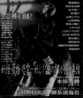

《D.D.D.》

敷田轉劃前株式會社 MediaWorks復劃刊的雜誌。由自由編輯演自由作家敷田恐健诱助企劃與編輯。該雜誌除了造型之外，同時也收錄為數眾多的2D作品。

導隨攝‧ゐム ラ則攝供‧敷文遞寫彩年輯會（敷演編輯）。

敷古初展作馬之一遞用海的變形、英非原案参入下部頁。

菅刊發評参竹島克也的後敷田漫畫。

敷田遞劇稿撮影錄‧與敷獎馴「美少編寫集」。

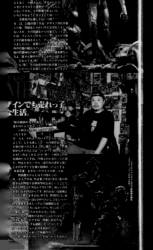

NIRASAWA MINI INTERVIEW

瞬発力で作っちゃうんて作業時間は3～4日。1週間もかけたらやんなっちゃいますね。
韮沢 靖——モデラー・クローズアップ:6

FROM WORK ROOM

MAKING OF S.M.H.

今だから明かす S.M.H.の舞台裏。

歐田敏明

Making Technique 01

「液體貓咪」製作過程

by めーちっさい

めーちっさい獨樹一格的動物模型，近來在社群媒體備受矚目。
他特別為本雜誌製作全新的模型——
一隻軟綿綿卻已溶化的液體貓咪？
在此公開製作技法。

材料&工具：GSI Creos的Mr.CLAY輕量石粉黏土、TAMIYA的SMOOTH SURFACE AB補土（高密度型）、硝基漆、毛筆、抹刀

身體

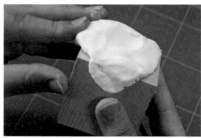
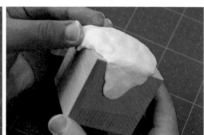

1. 用石粉黏土包住立方體的邊緣處，調整出大致的形狀。

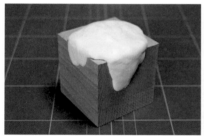
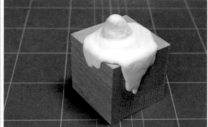
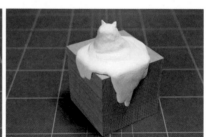

2. 乾燥後加上頭部。

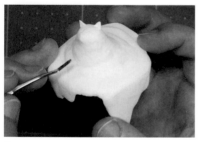

3. 填上波浪狀，塑造物體溶化的液態感。

4. 由於耳朵位置會決定頭部的方向，因此要謹慎抓出耳朵根部位置。

臉

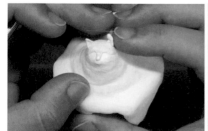
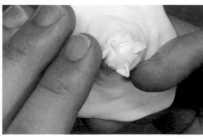
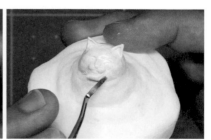

1. 乾燥後，以AB補土做出臉部造型與耳朵的形狀。

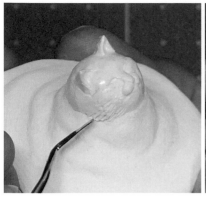
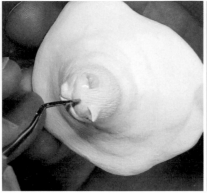
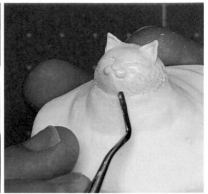

2. 使用AB補土時已經進入造型的最終階段，因此在本階段刻上臉部的毛皮。

毛皮

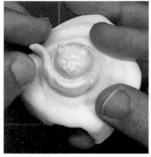
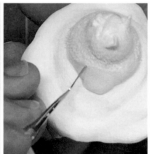

1. 填上AB補土，用抹刀雕出毛皮。

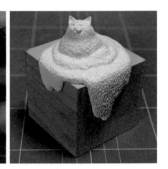

2. 由於所有部位只分成沒有鋪上AB補土的部位，以及AB補土硬化的部位，因此從上方分層雕出毛皮。

塗裝

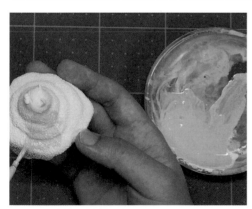
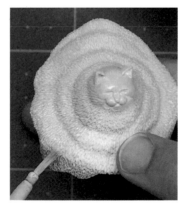
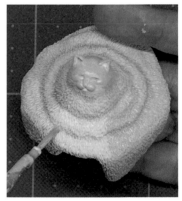

1. 硬化後，用硝基漆和毛筆上色。

2. 讓顏色不均勻的部分不那麼明顯。

3. 在每一層的分界處加上陰影。

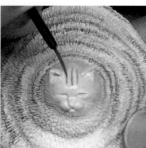

4. 用DAISO的指甲彩繪筆勾勒紋路。

5. 畫上眼睛，完成。

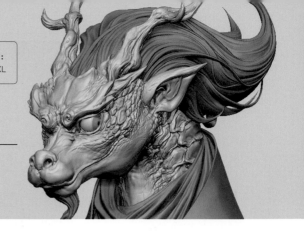

Making Technique 02

使用軟體：ＺＢｒｕｓｈ 使用列印機：
Phrozen Shuffle、Phrozen Shuffle XL

「龍人半身像」原型製作

by 高木アキノリ

從身體到衣服的製作，全用ZBrush單一工具完成，
在此公開製作過程。

配色參考畫像。

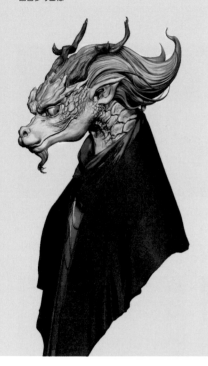

製作臉部

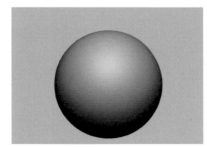

1. 叫出一顆球體，製作臉部。

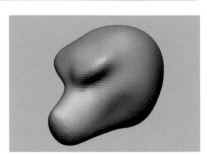

2. 使用DynaMesh，用Move筆刷改變臉部形狀。這次要製作東方龍的形象。

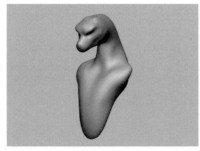

3. 用SnakeHook筆刷製作身體部分。因為這次要做的是半身像，所以只要到腹部左右即可。

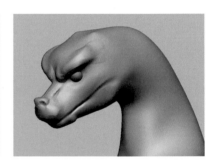

4. 另行製作眼睛，所以用IMM筆刷多叫出一顆球體。

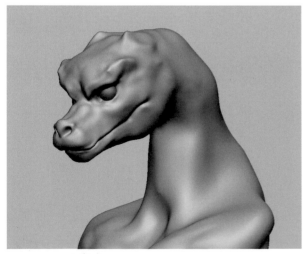

5. 用ClayBuildUp筆刷和Standard筆刷確定臉部形狀，並加上凹凸的效果。

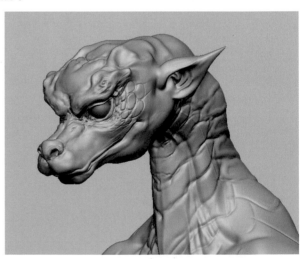

6. 用SnakeHook筆刷做出耳朵形狀，再以ClayBuildUp筆刷壓上紋路。用Slash3筆刷雕出鱗片的輪廓。

製作鱗片

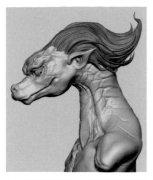 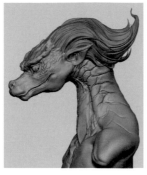 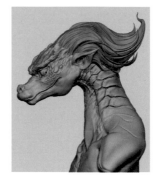 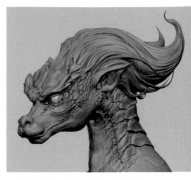

1. 製作臉部的鱗片。從眼睛四周往外鱗片逐漸變大，按照這種感覺製作鱗片。

2. 延著鱗片的輪廓，用Slash3筆刷做出鱗片形狀。脖子部分，只在後側壓上鱗片的紋路。

3. 用ClayBuildUp筆刷堆出高度並用Slash3雕刻，完成較大的鱗片。

4. 在最後的收尾階段，用Slash3筆刷製作細膩的皺摺與鱗片，塑造脖子鱗片堆疊的感覺。

製作頭髮

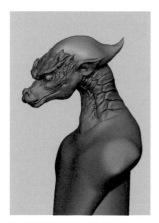 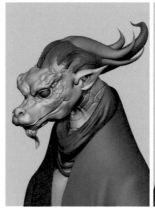

1. 製作頭髮的內芯。叫出球體，用Move筆刷改變形狀。

2. 加上DynaMesh，再用SnakeHook筆刷加上捲曲狀並延伸。確認從各個角度看都呈現漂亮的流線感。

3. 若只有一束頭髮顯得不太夠，因此再加上好幾束頭髮。以第一束頭髮為中心，其他髮束做得比較小。注意不要讓最初那條髮束的髮流塌下來。

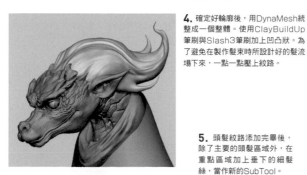

4. 確定好輪廓後，用DynaMesh統整成一個整體。使用ClayBuildUp筆刷與Slash3筆刷加上凹凸狀。為了避免在製作髮束時所設計好的髮流塌下來，一點一點壓上紋路。

5. 頭髮紋路添加完畢後，除了主要的頭髮區域外，在重點區域加上垂下的細髮絲，當作新的SubTool。

6. 用DynaMesh結合所有細小的髮絲後，仔細壓上細膩的紋路。

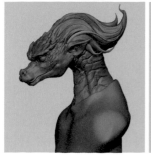 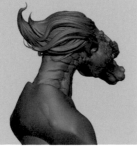

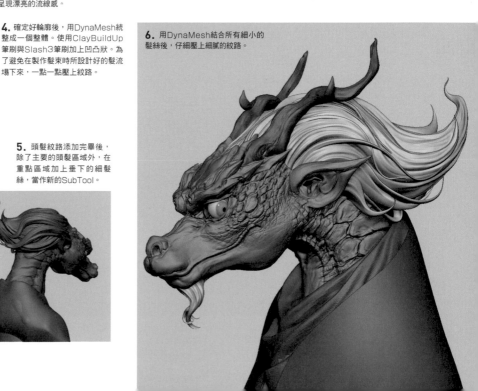

製作披肩

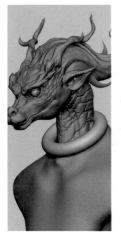 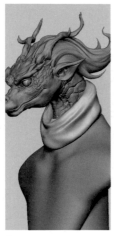 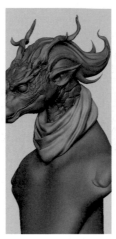 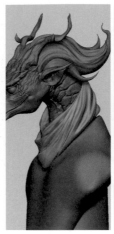 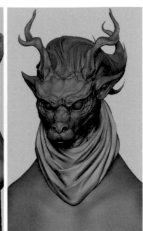

1. 在Append項目叫出Ring3D，移到頸部。

2. 配合頸部的輪廓，用Move筆刷改變形狀，再用Standard筆刷加上皺摺的輪廓。

3. 用ClayBuildUp筆刷與Standard筆刷製作皺摺。

4. 以Pinch筆刷調整皺摺，完成。

製作鬍鬚

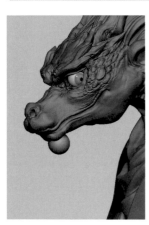 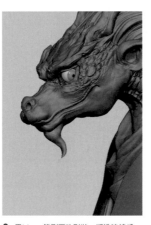

1. 叫出球體製作內芯。

2. 用Move筆刷更改形狀，塑造流線感。

3. 維持原有的流線感，添加幾束細小的鬍鬚。

4. 用DynaMesh統整成一個整體，再用Damstandard筆刷添加細節。

製作龍角

 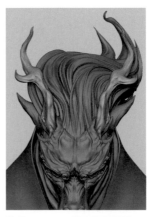 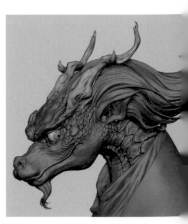

1. 用IMM筆刷加入球體。

2. 加上DynaMesh，再用SnakeHook筆刷改變形狀。

3. 用ClayBuildUp筆刷添加凹凸變化。

4. 運用Slash3筆刷與Pinch筆刷添加細部的紋路，大功告成。

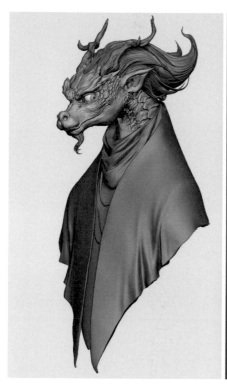

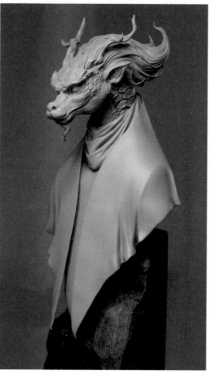

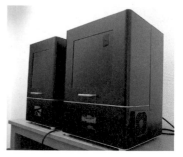

輸出的列印機

3DCG完成後便輸出。使用的列印機是
Phrozen Shuffle和Phrozen Shuffle
XL。這次輸出的成品較大，全高21cm，
絕大部分都使用Phrozen Shuffle XL
輸出，只有龍角和鬍鬚等較小的部位用
Phrozen Shuffle輸出。

塗裝

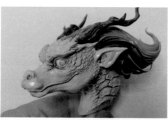

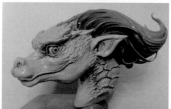

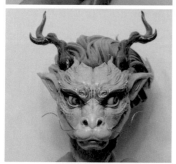

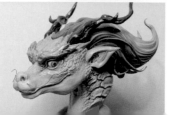

1. 眼睛的塗裝使用
琺瑯漆來描繪。為了
在畫失敗時能重畫，
每個步驟都要上一層
硝基系透明漆。鬍鬚
部分，使用打孔鑽開
孔，裝上0.3mm的黃
銅線製作而成。

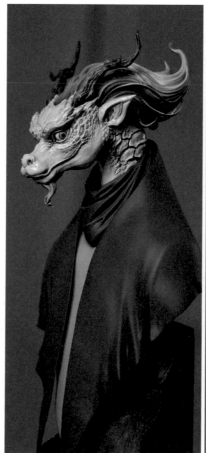

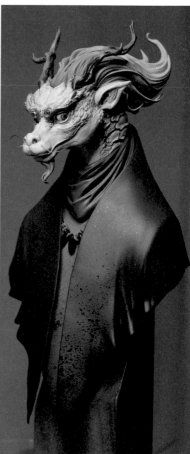

2. 因為製作時我剛看
完電影《小丑》，就用
小丑的配色來塗裝，但
實際上色後才發覺不太
適合這個角色，所以中
途又把上衣顏色改成紫
色。身體部分看起來太
單調，於是加上串珠作
成的項鍊，並用塗料噴
濺的方式添加圖案。這
次作品的製作時間太
少，有許多需要反省的
地方，但好歹也是完成
一項作品，總算能鬆口
氣了。

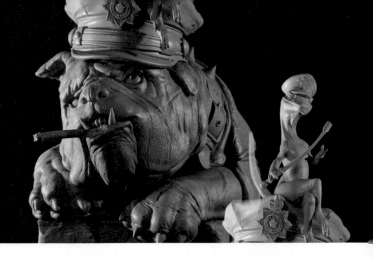

Making Technique 03

使用軟體：ZBrush

「BADCOPS」製作過程

By Sagata Kick

如你所見，這是一隻「狗警察」。
我總是做些反派角色，
所以這次製作了專門逮捕這些傢伙的警察拍檔。

製作狗警察

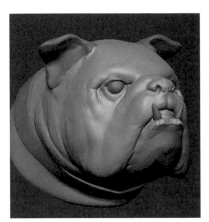

1. 從一個基本的球體開始做起。為了掌握想要的氛圍，從最初的階段便刻意盡快將需要的部位集齊。

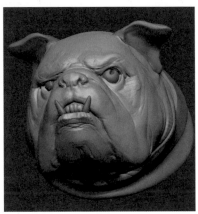

2. 因為尚未表現出想要的氛圍，在初期階段便加上了表情。製作臉部時的範本為電影《猛龍怪客》中的法蘭克‧奧喬亞（Frank Ochoa）警官與演員布魯諾‧岡茨（Bruno Ganz）。

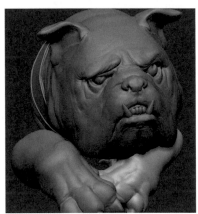

3. 調整手部的姿勢，並調整表情。在呈現喜感的同時，也努力避免做得太像人面犬。

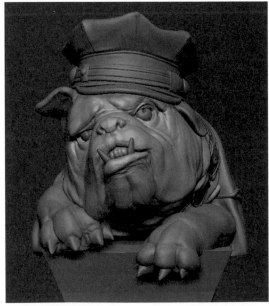

4. 讀取同階段製作的帽子、項圈與衣服，調整姿勢。根據決定好的姿勢，雕塑出肉的皺褶與下垂感。放上暫時的基座，這時大約確定好手部的姿勢。

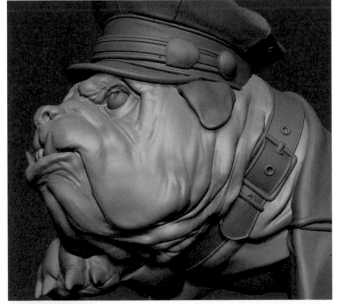

重力強度 35

5. 用皺摺與下垂感營造擬真的氛圍。這時重力的功能就顯得極為便利。選項路徑：Brush→深度的選單。只要觸碰上方的圖標，就能改變重力方向，下方的滾動條則可以調整強弱。這項數值可以按每個筆刷個別設定，因此我加在Inflat筆刷上，用來堆出高度。就是這樣，表現出了那種缺乏彈性的下垂感。

製作蜥蜴警察

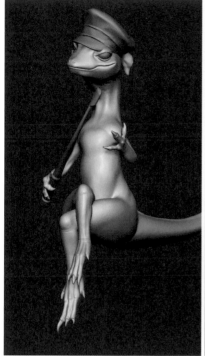
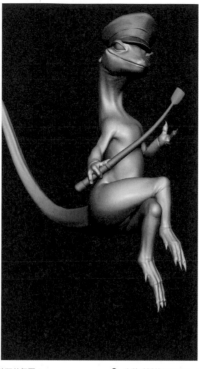
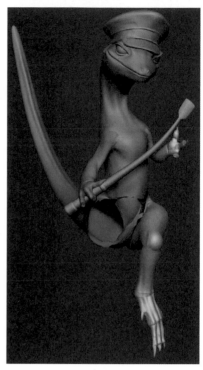

1. 同時製作狗警察的搭檔——蜥蜴警察。製作重點在營造虐待狂的氛圍。

2. 先將手腳的Polygroup分開，決定好姿勢後再加上腳的部分。如此一來，即使是難以雕塑的部位，也能藉由切換顯示的group，流暢地進行。

製作帽子

1. 實際上，帽子的部分我是和狗警察一起製作的。這裡單獨介紹警帽的製作過程。一開始先做出個粗略的基礎，以便確保想要的分量感。

2. 製作警帽的區部，添加額外的資訊。既然使用了Zbrush，那當然要運用Zbrush特有的功能。首先製作帽子上方的飾帶。叫出圓柱體，用TrimCurve裁切成好用的形狀。接著依序點擊Stroke→Curve Functions→Frame Mesh，這時就會得出Mesh的邊緣，產生出Curve。

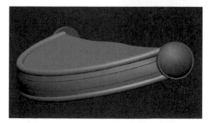

3. 再來用Curve Tube筆刷點擊虛線，就會沿著線產生Tube，如圖所示。這樣就能輕鬆做出邊緣的部分，本作多次運用了這個功能。

4. 做出邊框後，再來要雕塑出溝槽。這裡使用的是SelectLasso。按著Shift+Ctrl，一邊點擊邊緣的正上方，可以隱藏當前所選擇的環狀網格。

5. 選好想要做出邊框的部分後，將整體加上mask，解除剛才關閉的顯示部分。這麼一來，只有之前選擇好的那圈邊緣，會呈現未加上mask的狀態。

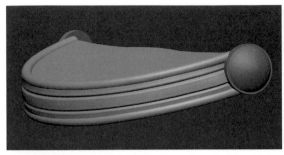

6. 在未遮罩區域使用Deformation的Scale功能，做出高低落差。再利用同選單的Polish功能，調整成帶有圓潤感的溝槽。

7. 運用以上的製作技巧，將這個部位加入前面做出的基礎部分。軍帽上飾帶雙層的部分，也是看著參考資料所加上的細節。這時已經加入所有需要的訊息，完成帽子的製作。

製作項圈與衣服

1. 接下來要運用前面製作帽子時所運用的技巧，製作其他部分。

2. 用IMM_Clothing HardW筆刷加上項圈的鎖頭。

3. 運用和製作項圈一樣的技巧，Zbrush的preset的按鈕與三角錐製作鉚釘，添加至頸圈上。

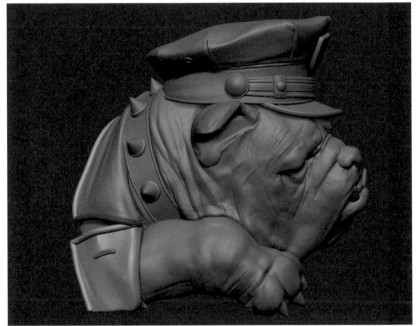

4. 身上的大衣也運用相同的製作技巧。基本上，用TrimmCurve裁切圓柱體→用Move塑型→用CurveTube筆刷抓出邊緣。重覆這個步驟，將所有部分都集結在一起。留意衣服下身體的立體感，用TrimDynamic和ClayTubes筆刷雕塑大衣。

以Surface Noise添加細節

1. 接著，運用Zbrush的Noise功能添加細節。首先，在想要添加細節的區域，仔細地用Polygroup區分開來，打開UVMaster的選單，將Polygroup的開關調成ON，點選unwrap。這麼一來，添加Noise的準備工作便完成了。

2. 在想添加細節的表面外使用mask，依序點選按鈕Tool→Surface→Noise。這時畫面會切換到右側。按下紅框1的Alpha ON/OFF按鈕，叫出系統裡的紋理貼圖。本作使用的紋理貼圖是類似皮革的紋路。讀取完成後，調整紅框2的數值至想要的效果後，按下OK鍵，關閉視窗。

サーフェス

ノイズ　編集　削除

ナノメッシュにノイズ適用

ライトボックス▶ノイズメーカー

SNorm 5　Suv

メッシュに適用

マスク適用　マスク解除

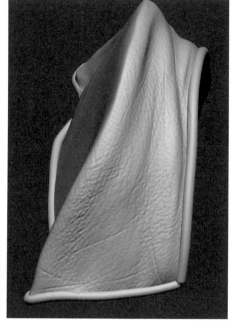

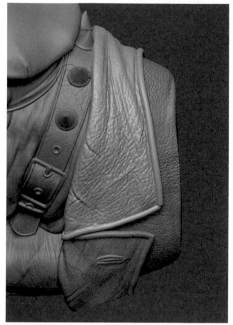

3. 在這個階段，Mesh尚未反映出細節，因此按下Apply to Mesh的按鍵並調整。目前這個階段，直接在表面貼上素材的感覺還是太明顯，需要再做些加工才能顯得更真實。

TrimDynamic　ClayTubes

Inflat　DamStandard

4. 以皮革來說表面太過粗糙，因此先將Infat筆刷的強度調到2～3，塗抹整體。這時表面的細節會膨起並填滿溝槽，成功呈現皮革經過鞣製的味道。在感覺經常會磨擦的部分使用TrimDynamic筆刷，傷痕與皺褶則用Damstandard筆刷雕塑，表現使用許久的感覺。

5. 將前述技巧運用到項圈與大衣的其他區域，替整體添加細節。考慮到3D輸出後細節部分會變得較不明顯，將傷痕與皺摺雕塑得比想要的更嚴重一點。

製作基座

1. 製作多種不同的磚塊。像是製作大衣紋路時那樣，用同樣技巧加入細節做出磚塊。

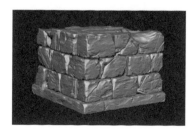

2. 複製磚塊，按照真實的磚塊排列方式組合。

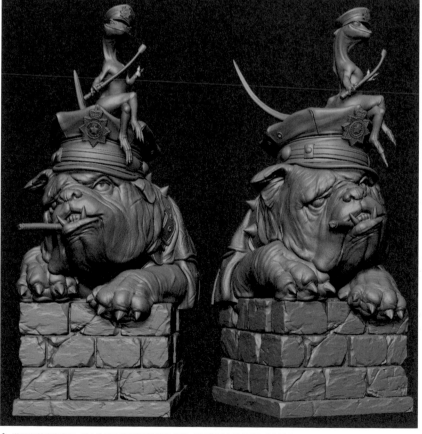

3. 再來就只需逐步加上裂痕與缺角。這次的作品整體而言呈現柔軟質感的部分偏多，所以基座部分盡情加入堅硬碎裂的元素。

4. 將所有部位集結在一起！為了表現出資歷很深的感覺，最後再補上臉部的傷疤與皺紋。此外，感覺剪影有點單調，於是再加上香菸和帽子的徽章，增加更多的訊息量……這只是我的垂死掙扎！

「Android EL01」製作過程

by K

本作是K的處女作，最初的原點來自他隨意畫下的素描。
2019年夏天這款作品在Wonder Festival掀起話題。
向各位介紹本作的造型技巧。

素描

畫著畫著，逐漸掌握到想要的視覺效果，等到繪製右圖的階段時，感覺已經是一體成形了。心底燃起將之立體化的渴望，於是著手製作了這個模型。每當我在Zbrush造型遇到瓶頸時，都會重新看看這張素描，以此為參考。

起初是搭車時在小素描簿裡匆促畫下，之後再用Photoshop稍微加上陰影。

ZBrush

1. 這是以前我為了學習用所做的球型關節人偶。以此為基礎開始製作本次的模型。

2. 參考素描中的樣貌，將腰部替換成機械。臉部只是暫時的狀態。

3. 加上頭髮，關節部分也換掉原本的球體，相當接近心目中的形象了。

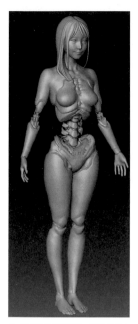
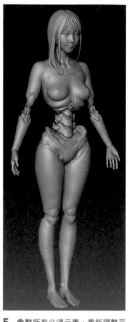
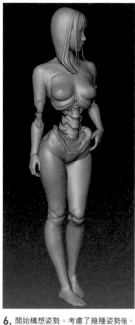
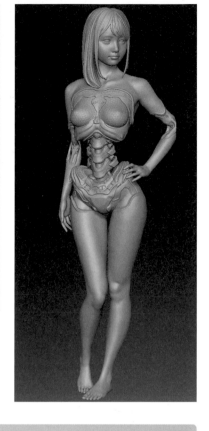

4. 在製作細節的階段,有點做得太過火了。

5. 彙整所有必須元素,重新調整平衡。在這個階段,基礎的設計幾乎全都完成了。

6. 開始構想姿勢。考慮了幾種姿勢後,最後決定用這個姿勢既簡單、又能讓機械部分看起來很漂亮的姿勢。

7. 重新製作頭部。考量到穩定與平衡,更改整體的重心。這是已經提高整體精緻度,預覽輸出時的資料。接下來要重新調整不如預期的細節部分,便大功告成。

機械部分的製作過程

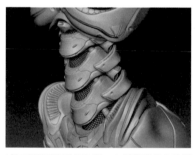

以下用腰部的零件為例,介紹機械部分的製作方式。機械部分幾乎都是用這個方式製作而成。做出的機械部件很有Zbrush的風格、呈現有機質的味道。

1. 幾乎所有部件都是從球體展開的。

2. 主要使用ClayBuildUp筆刷、Smooth筆刷與Move筆刷,做出大致的形狀。感覺像是描繪立體的素描。

3. 運用Pinch筆刷與Polish筆刷,表現更像機械的味道。藉由筆刷的效果,產生意想不到的形狀。一步步加入設計當中。

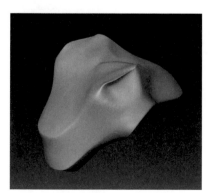
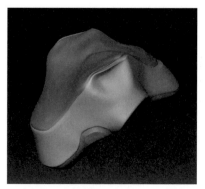
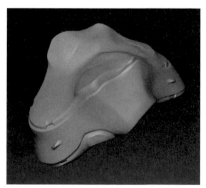

4. 處理形狀到一定程度後,用ZRemesher調整多角形的流向。

5. 使用Divide,增加多邊形的數量,分割出機械的零件,進一步增加更多的細節。

6. 進一步Divide,強調邊緣部分,用Alpha加上機械的味道,完成。

加上姿勢

這是我第一次製作模型，因此過程中嘗試了許多種形式，不斷尋找能呈現最佳效果的姿勢。考慮過舉高手臂、手輕觸頭髮等姿勢後，最終決定採用手叉腰的姿勢。這就是定案的姿勢。我考量的要素有很多，包括站姿是否漂亮、能否清楚呈現機械的部分、姿勢與視線是否流露出情感等，花了好大一番工夫才總算找到滿意的姿勢。我想，能輕鬆做出多種姿勢、讓人從中選擇理想的選項，正是數位建模的優點。

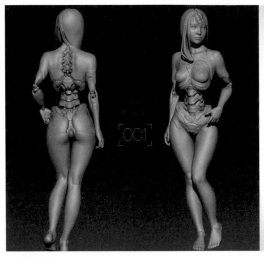
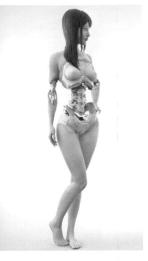

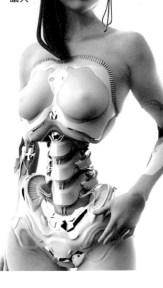

最終決定的姿勢。

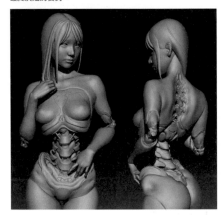

手碰觸頭髮的姿勢。

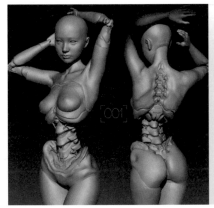

抬高雙手的姿勢。

構思KeyShot設計

過程中多次使用KeyShot做了彩現（render）。KeyShot能輕易重現材質與環境，對於將設計具體化很有幫助。只要改變環境，就很容易確認形狀，也很容易發現不協調的部分。最重要的是，因為能做出頗具真實感的畫像，所以還能激發創作者的動力。由左至右按順序列出製作過程。對於決定使用哪個色調，以及皮膚與機械部分之間的比例，發揮很大的幫助。

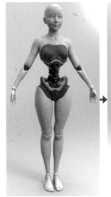
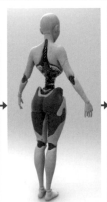

在這個階段加上些許姿勢，幾乎已經確定所有的設計。

預覽輸出後的感覺，針對不如預期的細節部分，做出進一步的強調。尤其是部件和部件銜接的部分，Inflate筆刷發揮很大的功勞。

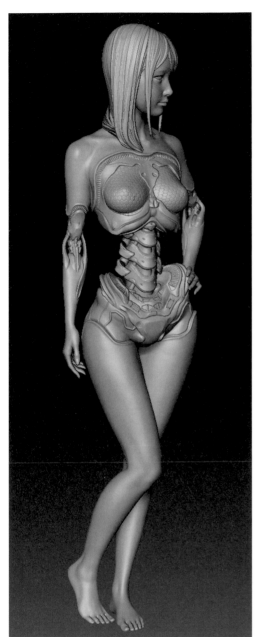

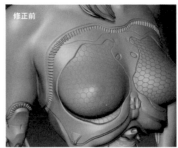 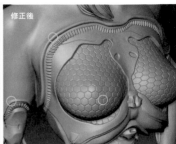

1. 用Inflate筆刷強調機械零件分割的部分。用Surface Noise調整胸部紋路的深度。

2. 原本這裡只壓上凸起的紋路，本階段使用CurveTube重新製作並特別強調。

輸出成品

用Form2輸出。由於這次的輸出品要直接販售，因此我事先考慮好輸出的方向、支撐材的位置並充份調整。這是我第一次實際將數位建模輸出，看到自己的作品化為實體時，內心感動莫名。

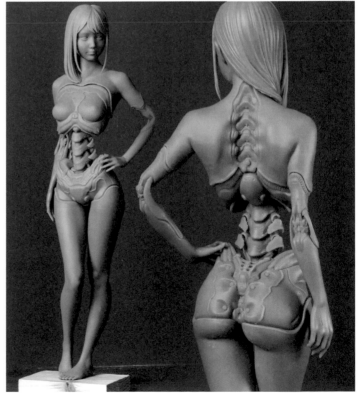

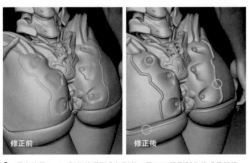

3. 原本使用Alpha製作的圓形凸起形狀，用IMM筆刷製作的成品替換，變得更加鮮明立體。

塗裝師田川弘的

http://gahaku-sr.wixsite.com/pygmalion

擬真模型塗裝講座

VOL.3　原型：K

「Android EL01」

將女性肌膚表現到極致，
為擬真人物模型注入生命的塗裝師田川弘，
終極的塗裝講座。

材料&工具：蓋亞液態底漆補土噴漆罐（粉紅色、膚色）、油畫顏料（綠色、白色、黃色、紅色與群青色）、石油精、TAMIYA油性琺瑯漆（透明色、透明藍色、透明紅色、亮光銀）、假睫毛、萬代鋼彈水貼（1/144比例）、HiQ parts RB Caution水貼（1/144比例）、Good Smile Company GSR水貼軟著劑、硝基系透明漆、WAVE魔法電鍍粉、鷹牌Super Assilex（細款&標準款）打磨砂布（600號）、HORIZING的MAGIC-SMOOTH、遮蓋膠帶、噴筆、面相筆、鑷子、斜口鉗、手套等。

我是在2018年的秋天知道K做的「Android EL01」，當時剛好在推特上看到這組不得了的圖片。「這是什麼東東啊～～？？？？」我受到很大的震撼。

其實從以前開始，我心裡就一直盼望能有這樣的GK模型，但始終沒有人做。就在這時，突然具現化出現在我面前，嚇了一大跳，但說實話我的心聲是：「太好了，終於有人做出來了！」我馬上傳私訊給他，互加好友，得知這是在Wonder Festival販賣的商品。不過，當時根本想都沒想到，我竟然能替這個模型塗裝。實在

太幸運了。

塗裝時我察覺到一件事，這也是任何人可能都曾想過的事情，那就是，必須清楚表現出機械部分與肉身部分的差異，接合處卻不能含糊、得表現出清爽感。期盼由我塗裝的「Android EL01」也能帶給人們震撼，就像我在推特上初次看到時那樣。

※本次同時塗裝兩座模型。《SCULPTORS03》拍攝的是二號機（頭髮盤起來的女孩）。

臉部塗裝

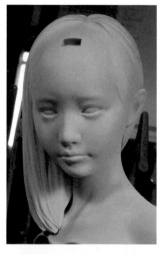

1. 整體噴上蓋亞液態底漆補土噴漆罐粉紅色，再特別針對凸面的部分，用噴筆以斜角45度噴上同系列的膚色。整體顏色變得接近膚色，凹面則稍微偏向粉紅色。

2. 開始塗上油畫顏料。用油畫顏料調出接近步驟1的顏色，當作皮膚的基本色調。拌入藍色與綠色，做出靜脈的基本色調，再用面相筆繪製靜脈。
★用溶劑（石油精）稀釋與紅色相近的深褐色，剪短筆毛、稍微沾上顏料，用手指彈過筆尖，讓顏料飛濺出來，呈現宛如皮膚斑點的效果。

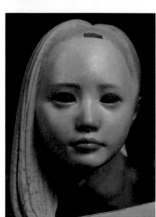

3. 製作比步驟2的基本膚色更淺的膚色，堆疊最上層的皮膚。鼻尖、臉頰、嘴唇與下巴等部位呈現較明顯的紅色。這裡表現出髮際線與眉毛的根部。為了降低眼白部分的彩度，以群青色為底色。

4. 清楚劃分眼睛、眼皮與眼珠等部分的邊界。這時已經在眼白部分塗上白色，但看起來是不是不像白色呢？

5. 上眼線。同時開始化妝。

6. 用面相筆一根根描繪眉毛、下睫毛與髮際線等部分。

7. 眼睛覆蓋一層透明色琺瑯漆。嘴唇用經過石油精稀釋過的透明琺瑯漆輕輕蓋過。下眼皮也使用一樣的手法，就能營造栩栩如生的感覺。

8. 上圖只有從我們這邊看上去的那隻右眼植上睫毛。看得出差異嗎？混合透明藍色與透明紅色的琺瑯漆，再加入透明色琺瑯漆拌勻，用石油精稀釋後塗上眼白。顏色變得有點太暗了，所以又重新塗上白色油畫塗料。這時眉毛也完成了。

9. 稍微修正了眼白部分，完成。

水貼

1. 為了讓人型機器人的機械部分更逼真，貼上水貼。感覺真的很像噴射戰鬥機的加油孔旁所寫的注意事項。使用的萬代鋼彈水貼和HiQ parts的RB Caution水貼都是1/144比例。

2. 將各個部分貼好水貼。為了確實貼合曲弧面，使用了Good Smile Company的水貼軟著劑。

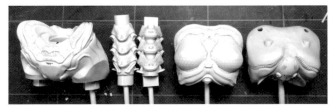

3. 完全乾燥後，塗上一層硝基系透明漆。很帥氣吧？

金屬色塗裝

1. 接著是金屬色塗裝。我平時都用噴筆來噴金屬色塗料，但這次的模型很細膩，遮蓋方面相當費工，因此我先用面相筆塗過亮光銀的琺瑯漆，再使用WAVE的「魔法电鍍粉」磨擦。原本是設計成底層塗上亮光黑的，但因為本款模型的部位太瑣碎，一定會有地方磨不到，所以我決定改成用亮光銀。意外得到更逼真的效果。

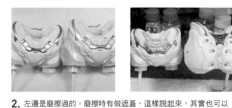
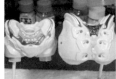

2. 左邊是磨擦過的。磨擦時有做遮蓋，這樣說起來，其實也可以用噴筆進行金屬色塗裝（笑）。

3. 變得有模有樣了。

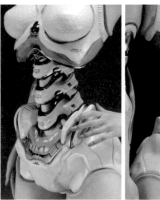
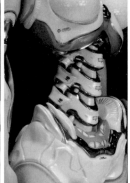

4. 完成！

塗裝頭髮（2號機）

調色盤 調色盤上有這些顏色。綠色、白色、黃色、紅色、群青色。焦褐色與褐色便是用以上顏色調製而成。

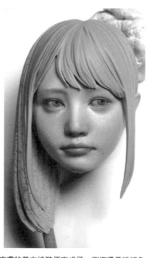

1. 噴上蓋亞液態底漆補土噴漆罐的粉紅色，皮膚的基本塗裝便完成了。瀏海還是粉紅色的狀態。接下來要層層疊上深色，所以不用在意這種程度的底色色差。

2. 皮膚與頭髮的邊界塗上咖啡色做區分。在頭髮顏色最深的部位塗上群青色。

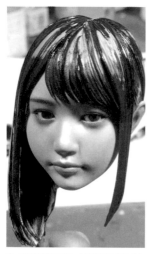

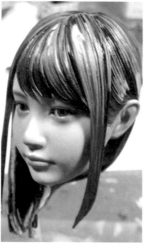

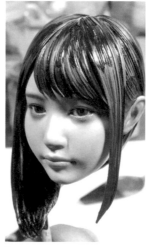

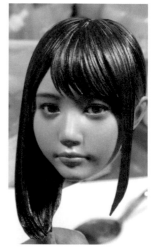

3. 照著這樣的感覺，在頭髮顏色較淺的部位也疊上顏色，使用前面調好的咖啡色。

4. 這個階段，用廚房紙巾擦掉凸起部分的顏色。

5. 在擦拭過的區域裡較凸起的部分，疊上咖啡色。

6. 順著髮流上色並留下筆觸，和其他顏色均勻混合。

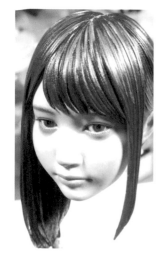

7. 這時顏色顯得很單調，所以再用廚房紙巾擦拭凸起的部分。

8. 在擦拭過的凸起部分疊上黃色，接著像剛才那樣，順著髮流上色並留下筆觸，和其他顏色均勻混合。

9. 完成。

組裝

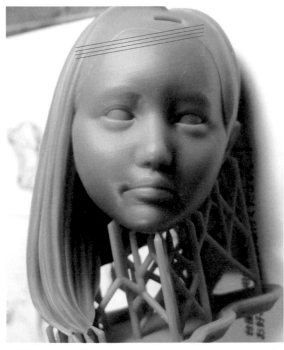

2. 使用約600號的研磨布除去積層痕。我是用鷹牌Super Assilex（細款＆標準款）打磨砂布。避免磨去原本的細節。輕柔地、溫柔地，彷彿像在撫摸小嬰兒的皮膚般，輕輕地擦拭。

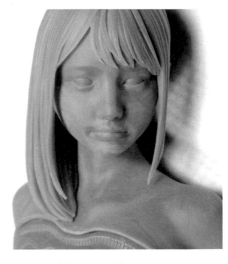

3. 液態底漆補土噴灑完畢。

1. 這是3D列印輸出後的狀態，因此還保留支撐材。同時也殘留輸出時的積層痕。首先將所有模型組件從支撐材上取下，使用600號研磨布除去積層痕。或許不容易發現，但仔細看便能看出和紅線平行的凹凸線條，這就是積層痕。從下方托起模型的條狀物則是支撐材。使用斜口鉗等工具小心地從支撐材上取下模型組件。

4. 腿部完成！其實我有畫上血管，但是看不出來對吧（笑）？

5. 腳踝完成！感覺得到皮膚下方的血管嗎？我還畫了趾甲的月牙。

7. 一一完成各個部位。

6. 手臂也完成了。上面貼著遮蓋膠帶是防止同類組件分散各處。我用的黏著劑是MAGIC-SMOOTH，要整整一天的時間才能完全硬化。

8. 由於這個模型是用數位建模方式做成，因此各個組件之間接合的精密度極高。所以銜接處的塗裝得充份剝除乾淨，否則接起來就會變得歪歪的。

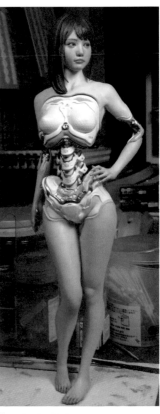

9. 合體！終於站起來了！大功告成。

「Krieger」製作過程

By Hiroaki

運用Zbrush和Marvelous Designer
製作奇幻生物女騎士。

使用軟體：ZBrush、
KeyShot、Marvelous
Designer
使用列印機：Form2

繪製草稿

這次要呈現「女性」與「騎士的氛圍」的細節，這兩項都與我訂下的創作主題迥然不同，製作時我致力於盡可能表現出這兩個概念。我這個人的習性是，如果突然間叫我去做某個作品，我會遲遲掌握不到想要的外形，一直拖在那裡沒有進展，所以我都先畫出草稿，一步步掌握想要的形象。旁邊有疑似哆○A夢和假○騎士的塗鴉，別在意那些。

製作基底

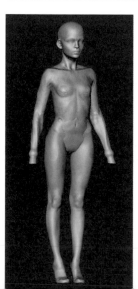

1. 從零開始製作素體太麻煩了，所以我利用了以前所做的作品。數位建模就是能在這個階段省下許多功夫～只要儲存多個不同的素體，製作不同主題的作品時就能節省不少時間。我覺得購買厲害創作者的模型來改造，也是不錯的做法。

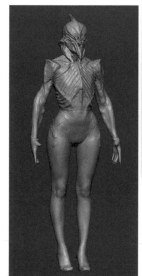

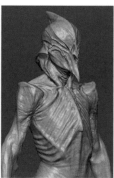

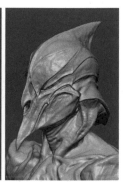

2. 改造素體，這個階段逐漸看得出大致的形象。先將原型製作放在一邊，再度回到素描的步驟。現階段還沒想到下半身要怎麼做。

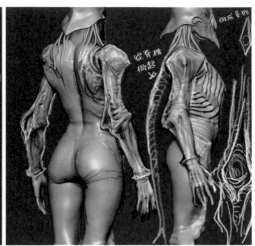

進入素描的第二階段。主要是在細節和剪影方面有了構想。沒有再畫哆○A夢了。

detail-up＆設計姿勢

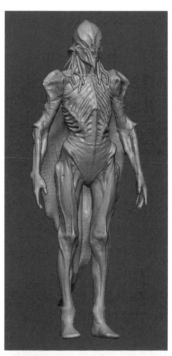

1. 畫了素描後，大致掌握到整體的形狀，因此這個姿勢需要做的工作全部完成。等到設計好姿勢後，再補上瑣碎的細節部分。

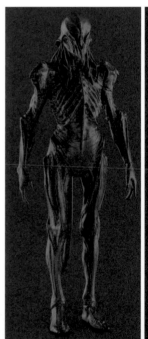

2. 為了確認現階段的外觀，將檔案輸入KeyShot。叫出接近輸出尺寸的預覽圖，確認陰影的位置與整體印象。整體還覺有肉感的，因此調整成稍微瘦一點的狀態。

3. 加上粗略的姿勢。一開始考慮使用坐姿，塑造成戰鬥後小憩片刻的氛圍，但這樣就看不清楚身體的細節，所以最後決定採用最右邊的姿勢。

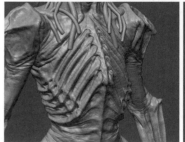

4. 正式加上姿勢前，先加上左右對稱的細節。

製作斗篷

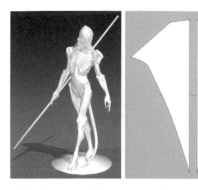

1. 用Decimation Master削減多邊形的數量，再用Marvelous Designer讀取檔案。使用了如圖的紙型。

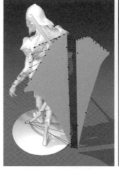

2. 讀取紙型後，沿著原型配置，釘在原型上。這次的作品要留到最後再調整細節，因此現階段只要做出大概的皺褶就沒問題了。固定得蠻隨便的。

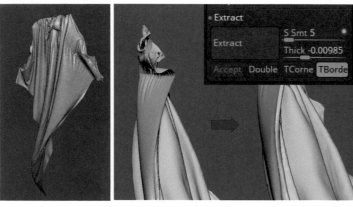

3. 將剛才加上模擬的原型輸入到Zbrush。用Extract在反方向添加厚度。

4. 貼到手臂上，使用DynaMesh，將模型網格細節均化。調整細節到和手臂完美貼合，差不多就完成了。

製作長槍

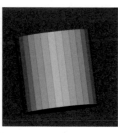

1. 叫出圓柱體，再用Zmodeler製作Polygroup，推出去。

2. 用Deformation裡的Twist扭轉剛才的圓柱體。因為橫向的多邊體分割較少，形狀變得太過纖細，所以再補上去。

3. 切換成Move模式，按住Ctrl鍵複製。中途放開Ctrl鍵，就能以相同間隔複製配置。

4. 設置成越接近前端的位置，漸層越大。

5. 加上前端的部件。

6. 完成長槍的基底。

7. 藉由質感來區分長槍的內側與表面。利用Polygroup來選定範圍，再以Noise Maker添加細節。

8. 用相同技巧添加細節至表面。

9. 長槍的前端做成類似骨頭的感覺，用我習慣的方式一點一點雕塑而成。

10. 長槍完成。

完成

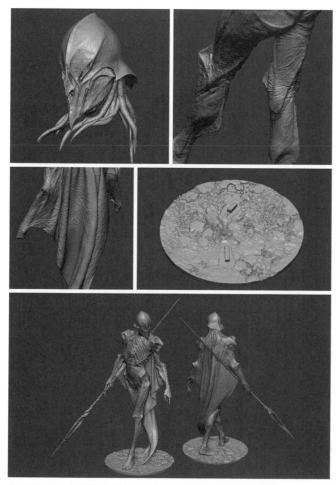

1. 最後替整體加上細節部分，便大功告成。全程沒有使用特別的技巧，只用了standard筆刷和Damstandard筆刷，一心一意地雕塑。基座用的是網路上的Alpha，加工成類似岩石般的質地。

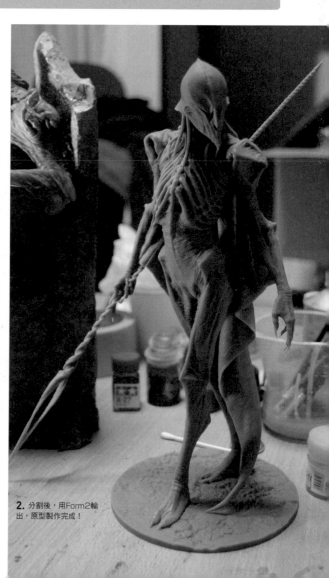

2. 分割後，用Form2輸出，原型製作完成！

「福音戰士新劇場版
真希波·真理·伊拉絲多莉亞斯
（普通版／限定版）」製作過程

©カラー

By吉沢光正

首先，我要向各位表明一件事。本人吉澤光正用黏土製作模型快20年，雖然確立了一套製作方法，使用數位建模卻是第一年，對數位建模方面一頭霧水。我總是處於陷入瓶頸中，苦苦摸索前進的狀態，所以，雖然一副很了不起地在此進行解說，但老實說我不覺得我的作法是最佳作法，肯定還存在更有效率的方式，只是目前我只知道這樣的作法，盼請大家能用溫暖的心來看待！

雕塑臉部

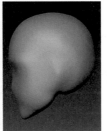

1. 首先用Append叫出球體，再用Move筆刷做出臉部的剪影。

2. 加上眼睛與嘴巴的輪廓，順便把耳朵稍微拉出來。

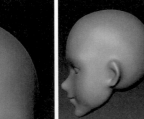
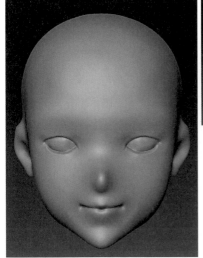

3. 呈現出臉部整體的立體感。

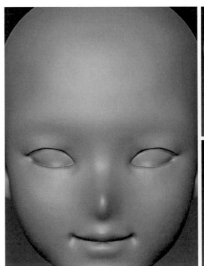
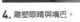

4. 雕塑眼睛與嘴巴。

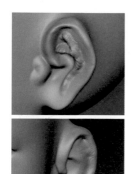
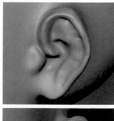
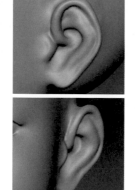
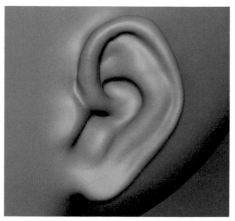

5. 製作耳朵。首先，用Standard筆刷堆出外側與內側的部分。

6. 加上Smooth，修整得平整光滑。

7. 雕塑溝槽，調整形狀。

8. 耳朵大致完成。

9. 留意眼睛與嘴巴的立體感，將整體調整一遍。

10. 加上眉毛，臉部完成。

雕塑頭髮

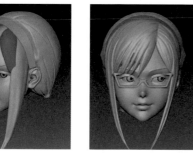
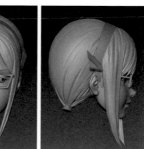

1. 製作頭髮。粗略配置髮束。

2. 用DynaMesh將頭髮結在一起。先用Slash筆刷雕塑溝槽，再用Smooth修整得平整光滑，重複上述步驟。並加上眼鏡。

3. 長髮部分也使用相同手法製作。注意要呈現漂亮的髮流。

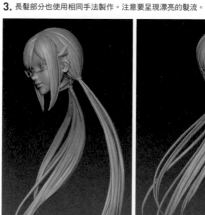
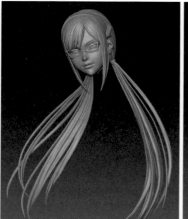
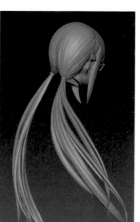

EVA STORE限定販售的表情。做出3種不同的舌頭。

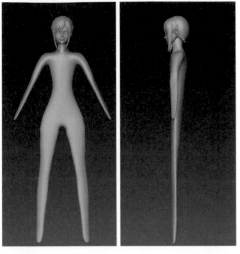

1. 製作身體。首先，用平板狀的物體呈現剪影。用石粉黏土製作時，我也是運用同樣的手法。

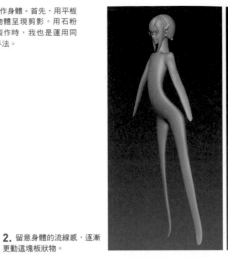
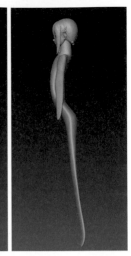

2. 留意身體的流線感，逐漸更動這塊板狀物。

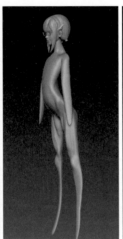

3. 用Standard筆刷粗略添加肌肉。

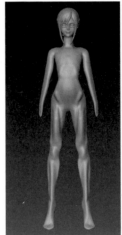
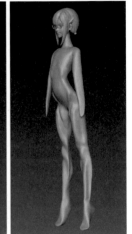

4. 繼續添加肌肉，一一製作關鍵部位（肋骨、鎖骨、骨盆、手肘與膝蓋）。

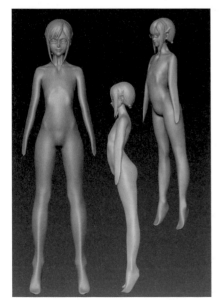

5. 在考量到人體結構的狀態下，堆出肌肉與骨頭。

6. 製作臀部。對於美少女模型來說，我覺得臀部是極為重要的部位，因此在這裡花了較多時間。填上一定程度的肉感，加上臀部的兩個酒窩，再用Smooth撫平並調整到位。

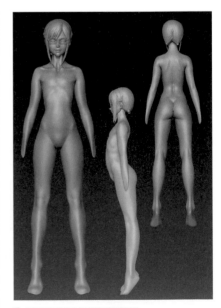

7. 手部以外的部分幾乎都已調整到位。

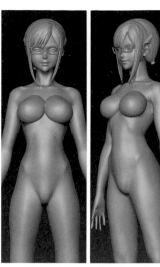

8. 加上形狀隨便的手指。

9. 添加胸部，確認符合想要的胸部大小。

10. 製作附帶的小東西，全部都用ZModeler製作。

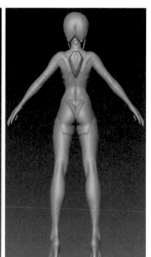

11. 將所有部件添加至素體，基礎階段便完成了。

請我的朋友松本文浩幫忙做槍。

加上姿勢

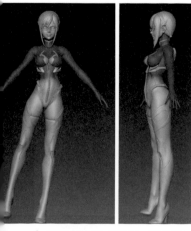

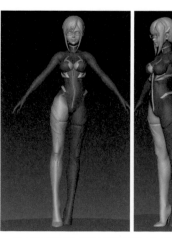

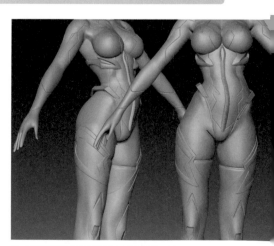

1. 我想先挪動腰部，因此先Mask其餘部分，再以腰部為起點，使用Gizmo挪動。

2. 再來挪動腿部。和剛才挪動腰部時一樣，先Mask再用Gizmo挪動。

3. 調整那些因為挪動而變得亂七八糟的部分，用DamStandard筆刷雕塑腳與大腿卡在一起的部分，也就是圖中畫線的部分。

4. 手以外的部分差不多都調整到位了。

5. 接著,讓軀幹朝腰身的方向傾斜。

6. 修整因為挪動而歪扭的部分。

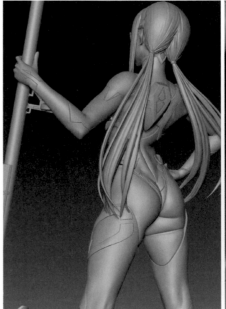

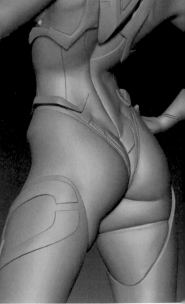

7. 同樣彎曲手部,讓角色拿起武器,調整好細小的部分後便大功告成!

「Girl with Key」製作過程
─用Marvelous Designer輕鬆加上動作的方法─

By 大畠雅人

這次聚焦於Marvelous Designer，
教導各位如何靈活運用這款軟體。

使用軟體：ZBrush、
Marvelous Designer

製作基底

1. 這次要做的是小孩，因此找到畫面右上方的資料夾→點選開啟→avatar，選取Kid_A_V3.avt。

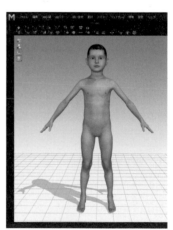

2. 出現這樣的人物造型。

3. 由於紋理貼圖的訊息會讓人分心，所以改為「素色的表面」。

4. 將簡單的四角形改變形狀，用這樣的模式製作衣服。

6. 用X光顯示關節的功能，讓骨架外露。

5. 模擬屬性的粒子間隔20.0mm。粒子間隔越小，皺褶就越窄，同時檔案也會跑得越慢，因此調整到滿意的姿勢和較大的皺褶後，就用5.0mm進行模擬。

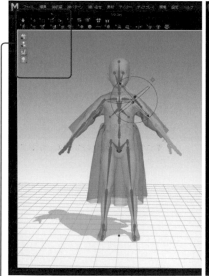

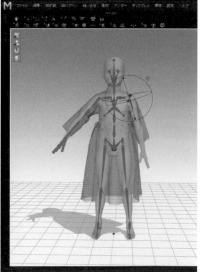

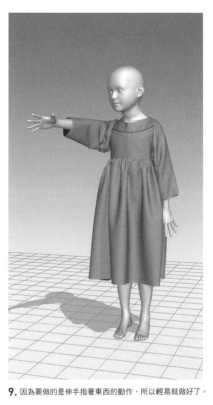

7. 只要用滑鼠點選骨架，就會出現3D Gizmo，利用這項功能添加姿勢。

8. 添加姿勢時，只要開啟模擬功能，衣服也會跟著改變。由於衣服會即時更動，為了不讓讀取時間過長，將粒子間隔數值調得高一點。

9. 因為要做的是伸手指著東西的動作，所以輕易就做好了。

10. 我想在胸口處加上一些點綴，拉出內部線、加上皺摺。

11. 選擇內部線，開啟鬆緊帶設定。調整強度便能營造彷彿加上鬆緊帶般的皺褶。

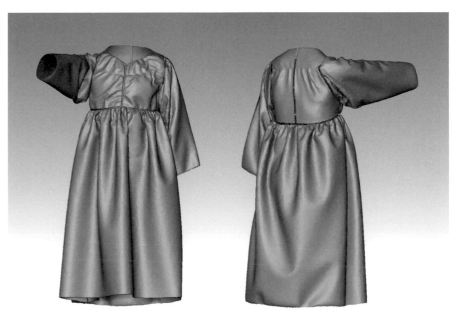

12. 將檔案轉移到Zbrush，以此為基礎製作衣服。

用Marvelous Designer製作布袋

1. 用長方形工具叫出四方形的布，運用複製貼上，得到兩塊布。

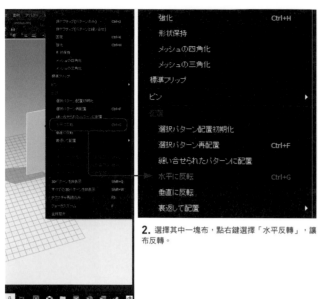

強化	Ctrl++H
形状保持	
メッシュの四角化	
メッシュの三角化	
標準フリップ	
ピン	▶
選択パターン配置初期化	
選択パターン再配置	Ctrl+F
縫い合せられたパターンに配置	
水平に反転	Ctrl+G
垂直に反転	
裏返して配置	▶

2. 選擇其中一塊布，點右鍵選擇「水平反轉」，讓布反轉。

3. 像這樣讓兩塊布兩兩相對，留下上面那一邊不動，其他三邊彼此結合。

4. 按下執行按鈕，系統會計算重力，袋子完成後便掉到地上。

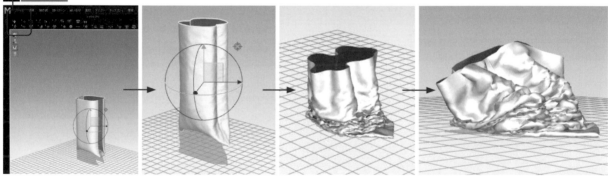

5. 選擇紙型，輸入壓力數值，便會從內部向外側施加壓力而膨脹。

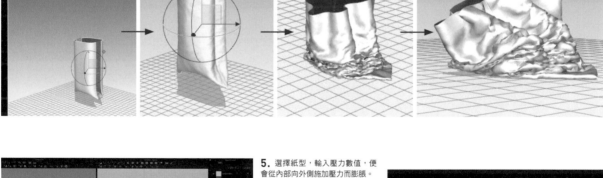

內部ポリゴン線（G）

6. 為了製作用繩子束起的效果，拉出內部多邊形線。

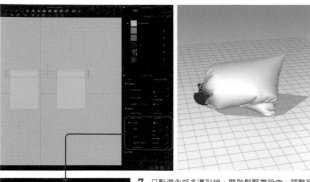

7. 只點選內部多邊形線，開啟鬆緊帶設定。調整到強度20、比例20，袋口便束了起來，如圖所示。

8. 用滑鼠拉出形狀，再轉移到Zbrush。

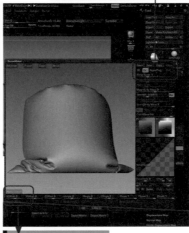

10. 從Pixologic's Alpha Library下載Alpha的WAVE04，加以運用並調整數值。

9. 用Zbrush的NoiseMaker添加紋理貼圖。由於原本就具備UV資訊，因此從3D變更為UV，從Alpha On/Off讀取UV資訊。

12. 布袋製作完成。

11. 數值如圖所示。

「超人力霸王製作過程紀錄」

by 藤本圭紀　©TSUBURAYA PRODUCTIONS

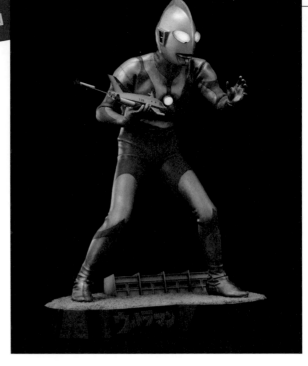

1 我應該是在2016年的Wonder Festival接到X-works的委託。之前我替壽屋製作的《ARTFX+ Big Chap》頗受X-works喜愛，於是他們決定將新企劃的原型工作交付給我。

到底是怎樣的原型呢？一問之下，才知道原來是「超人力霸王」。

超人力霸王——早已無需說明，日本最具代表性、擁有悠久歷史的特攝超級英雄。在我心目中，超人力霸王也是絕對的英雄。我自然是沒能在第一時間見證力霸王的歷史。小時候我反覆觀賞父母幫我用錄影帶錄下的《超人力霸王》電視重播，而那是第一代超人力霸王的前半段集數，雖然我是等到多年後才總算從頭到尾觀賞完整的故事，但能在那個對世事似懂非懂的年紀就接觸到第一代超人力霸王，實在太幸運了。

當時我一有時間就會畫超人力霸王，聖誕節也請父母買了萬代的超人力霸王怪獸PVC模型給我，無論睡夢中還是清醒時，整個人都沉浸在超人力霸王的世界裡。這就是我的童年。

老實說，接到超人力霸王的原型製作委託時，我起先很猶豫。

「是超人力霸王……」

超人力霸王的作品早已多不勝數，從玩具到GK模型，市面上不知道有多少相關產品。現在要我參與其中，這可不是說著玩的。

更何況，超人力霸王在造型方面屬於極為困難的類型。要追求簡潔的極致，精練的造型不允許用小聰明蒙混過關，加上還要參考滿山滿谷的資料、與研究書籍……不允許找任何藉口。

「要是我做出一個半調子的成品，日本全國上下的狂熱者會怎麼批評我？我恐怕會被深深刻下蠢蛋的烙印，落得過街老鼠人人喊打的下場。」

這句話是以前模型雜誌介紹Billiken Shokai（ビリケン商會）推出的《超人力霸王B款》時，製作者Hamahayao（ハマハヤオ）所說的話。我並不是自不量力地拿自己和Hamahayao相提並論，但也同樣感到這股強大的壓力。

另一方面，「終於能挑戰製作超人力霸王」這項事實，大大刺激了我內心的原型師魂。憑我現在的能力究竟能做到什麼水平？壓力固然很大，但這也是我從童年時期沉迷至今、我所熱愛的超人力霸王，不接受挑戰實在說不過去。

閱讀相關資料自然是少不了的，徹底沉浸在超人力霸王的世界中。

第36集的其中一個分鏡，這個場景相當有名。摘自《超人力霸王（電視MAGAZINE HERO GRAPHIC LIBRARY）》〔ウルトラマン（テレビマガジン ヒーローグラフィックライブラリー），講談社〕。

2 本次製作的是C款，也就是超人力霸王的完成版本。初代超人力霸王的面具大致可分為A、B、C三款，這一點相當為人所知。

超人力霸王的每款面具都給我不同的印象。A款是「迷惘」，B款是「決心」，C款是「信心」。與亡靈怪獸的那場戰鬥時頗具喜感的可靠感覺、對上吸血植物凱羅尼亞時帶著些許動作片的感覺、怪獸酋長戰時替井手隊員著想所做的舉動……雖然曾經有過迷惘，但最後接受一切，投身保衛地球的作戰，正是從中獲得的「自信」，造就了故事後半段、C款面具所展現的多姿風采。

至於X-works委託我做的姿勢，是右手捧著科學特搜隊太空噴射戰機，左手擺出架式。這個姿勢很難做。只要稍微更動手臂的角度或腰部的低沉程度，整體給人的印象便有天壤之別。接著，我調整了一下工作時程表，2018年底正式開始動手。

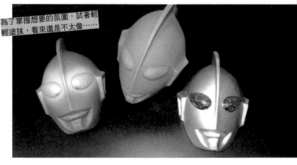
為了掌握想要的氛圍，試著輕輕塗抹，看來還是不太像……

3 製作時絕對不能忘記的一點：這是「別人委託我做的工作」。不是我自己基於興趣所做的模型。目標並非自我滿足，而是必須滿足客戶X-works的要求才行。可能做出「只存在我心目中的超人力霸王」才行。

製作原型時，我總是特別留意這三點：「做出不會看膩的形狀」「做出讓人忍不住想觸碰的原型」「仔細周到地顧及每個細節」。老實說，要達到這幾點確實有很高的難度，但也是我一直要求自己的目標。

此外，我當然也回顧了過去市面上販售的超人力霸王立作品。這時我腦中馬上浮現海洋堂木下隆志的超人力霸王，還有Billiken Shokai的Hamahayao所做的超人力霸王。兩者都是放到現在來看依然毫不遜色的傑作。

面對前人的傑作，心裡難免有些膽怯，但我還是調整心情，開始播放超人力霸王的藍光光碟。

4 臉是人偶的靈魂所在，若做得不像那其他部分也都別提了。超人力霸王的外表看似簡單，實際上相當複雜，僅僅差個幾mm表情就會改變。總之，要做得相像非常困難。

有時不同照片裡的超人力霸王，臉看起來完全不一樣。當我重新觀賞劇集時，超人力霸王給我的印象又有所轉變。

怪獸PVC模型是我心靈的綠洲。

製作時我特別注意的是，捨棄「C款就是要這樣」先入為主的觀念，提醒自己用客觀的角度來製作。

用數位方式製作原型時面臨的最大問題是，螢幕上所見和實際輸出後給人的感覺有所差距。我反覆預覽輸出，一步步接近令我滿意的模樣。

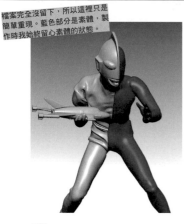

檔案完全沒留下，所以這裡只是簡單重現。藍色部分是素體，製作時我始終留心素體的狀態。

5 超人力霸王的皮套服裝是潛水服做的。由擁有完美身材比例的古谷敏扮演超人力霸王。

這種材質和褲襪不同，雖然貼合身體，材質本身卻有相當的厚度，因此穿著後人體的線條會產生些許變化，再加上胸、肩、臀部又額外墊有填充物，讓人體結構變得更難捉摸。古谷的肩膀位置和髖關節究竟在哪個位置？造型過程中，我始終考量古谷的身體對皮套服裝帶來的影響。

因為我實在太沉迷製作皮套服裝的皺褶，於是費盡苦心深入探究人體，過程中也犯了許多不忍卒睹的錯誤。

我的製作方法是，先想像古谷敏的體型並以此製作素體，加上姿勢後，再加上皮套服裝來造型。在不破壞素體表面與身材比例的前提下，小心謹慎地造型。過程中有時需要進行動態的修正，這時必須仔細注意，避免讓人體出現不協調的地方。對於那些真人拍攝的角色，尤其是超人力霸王這樣鼎鼎有名的角色，唯有嚴格遵守規則，才有辦法做出具說服力的作品。

總之，超人力霸王不帶絲毫多餘的裝飾，全身上下沒有一處能蒙混過關的部分。

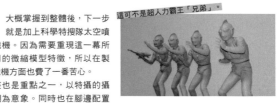

這可不是超人力霸王「兄弟」。

6 大概掌握到整體後，下一步就是加上科學特搜隊太空噴射戰機。因為需要重現這一幕所使用的微縮模型特徵，所以在製作戰機方面也費了一番苦心。

基座也是重點之一，以特攝的攝影棚為意象。同時也在腳邊配置了同個場景中較顯眼的建築物。

我還特別考慮了基座與超人力霸王之間的配置方式。從全方位觀賞3D檔案，尋找一個最好的平衡點。

至於超人力霸王本體，自然也經過我反覆檢視，致力消除所有感覺不對勁的地方。雖然是使用數位建模，但其實真正的重點是在輸出後。我用大約一半的尺寸反覆預覽輸出，逐步挑出有問題的地方。

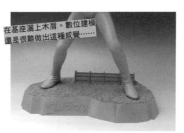

在基座灑上木屑。數位建模還是很難做出這種感覺……

8 由於進一步釐清了目標，接下來做起來便相當順利。只要形狀確立，剩下的就只要分割與準備輸出了。

因為我是用Form2輸出，為了將尺寸控制在列印範圍內，因此必須「為了輸出而進行切割」。

這次製作的超人力霸王是40cm，屬於較大的尺寸，但因為我做過豆魚雷推出的80cm《異形／Big Chap1/3比例全身雕像》，所以這對我來講不成問題。

如果要說做了什麼特殊處理，應該就是輸出時分割了面具的眼睛部分。原本是以一體的方式輸出，但不知為何積層都集中在眼睛，徹底糟蹋了雙眼面具特色的鑽石切割。嘗試將眼睛分割再輸出便有所改善，所以就決定分成不同部件輸出，最後再黏回去。

接著，從頭到尾檢查組裝好的原型。檢視是否有哪裡怪怪的、是否做得很帥氣……確認沒問題之後，便進行表面處理，最後噴上液態底漆補土，原型大功告成。

古谷敏のサイン入り写真

這是勁文社《超人力霸王大百科》很難看清，但上面有古谷的簽名，帥氣得不得了。

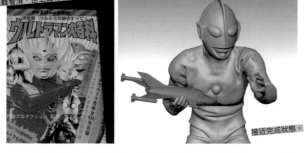

接近完成狀態。

7 到了眼看就要完成的階段，我交由版權擁有者圓谷製作監修，這個時候，因修正之用一併交給我和X-works的資料當中，有張照片吸引了我的目光。

那是過去曾由勁文社出版的《超人力霸王大百科（勁文社大百科26）》〔（ウルトラマン大百科ケイブンシャの大百科26）〕裡的一張小照片。雖然和我們要製作的那一幕沒有什麼不同，但照片中的超人力霸王收緊右手，腰部放低，全身滿溢著力量，散發出正可謂英雄的氣勢。

「這個超人力霸王也太帥了吧！」

原本我做的超人力霸王是左手擺出陣勢，但注意力放在保護太空噴射戰機上，用句話形容，就是毫無保留地流露出溫柔的一面。我覺得這也是第一代超人力霸王的特質之一。

其實，做成這樣也無妨。不過，自從看了那張照片後，我和X-works的答案就很明確了。

「我們要做出這樣的超人力霸王！」

無可挑剔的完成品！

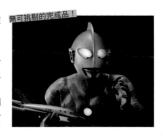

9 交出原型後，上色的工作便交給X-works。

負責上色的是ACCEL的矢竹剛教。矢竹是日本數一數二的塗裝師，本身也是一名出色的原型師。在造型與上色的手法方面，我受他的影響最深。

能由矢竹來塗裝，我心中的不安也隨之煙消雲散。看到成品時，我只有一句話：「哇喔喔！」忍不住叫出了聲。質感的表現方式就不用說了，最重要的是，徹底表現出立體物「魅力」所在──娛樂性。我再怎樣都想不到可以用這樣的塗裝方式。

X-works也對此相當滿意，超人力霸王終於完成。

10 就這樣，第一個出自我手的超人力霸王完成了。正如開頭所寫，超人力霸王對我來說既是無可取代的英雄，也是不斷為我的人生帶來夢想的、特別的存在。

製作過程中，我自始至終強忍著能親手做出超人力霸王的狂喜。過程中，經歷過很長一段始終做得不順利、心情沮喪的狀態。我之所以能振作起來、繼續努力，終究是因為內心懷抱著「我好喜歡超人力霸王啊！」的心情。

萬分感謝給我這個機會的X-works，和購買這款超人力霸王的各位！

如果六歲的我知道了，一定會很高興吧～

兒時父母買給我的超人力霸王人偶。照片中是長大後我自己再次買過的，每次看到這個人偶都會浮現父母買給我當時的記憶。本次超人力霸王的製作過程中，它一直在房間的角落守護我。

小松攝影師的模型攝影術
模型攝影基礎篇

說明：小松陽祐
插畫：まつかわみう　編輯：編輯部

攝影初學者最低限度該準備的物品
相機、三腳架、背景（大幅的紙張或布匹）、背景布支架、反光板、燈具

花了一番心血製作的模型，好想盡可能拍得帥氣一點！受到《SCULPTORS》
眾作家稱為「小松魔術」的攝影幕後花絮，給不想再用手機、開始嘗試相機拍攝的你。

備齊攝影配備

這次要拍攝的是Inorisama的《白鬼》。作者提出的要求是「像在鐘乳石洞裡，那種昏暗的感覺」。

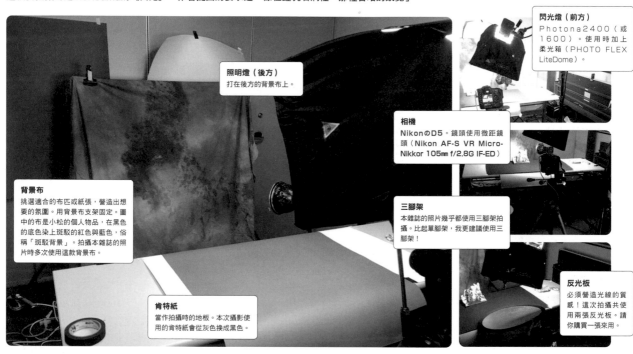

閃光燈（前方）
Photona2400（或1600）。使用時加上柔光箱（PHOTO FLEX LiteDome）。

照明燈（後方）
打在後方的背景布上。

相機
Nikon的D5。鏡頭使用微距鏡頭（Nikon AF-S VR Micro-Nikkor 105mm f/2.8G IF-ED）

背景布
挑選適合的布匹或紙張，營造出想要的氛圍。用背景布支架固定。圖中的布是小松的個人物品，在黑色的底色染上斑駁的紅色與藍色，俗稱「斑駁背景」。拍攝本雜誌的照片時多次使用這款背景布。

三腳架
本雜誌的照片幾乎都使用三腳架拍攝。比起單腳架，我更建議使用三腳架！

肯特紙
當作拍攝時的地板。本次攝影使用的肯特紙會從灰色換成黑色。

反光板
必須營造光線的質感！這次拍攝共使用兩張反光板。請你購買一張來用。

設置好被攝物與相機

1. 確認距離和大小，決定被攝物的擺放位置。

2. 確定好位置後，便開始攝影！別忘了用送風機或毛筆清除灰塵。

3. 許多相機都附有偵測水平的功能。選擇「顯示水平儀」確認是否處於水平狀態。

友情出演：Dug
公開亮相
OK!

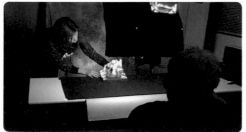

4. 檢視觀景窗並下達指示，微調角度。也許我應該找個攝影助手？

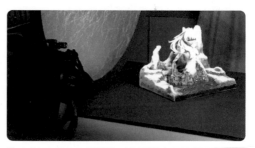

5. 有時也需要進距離手持拍攝。手拿相機的方式因人而異。為了避免手震，架式要擺得沉穩。

打光

光線的角度與強弱，大幅左右作品的氛圍。

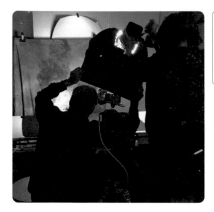

前方照明

用來照亮被攝物。太亮和太暗都會看不到細節，因此需要特別注意。光的另一端會形成陰影。小松總是能分辨該在哪個部分打光。

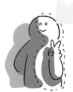
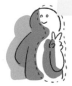

後方照明

使用另一個照明來控制背景的亮度。這樣一來，也就不會出現被攝物的影子。

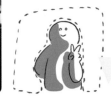

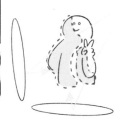

反光板

讓光線反射，並在陰影部分穿梭。這次要讓在側面與朝下那面的陰影變得柔和一點。由於模型很小，所以想精確調整光線時，有時也會將鋁箔紙切成邊長15cm的正方形，揉得皺皺的，來代替反光板。

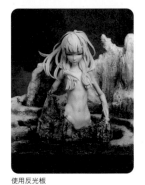

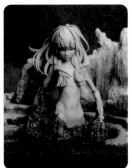

使用反光板　　　　　　未用反光板

應用篇

在背景紙上開個洞，從正後方打光！
只要讓輪廓線條照得明亮，就能拍出宛如浮出黑暗背景的帥氣照片。

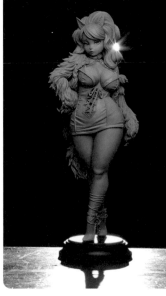

調整相機設定

來看看這次的相機設定！歡迎擁有單眼相機的人參考。

影像品質模式：RAW L+BASIC	色域：Adobe RGB
影像尺寸：5568X3712	Picture Control：VIVID
影像感應器格式：FX	QUICK ADJUST：-
多重測光	SHARPENING：5
手動	CLARITY：+1
1/200秒　F29　ISO160	CONTRAST：0
焦距：105mm	BRIGHTNESS：0
曝光補償：±0	SATURATION：-2
對焦模式：S	HUE：0
WB：4760K 0.0	

小松陽祐

ODD JOB LTD.負責人。1990年起以音樂相關業界為主要拍攝對象。工作包括CD封面、巡迴演唱會表演者照片、寫真集、雜誌、演唱會拍攝等多種領域。拍攝過的歌手有Mansun、傻瓜龐克、甲本浩人、BUCK-TICK、LUNA SEA、桐山漣、蒼井翔太、SORARU、Mafumafu、cali≠gari、Dir en grey、OLDCODEX、BREAKERZ等。另外，也有拍攝MV之類的影片。
https://www.oddjobltd.com/

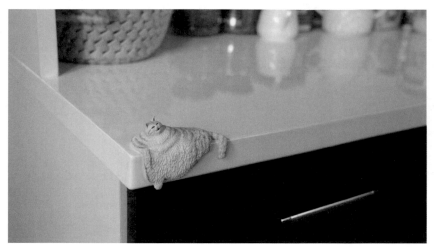

めーちっさい

SCULPTORS03

Copyright © 2020 GENKOSHA CO., LTD.
Originally published in Japan by GENKOSHA CO., LTD.,
Chinese (intraditional character only) translation rights arranged with GENKOSHA CO., LTD.,
through CREEK & RIVER Co.,Ltd.

Original Japanese Edition Staff

Art direction and design: Mitsugu Mizobata(ikaruga.)
Editing: Atelier Kochi, Maya Iwakawa, Yuko Sasaki, Miu Matsukawa
Proof reading: Yuko Takamura
Planning and editing: Sahoko Hyakutake(GENKOSHA CO., Ltd.)

SCULPTORS03 2020 WINTER

出　　　版／楓書坊文化出版社
地　　　址／新北市板橋區信義路163巷3號10樓
郵 政 劃 撥／19907596　楓書坊文化出版社
網　　　址／www.maplebook.com.tw
電　　　話／02-2957-6096
傳　　　真／02-2957-6435
編　　　者／玄光社
審　　　定／R1 Chung
翻　　　譯／邱心柔
企 劃 編 輯／王瀅晴
港 澳 經 銷／泛華發行代理有限公司
定　　　價／580元
出 版 日 期／2021年4月

國家圖書館出版品預行編目資料

SCULPTORS. 3, 原創造型&原型製作作品集
／ 玄光社編；邱心柔譯. -- 初版. -- 新北市：
楓書坊文化出版社, 2021.04　　面；　公分
ISBN 978-986-377-661-1（平裝）
1. 模型　2. 工藝美術
999　　　　　　　　　　　110002234

Special Thanks（50音順，敬稱略）:

石川詩子（studio STR）、岩崎 薫（アニプレックス）、岡真理子（PHANTASMIC）、加倉井良美（TECARAT）、角家健太郎（threezero）、門脇一高・門脇美佳（ACRO）、神尾直樹（大阪芸術大学）、亀山史子（クラウド）、菊地裕子（太陽企画）、木立己百花（スロウカーブ）、木所孝太（秋田書店）、木村 学（ホビージャパン）、小林弘行（海洋堂）、境めぐみ（アート・ストーム）、笹谷徳郎（ノーツ）、澤 健司（リコルヌ）、新門香奈子（フレア）、高久裕輝（マックスファクトリー）、玉村和則（クロス・ワークス）、遅沢 翔（SK本舗）、春原実佳（東北新社）、中島保裕（グッドスマイルカンパニー）、長谷川亮子（20世紀フォックス ホーム エンターテイメント ジャパン）、藤田 浩（円谷プロダクション）、朴 秀明（APPLE TREE）、馬 博（SUM ART）、幕田けいた、松村一史（白鳥どうぶつ園）、森川由莉子（壽屋）、村上甲子夫・小松 勤（Gecco）